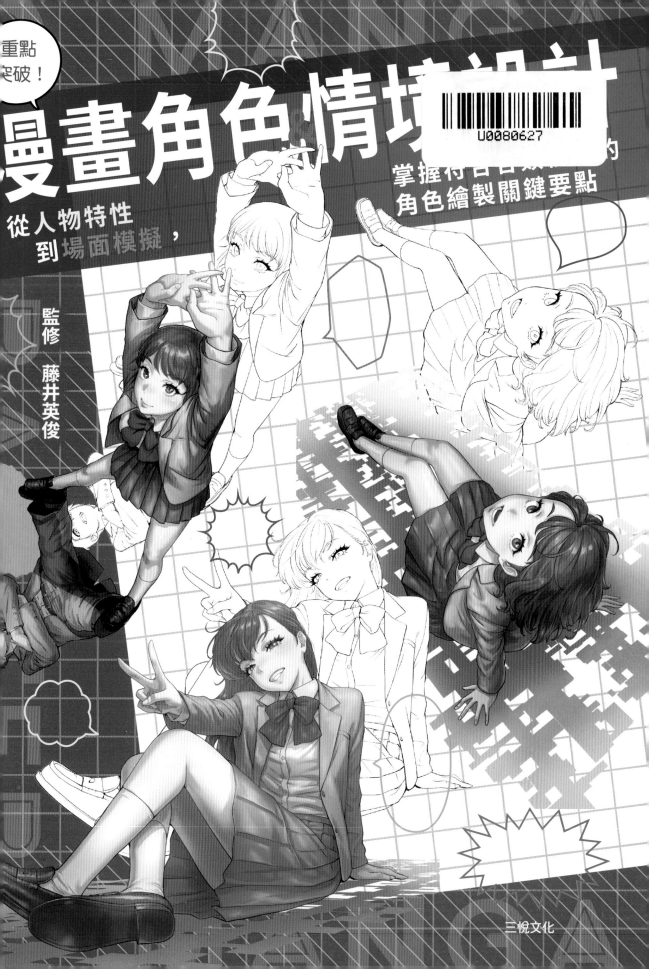

線畫不好、整體是歪的……

畫出來的表情和姿勢總是千篇一律……

要怎麼樣才能畫出有魅力的角色呢……

為了幫助在創作時有這些煩惱的人，

本書《重點突破！漫畫角色&情境設計》

便將繪製人物的祕訣濃縮在一冊。

在Part 1可以學習從表情到髮型的畫法，

Part 2會針對全身到腳尖進行解說，

Part 3則是不同年齡、性別角色的描繪方式，

至於Part 4則是刊載了「漫畫中常見的場景」、

「家裡的某個場景」、「商店裡的某個場景」、

「學校裡的某個場景」與「職場裡的某個場景」等，

共計70個場面，可以學到繪製各種場景的不同技巧。

請參考本書來克服不擅長的地方，磨練自己的畫技與表現力吧。

「跟昨天相比，今天在畫圖時又更開心了！！」

即使只有多一個人這麼想，我也會由衷感到開心。

與此同時，我打從心底期望各位能夠一邊享受畫圖的樂趣、

一邊持續創作出擁有自己風格的作品。

監修　藤井英俊

CONTENTS

本書的使用方法

在本書的Part 1～Part 4中，會依據各主題放上範例，讓各位可以從繪畫的基本概念開始學起。

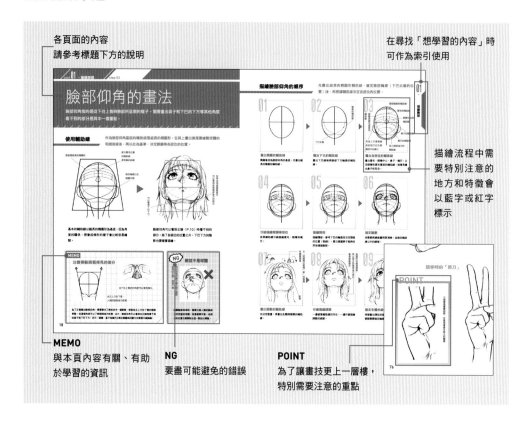

各頁面的內容
請參考標題下方的說明

在尋找「想學習的內容」時
可作為索引使用

描繪流程中需要特別注意的地方和特徵會以藍字或紅字標示

MEMO
與本頁內容有關、有助於學習的資訊

NG
要盡可能避免的錯誤

POINT
為了讓畫技更上一層樓，特別需要注意的重點

Part 1　描繪臉部

從正臉開始，到各種角度的臉、眼睛、眉毛等臉部的各部位和髮型等，可以學習到基本的畫法。

Part 2　描繪全身

從全身的正面開始，到各種角度的全身、不同體型、身體各部位的構造等，可以學習到繪製正在活動的人物的祕訣。

Part 3　描繪人物

不同性別、不同年齡、服裝產生皺褶的方式，以及不同款式的褲子和裙子輪廓的差異等，可以學到賦予角色特徵的祕訣。

Part 4　描繪場景

示範了漫畫中常見的場景、家中或職場、學校等場所常見的70個場面。可以學習到配合情境的姿勢和取景的方法。

part

01

描繪臉部

正臉的畫法

正面平視的「正臉」是描繪人物時的基礎，會大大地左右角色給人的印象，首先就來學習利用輔助線的畫法吧。

使用輔助線

輔助線是在繪製人物時必備的重點。
藉由使用輔助線，可以畫出比例正確的正臉。

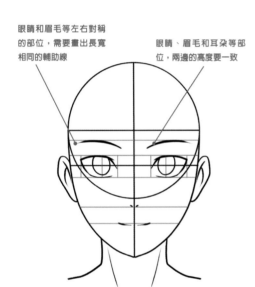

眼睛和眉毛等左右對稱的部位，需要畫出長寬相同的輔助線

眼睛、眉毛和耳朵等部位，兩邊的高度要一致

▶ 所謂「輔助線」

繪製人物時的輔助線（常簡稱為輔助），是為了決定各部位的大略位置所畫的草稿線。正臉是以圓形為基準再加上輔助線。

畫出作為基準的圓形。輔助線最後會擦掉，所以只要能夠看得出是圓形即可。

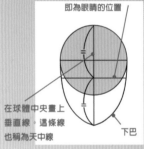

加上下巴後，在這段距離的中點畫上水平線。此處即為眼睛的位置

在球體中央畫上垂直線。這條線也稱為天中線

下巴

於圓形下方加上下巴的線條後，在中央加上水平線與垂直線，這些即為基本的輔助線。

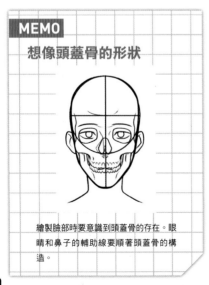

MEMO

想像頭蓋骨的形狀

繪製臉部時要意識到頭蓋骨的存在。眼睛和鼻子的輔助線要順著頭蓋骨的構造。

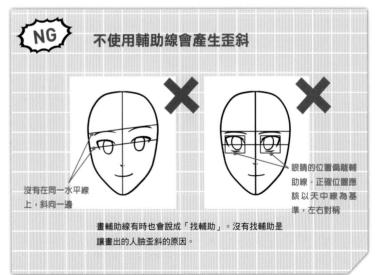

NG　　不使用輔助線會產生歪斜

沒有在同一水平線上，斜向一邊

眼睛的位置偏離輔助線。正確位置應該以天中線為基準，左右對稱

畫輔助線有時也會說成「找輔助」。沒有找輔助是讓畫出的人臉歪斜的原因。

描繪正臉的順序

先畫出輔助線，再以輔助線為基礎，畫出臉部的各個部位。

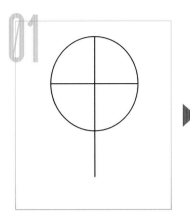

畫出中心的輔助線

畫出作為臉部輪廓的圓形，並畫出通過圓心的輔助線。

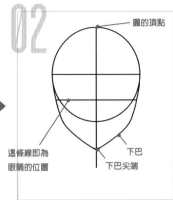

圓的頂點

這條線即為眼睛的位置

下巴

下巴尖端

畫出眼睛的輔助線

加上下巴，再畫出穿過圓形頂點到下巴尖端這段距離中點的水平輔助線。

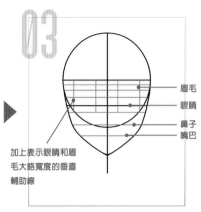

眉毛
眼睛
鼻子
嘴巴

加上表示眼睛和眉毛大略寬度的垂直輔助線

畫出各部位的輔助線

以眼睛位置的輔助線為基準，畫出決定眼睛、眉毛高度及寬度的輔助線。

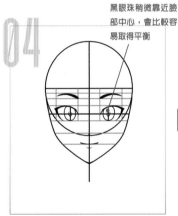

黑眼珠稍微靠近臉部中心，會比較容易取得平衡

仔細描繪眼睛等部位

以輔助線為基礎，仔細描繪眉毛、眼睛、鼻子和嘴巴。

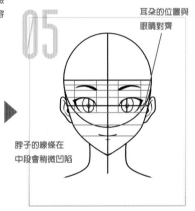

耳朵的位置與眼睛對齊

脖子的線條在中段會稍微凹陷

仔細描繪耳朵與頸部

耳朵上方連接臉部的地方，與眼睛上方位於同樣高度。

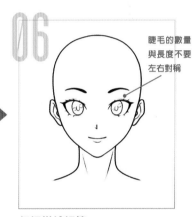

睫毛的數量與長度不要左右對稱

仔細描繪細節

確定線條後，再仔細描繪睫毛等細節。

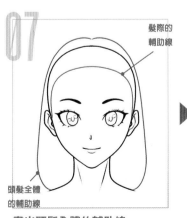

髮際的輔助線

頭髮全體的輔助線

畫出頭髮全體的輔助線

先畫出髮際的輔助線，再加上頭髮全體的輔助線。

此處的畫法只是舉例，依照髮型不同，描繪的順序也會改變

畫出瀏海的輔助線

以箭頭決定髮流的走向後，再畫出瀏海與後方髮絲的輔助線。

確定線條

以輔助線為基礎，確定髮型的線條後即告完成。

不同畫風的正臉

學會使用輔助線描繪正臉的方法後，就試著畫畫看吧。寫實版與漫畫版在眼睛與鼻子的部分有所差異。

寫實版／女性

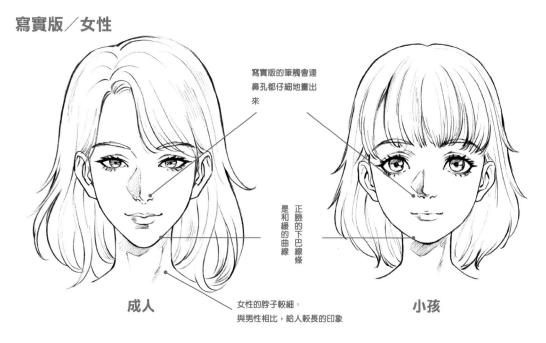

寫實版的筆觸會連鼻孔都仔細地畫出來

正臉的下巴線條是和緩的曲線

成人

女性的脖子較細。與男性相比，給人較長的印象

小孩

漫畫版／女性

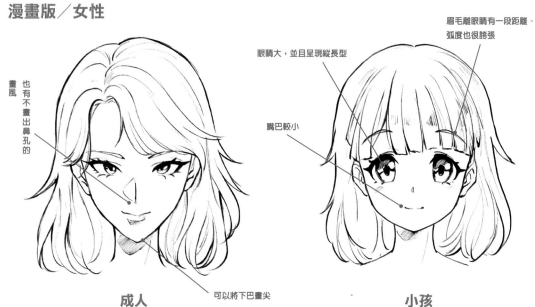

也有不畫出鼻孔的畫風

眉毛離眼睛有一段距離。弧度也很誇張

眼睛大，並且呈現縱長型

嘴巴較小

成人

可以將下巴畫尖

小孩

▶ 女性寫實版與漫畫版畫風的差別

寫實版與漫畫版的差異，特別體現在「眼睛大小」與「鼻子的立體感」上。相較於寫實版的眼睛大小接近真人，漫畫版會將眼睛放大，使其變得顯眼，還會減少上下睫毛的數量，並將黑眼珠的部分畫大。寫實版的畫風會仔細描繪鼻子，而漫畫版常會以簡略的方式表現。越想表現人物的可愛，越會將鼻子簡化，也有只使用點或陰影表現鼻子位置的表現方式。

寫實版／男性

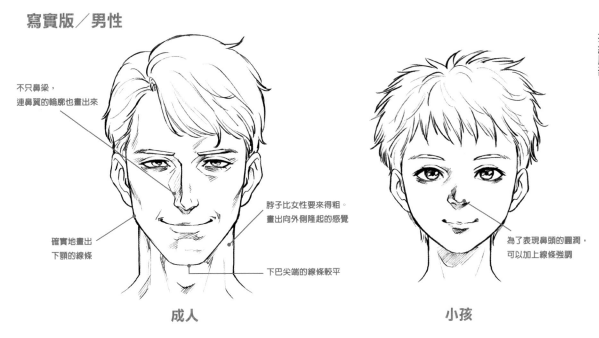

不只鼻梁，
連鼻翼的輪廓也畫出來

確實地畫出
下顎的線條

脖子比女性要來得粗。
畫出向外側隆起的感覺

下巴尖端的線條較平

成人

為了表現鼻頭的圓潤，
可以加上線條強調

小孩

漫畫版／男性

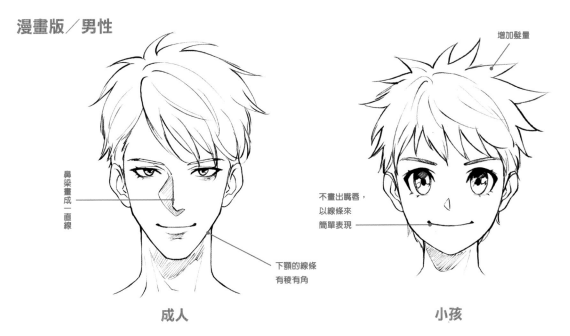

鼻梁畫成
一直線

下顎的線條
有稜有角

成人

增加髮量

不畫出嘴唇，
以線條來
簡單表現

小孩

▶ 男性寫實版與漫畫版畫風的差別

在描繪男性時，年齡越長，寫實版和漫畫版間的差異就越少。雖然會依作品類型而有所不同，但描繪成年男性時，與寫實版相比，漫畫版的畫法只是變得較為簡化，在眼睛大小等方面並沒有差別。相對來說，小孩在寫實版和漫畫版間的筆觸差異較大，有時為了強調開朗有精神，會把嘴巴畫得比較大、或是增加髮量。

側臉的畫法

描繪側臉時，先畫出一個正圓，再以此為基準，將眼睛、耳朵等部位配置在合適的位置。
也要注意眼睛（瞳孔）所朝向的方向。

使用輔助線

與正臉（P.10）相同，畫側臉時也使用輔助線。
如果不使用輔助線，有可能會讓畫出來的頭部失去平衡。

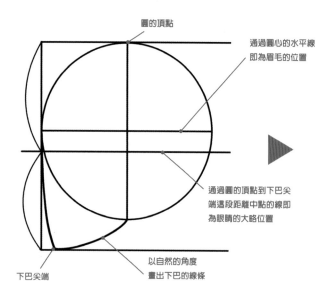

圓的頂點

通過圓心的水平線
即為眉毛的位置

通過圓的頂點到下巴尖
端這段距離中點的線即
為眼睛的大略位置

以自然的角度
畫出下巴的線條

下巴尖端

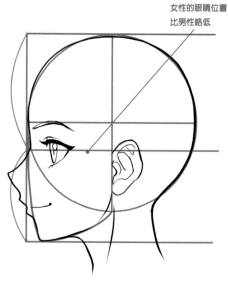

女性的眼睛位置
比男性略低

畫出正圓後，再畫出下巴的線條。
接著畫出標示眼睛大略位置的水平輔助線。

依輔助線畫出五官。將耳朵與臉連接的部分配
置在通過圓心的垂直輔助線上。

MEMO
眼睛的位置要配合耳朵

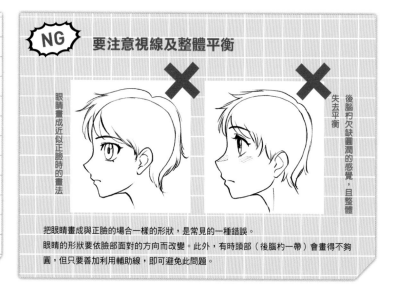

基本上標示眼睛高度的輔助線位置會依角色
而改變。與男性相比，女性和小孩的眼睛位
置較低，但重點在於高度需要與耳朵對齊。
只要讓角色戴上眼鏡，就可以清楚了解兩者
間的位置關係。

NG　要注意視線及整體平衡

眼睛畫成近似正臉時的畫法

失去平衡

後腦杓欠缺圓潤的感覺，且整體

把眼睛畫成與正臉的場合一樣的形狀，是常見的一種錯誤。
眼睛的形狀要依臉部面對的方向而改變。此外，有時頭部（後腦杓一帶）會畫得不夠
圓，但只要善加利用輔助線，即可避免此問題。

描繪側臉的順序

使用輔助線，一邊注意眼睛、鼻子、嘴巴和耳朵各部位的位置一邊進行繪製。基本上頭髮會留到最後再畫。

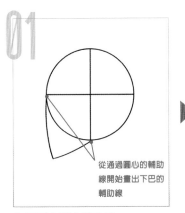

在正圓上畫出輔助線

先畫出兩條通過圓心的輔助線，再從兩條線的邊端畫出下巴的輔助線。

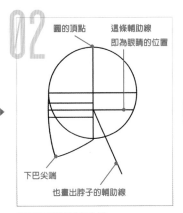

畫出眼睛的輔助線

畫出通過圓的頂點與下巴尖端這段距離中點的輔助線。這條輔助線即為眼睛的位置。

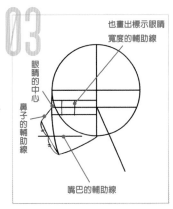

畫出鼻子的輔助線

從眼睛中心往斜下方畫出鼻子的輔助線。在鼻子與下巴尖端這段距離的中點畫上嘴巴的輔助線。

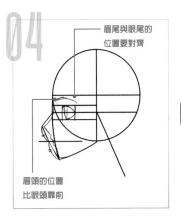

描繪眼睛等部位

沿著輔助線，描繪眉毛、眼睛、鼻子和嘴巴。臉的輪廓在眼睛中央附近會凹陷。

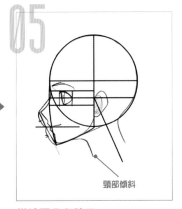

描繪耳朵和脖子

依各部位的輔助線描繪耳朵和脖子。耳朵連接臉部的部分與眼睛中心位於同樣高度。

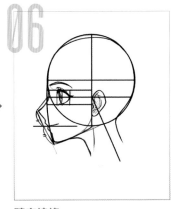

確定線條

依需要將確定的線條畫得更明確，並調整整體的輪廓。

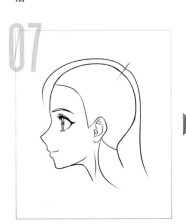

畫出頭髮的輔助線

先決定髮量多寡，再畫出頭部全體與髮際到頸背的輔助線。

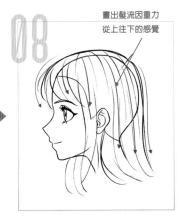

仔細描繪頭髮

一邊留意輔助線的存在，一邊仔細描繪頭髮的細節。

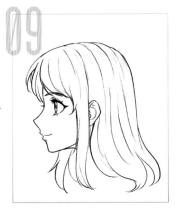

確定全體線條

審視包含頭髮在內的整體平衡，依需要調整輪廓。

不同畫風的側臉

以柔和的曲線來描繪寫實版和漫畫版的女性側臉。而繪製男性的側臉時，則要注意輪廓會帶有直線感。

寫實版／女性

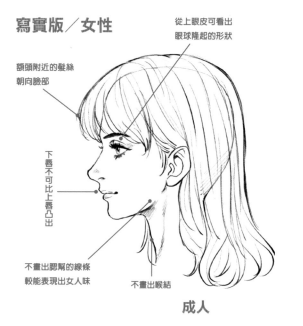

額頭附近的髮絲朝向臉部

從上眼皮可看出眼球隆起的形狀

下唇不可比上唇凸出

不畫出腮幫的線條較能表現出女人味

不畫出喉結

成人

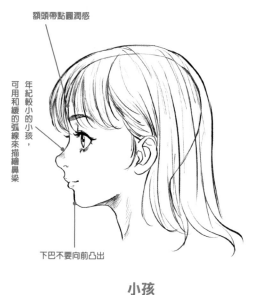

額頭帶點圓潤感

年紀較小的小孩，可用和緩的弧線來描繪鼻梁

下巴不要向前凸出

小孩

漫畫版／女性

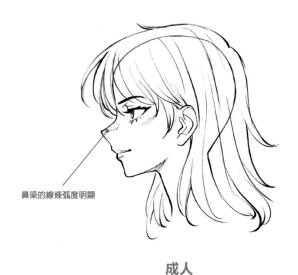

鼻梁的線條弧度明顯

成人

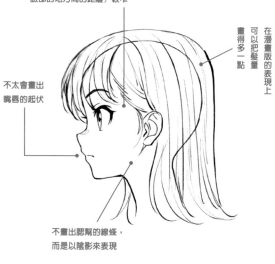

比起寫實版，漫畫版的臉部側面（從眼尾到耳朵連接臉部的地方間的距離）較窄

在漫畫版的表現上可以把髮量畫得多一點

不太會畫出嘴唇的起伏

不畫出腮幫的線條，而是以陰影來表現

小孩

▶ 寫實版與漫畫版側臉的差別

特別能看出寫實版與漫畫版間差異的部分，在於漫畫版會清楚描繪出臉部前側（從鼻梁到下巴間的輪廓）線條的變化。相較於正臉的漫畫版畫法（P.12）不太會畫出鼻子，畫側臉的時候可以清楚地描繪，這裡就能展現出繪者的個人特色。

寫實版／男性

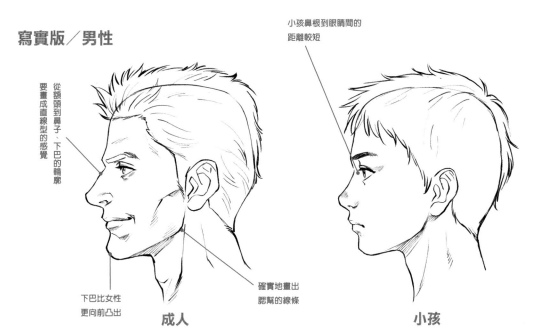

小孩鼻根到眼睛間的
距離較短

從額頭到鼻子、下巴的輪廓
要畫成直線型的感覺

下巴比女性
更向前凸出

確實地畫出
腮幫的線條

成人

小孩

漫畫版／男性

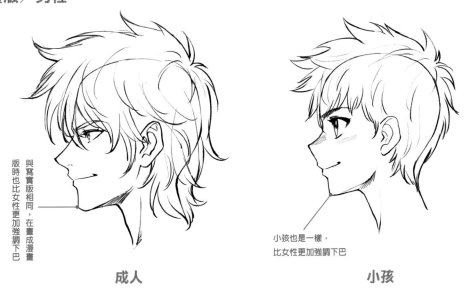

與寫實版相同，在畫成漫畫
版時也比女性更加強調下巴

小孩也是一樣，
比女性更加強調下巴

成人

小孩

▶ 輪廓的深淺與不同性別的畫法

上方的寫實風格側臉加上了大人與小孩間的年齡差距，分別示範了五官較為立體的深輪廓臉（大人）與淺輪廓臉（小孩）。輪廓深的大人臉鼻子較高、鼻根到眼睛間的距離也較寬。此外，在繪製不同性別的側臉時，會出現較大差異的部分在於下巴的輪廓。比起女性，男性的下巴較為有稜有角。

臉部仰角的畫法

臉部仰角指的是從下往上看時臉部所呈現的樣子。需要畫出鼻子和下巴的下方等其他角度看不到的部分是其中一個重點。

使用輔助線

作為臉部仰角基底的輔助線是縱長的橢圓形。在其上畫出像是要繪製球體的和緩曲線後，再以此為基準，決定眼睛等各部位的位置。

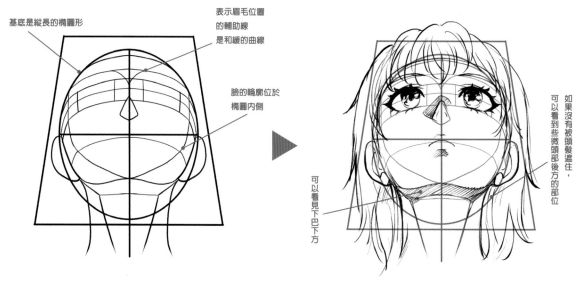

基底是縱長的橢圓形

表示眉毛位置的輔助線是和緩的曲線

臉的輪廓位於橢圓內側

可以看見下巴下方

如果沒有被頭髮遮住，可以看到些微頭部後方的部位

基本的輔助線以縱長的橢圓形為基底，因為角度的關係，想像成梯形的樣子會比較容易繪製。

臉部仰角可以看到正臉（P.10）時看不到的部分。除了各部位的位置之外，下巴下方的陰影也要確實描繪。

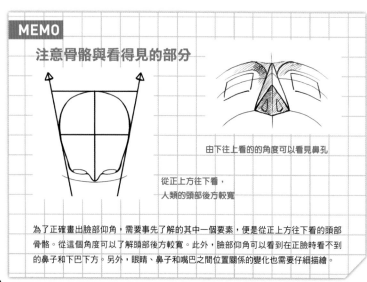

MEMO

注意骨骼與看得見的部分

由下往上看的的角度可以看見鼻孔

從正上方往下看，人類的頭部後方較寬

為了正確畫出臉部仰角，需要事先了解的其中一個要素，便是從正上方往下看的頭部骨骼。從這個角度可以了解頭部後方較寬。此外，臉部仰角可以看到在正臉時看不到的鼻子和下巴下方。另外，眼睛、鼻子和嘴巴之間位置關係的變化也需要仔細描繪。

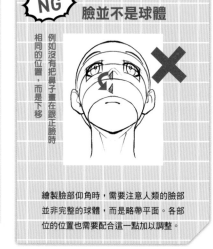

NG　臉並不是球體

例如沒有把鼻子畫在跟正臉時相同的位置，而是下移

繪製臉部仰角時，需要注意人類的臉部並非完整的球體，而是略帶平面。各部位的位置也需要配合這一點加以調整。

描繪臉部仰角的順序

先畫出縱長的橢圓形輔助線，確定臉部輪廓（下巴尖端的位置）後，再根據輔助線決定各部位的位置。

01

畫出橢圓的輔助線

橢圓會成為臉部仰角的基底。先畫出縱長的橢圓形輔助線。

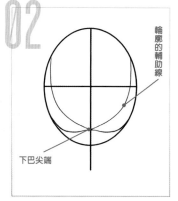

02

輪廓的輔助線

下巴尖端

畫出下巴的輔助線

畫出下巴線條與臉部下方輪廓的輔助線。

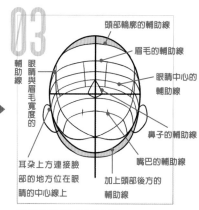

03

頭部輪廓的輔助線

眉毛的輔助線

眼睛中心的輔助線

眼睛與眉毛寬度的輔助線

鼻子的輔助線

嘴巴的輔助線

耳朵上方連接臉部的地方位在眼睛的中心線上

加上頭部後方的輔助線

畫出各部位的輔助線

畫出眉毛、眼睛中心、鼻子、嘴巴，以及眼睛和眉毛寬度的輔助線，接著再畫出鼻子和耳朵。

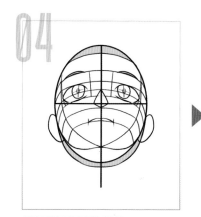

04

仔細描繪眼睛等部位

依照輔助線仔細描繪眉毛、眼睛和嘴巴。

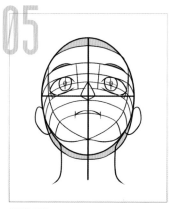

05

描繪頸部

描繪頸部。參考下巴的輪廓來決定頸部的位置（粗細），要注意讓脖子能夠自然地連接臉部。

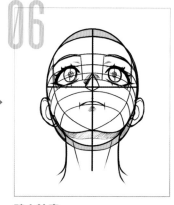

06

確定輪廓

依需要將線條畫得更清晰，並確定輔助線以外的線條。

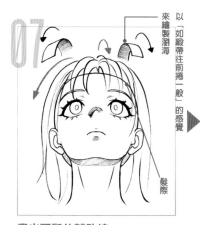

07

以「如緞帶往前捲一般」的感覺來繪製瀏海

髮際

畫出頭髮的輔助線

先決定髮量，再畫出全體與髮際的輔助線。

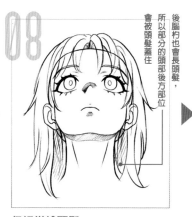

08

後腦杓也會長頭髮，所以部分的頭部後方部位會被頭髮蓋住

仔細描繪頭髮

一邊留意輔助線的存在，一邊仔細描繪頭髮的細節。

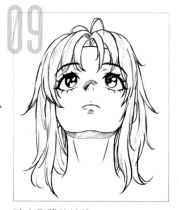

09

確定全體的線條

明確畫出頭髮的線條，將其他部分也依實際需要確定輪廓後即告完成。

不同畫風的臉部仰角

女性和男性臉部仰角的五官位置並沒有太大的差異。與其他角度相同，使用柔和的線條來描繪女性。

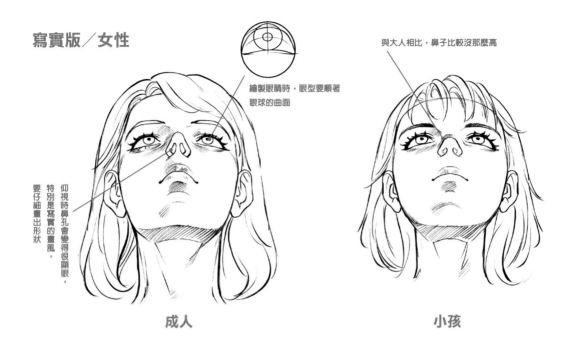

寫實版／女性

繪製眼睛時，眼型要順著眼球的曲面

與大人相比，鼻子比較沒那麼高

仰視時鼻孔會變得很顯眼，特別是寫實的畫風，要仔細畫出形狀

成人

小孩

漫畫版／女性

漫畫版會使用線來表現鼻孔

也有像這樣不畫出下巴輪廓、而是用陰影來表現的方法

成人

小孩

▶ 臉部下方的面積會變寬

臉部仰角下方會變寬，越往上面積就越窄。簡單來說，就是下巴的面積比額頭更寬。至於不同年齡層的差別，小孩除了將臉部畫得較小之外，鼻子的高度也會比較低，繪製時需要清楚地畫出此處的差異。

寫實版／男性

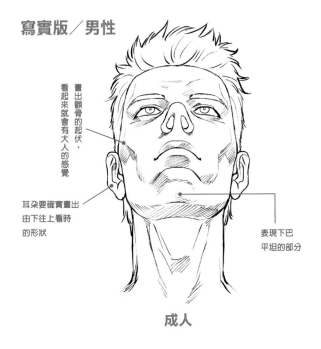

畫出顴骨的起伏，看起來就會有大人的感覺

耳朵要確實畫出由下往上看時的形狀

表現下巴平坦的部分

成人

跟大人相比，鼻子與嘴巴較小

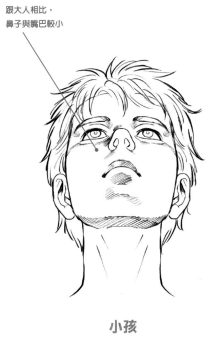

小孩

漫畫版／男性

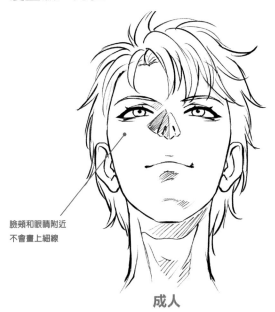

臉頰和眼睛附近不會畫上細線

成人

將眼睛畫大

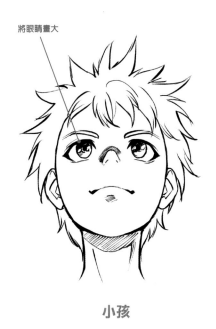

小孩

▶ 漫畫版的鼻子會簡化

在繪製臉部仰角時，男女的共通之處在於寫實版和漫畫版的鼻子畫法不同。仰角因為角度的關係會看到鼻子下方，所以寫實的畫風會連鼻孔都仔細描繪。相對於此，漫畫版的畫風除了用點來表現鼻孔之外，有時也會省略不畫。

臉部俯角的畫法

臉部俯角指的是從上方往下看時臉部呈現的樣子。以圖畫的形式表現實際上並不常見的角度，如果能夠畫得好的話，就可以更接近優秀的繪師一步。

使用輔助線

臉部俯角的繪製順序是先畫出縱長的橢圓後，再接著畫出頭部與臉部的輔助線。

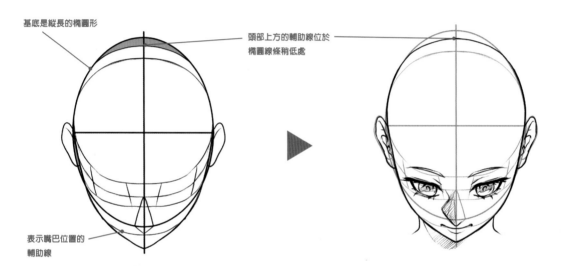

基底是縱長的橢圓形

頭部上方的輔助線位於橢圓線條稍低處

表示嘴巴位置的輔助線

基本畫法為畫出縱長的橢圓後，再接著畫出頭部與臉部下方輪廓的輔助線。下巴尖端位於橢圓外側。

頭部在臉部俯角所佔的面積較寬，眼睛和鼻子等部位會畫得比較靠近下方。如果沒有輔助線，會很難將各部位放在合適的位置上。

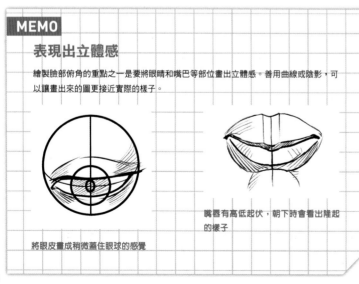

MEMO

表現出立體感

繪製臉部俯角的重點之一是要將眼睛和嘴巴等部位畫出立體感。善用曲線或陰影，可以讓畫出來的圖更接近實際的樣子。

將眼皮畫成稍微蓋住眼球的感覺

嘴唇有高低起伏，朝下時會看出隆起的樣子

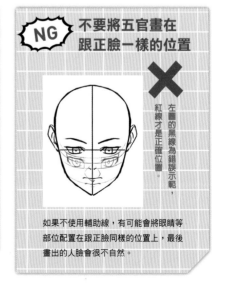

NG　不要將五官畫在跟正臉一樣的位置

左圖的黑線為錯誤示範，紅線才是正確位置。

如果不使用輔助線，有可能會將眼睛等部位配置在跟正臉同樣的位置上，最後畫出的人臉會很不自然。

描繪臉部俯角的順序

順著縱長的橢圓形輔助線來配置眼睛等部位。將臉部大致完成後，再開始處理頭髮。

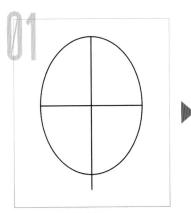

畫出橢圓的輔助線

畫出橢圓形與通過中心的水平和垂直輔助線。這會成為配置各部位的大略依據。

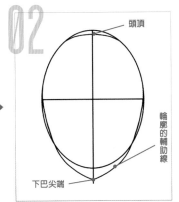

頭頂

輪廓的輔助線

下巴尖端

畫出下巴的輔助線

在橢圓外側不遠處畫出下巴的輔助線。頭頂的輔助線位於橢圓內側稍低處。

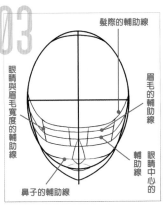

髮際的輔助線

眼睛與眉毛寬度的輔助線

眉毛的輔助線

眼睛中心的輔助線

鼻子的輔助線

畫出各部位的輔助線

畫出髮際、眉毛、眼睛中心、鼻子、眼睛與眉毛寬度的輔助線後，接著畫出鼻子。

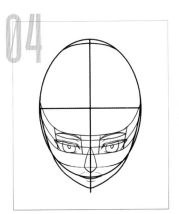

仔細描繪眼睛等部位

以輔助線為基底，繪製眉毛、眼睛與嘴巴。

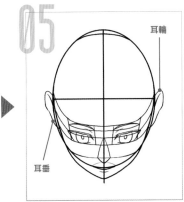

耳輪

耳垂

描繪耳朵

依輔助線繪製耳朵。耳朵上方（耳輪）較大、下方（耳垂）較小。

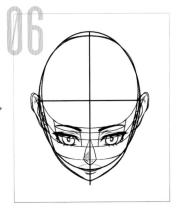

確定線條

確定輔助線以外的線條，細部也可以到最後再修正。

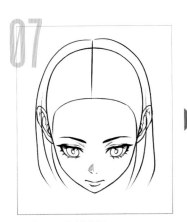

畫出頭髮的輔助線

完成五官後再著手繪製頭髮。首先要畫出髮際和髮量的輔助線。

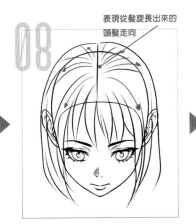

表現從髮旋長出來的頭髮走向

仔細描繪頭髮

仔細描繪頭髮。臉部俯角會將頭部看得很清楚，因此要確實描繪。

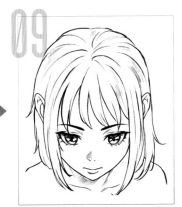

確定全體的線條

仔細描繪頭髮，確定整體線條後即告完成。

不同畫風的臉部俯角

在繪製寫實版和漫畫版的臉部俯角時，都要意識到鼻子的立體感。此外，將頭部畫得比正臉時大一點也很重要。

寫實版／女性

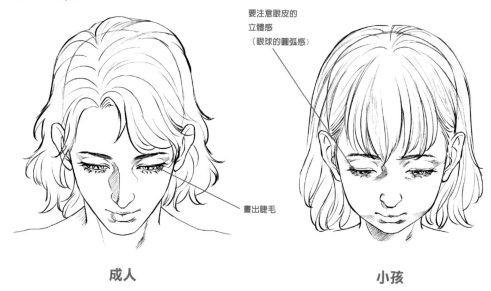

要注意眼皮的
立體感
（眼球的圓弧感）

畫出睫毛

成人　　　　　　　　　　　　　　　小孩

漫畫版／女性

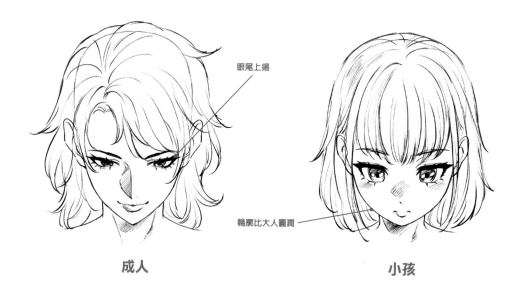

眼尾上揚

輪廓比大人圓潤

成人　　　　　　　　　　　　　　　小孩

▶ 女性的睫毛比男性更顯眼

臉部俯角是以線條表現出隆起的眼皮、鼻子的高度以及嘴巴（嘴唇）厚度的立體感。此外，將眼尾畫成向上揚起的樣子也很重要。寫實版和漫畫版的差別在於漫畫版會將眼睛畫得較大。還有，男性和女性的差別在於女性的睫毛較長，並且會仔細地畫出來（在繪製男性時常會省略睫毛）。

寫實版／男性

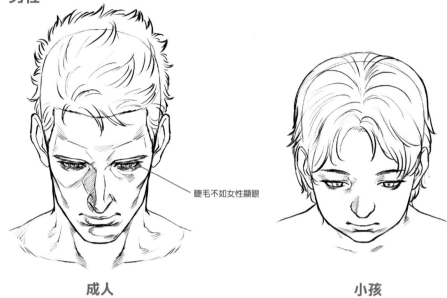

睫毛不如女性顯眼

成人　　　　　　　　　　　　　　小孩

漫畫版／男性

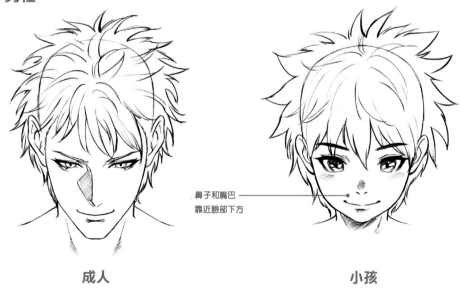

鼻子和嘴巴
靠近臉部下方

成人　　　　　　　　　　　　　　小孩

▶ 鼻子和嘴巴靠近下方

以由上往下的角度所看到的臉部俯角，與由下往上的角度所看到的臉部仰角（P.18）是相互對照的關係。仰角的臉部下方較寬，而俯角則是上方較寬，越往下巴面積就越窄（額頭會比下巴寬）。鼻子和嘴巴等部位會位於臉部下方，各部位間的距離也會縮短。

眼睛的畫法

眼睛很能反映出創作者個人的特色，也是設計人物的重點之一。學會眼睛的正面畫法後，再接著挑戰眼睛的各種動態吧。

描繪眼睛的順序

繪製眼睛時也要使用輔助線。首先要依眼睛大小畫出橫向的長方形輔助線，之後再將眼睛畫滿這個框。

畫出長方形的輔助線

決定好眼睛的大小後，在該範圍畫上橫向長方形的輔助線。

可以畫成菱形的感覺

決定眼睛的形狀

畫出表示眼睛形狀的線。基本上眼睛會填滿輔助線的框。

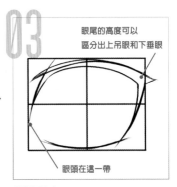

眼尾的高度可以區分出上吊眼和下垂眼

眼頭在這一帶

描繪眼皮

在上眼皮處補上線條，確定眼睛的形狀。依需要也可以畫出下眼皮。

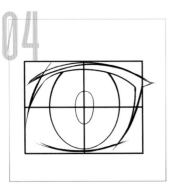

描繪眼珠

描繪眼珠（虹膜部分）。基本形狀為比正圓稍微縱長的橢圓。

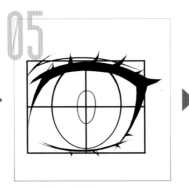

仔細描繪眼睛周圍

畫出上下睫毛。若角色為雙眼皮，在這個階段也要加上表現雙眼皮的線。

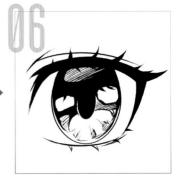

仔細描繪眼珠

將光點（眼睛的反光處）與瞳孔仔細描繪後即可完成。

MEMO 以眼珠形狀表現人物

眼睛是左右人物予人印象的重要因素，希望各位能夠確實學會繪製的技術。此外，眼珠形狀並沒有「非這樣畫不可」的規則，即使畫成縱長形看起來也不會太奇怪。但要是畫成橫長形，就會給人有點瘋狂的印象，這點需要特別注意。

也可以畫成縱長形

畫成橫長形就會帶給人瘋狂的印象

眼睛動態的表現方式

當人物改變視線時，不只眼球，與其連動的眼皮和睫毛等部分的變化也要確實描繪。

向上

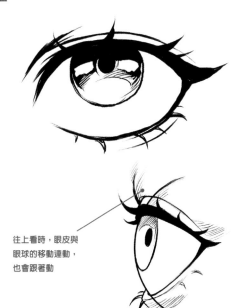

往上看時，眼皮與眼球的移動運動，也會跟著動

往下

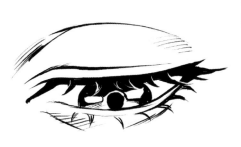

與向上看時一樣，往下看時眼皮也會跟著動

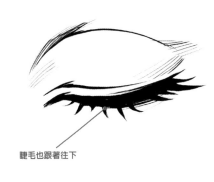

下眼皮也會跟著動

往旁邊

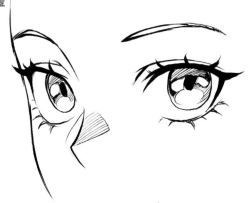

閉眼

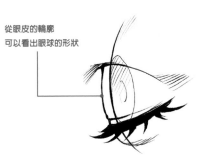

睫毛也跟著往下

從眼皮的輪廓可以看出眼球的形狀

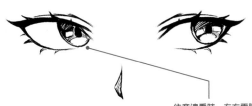

往旁邊看時，左右兩眼移動的角度會有所不同。與看過去的方向相反的那隻眼睛（範例為右眼）動作幅度較大

各種眼型

為了區分不同角色，希望各位可以學會各種類型的眼睛畫法。眼珠的大小也會改變人物給人的印象。

女性

在虹膜與上眼皮間留下空隙，可以讓眼睛顯得明亮有神

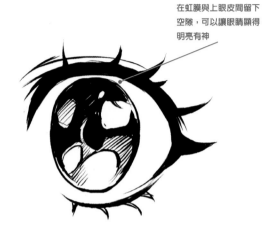

帶有圓潤感的眼睛

狹長的眼睛很適合成熟女性

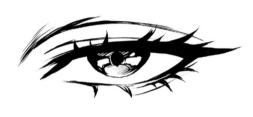

狹長眼

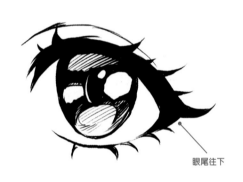

眼尾往下

下垂眼

眼尾上揚

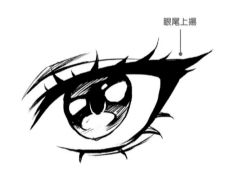

上吊眼

虹膜較大的眼睛特別適合小孩

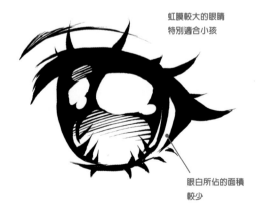

眼白所佔的面積較少

虹膜較大的眼睛

虹膜較小時，將其畫成縱長形，看起來會比較可愛

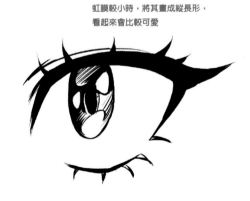

虹膜較小的眼睛

▶ 女性與男性眼睛的差別

將眼睛畫得狹長會比畫成圓形更能表現出男人味。此外，男性與女性睫毛的數量也不同，基本上男性的睫毛會畫得比女性少。

男性

男性的眼睛會比女性小

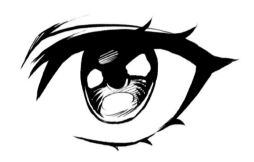

常見的眼睛畫法

狹長形的眼睛如果再將虹膜畫小的話，角色會給人「異國」的印象

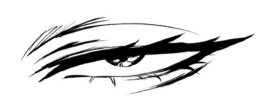

狹長眼

將眼尾下拉畫成下垂眼，人物會給人「溫柔」的印象

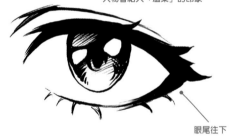

眼尾往下

下垂眼

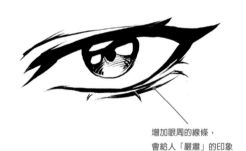

增加眼周的線條，會給人「嚴肅」的印象

上吊眼

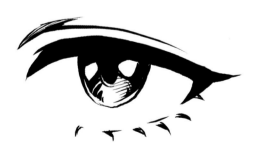

無名配角常會省略下眼瞼

省略眼瞼的眼睛

將眼睛畫得有點上吊、並且將虹膜畫小，即可表現出相當嚴厲的表情

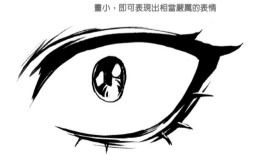

虹膜較小的眼睛

眉毛的畫法

眉毛與眼睛一樣，也有自己的特質，只要改變形狀或濃淡即可表現角色的性格或感情，是繪製人物時很重要的部位。

描繪眉毛的順序

眉毛與眼睛（P.26）相同，基本上使用橫長的輔助線來繪製。將眉毛畫滿輔助線框出的格子，可以畫出有均衡感的眉毛。

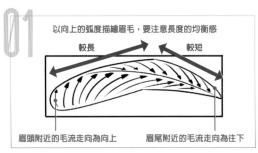

畫出輔助線來決定眉毛的形狀

使用橫向的長方形輔助線，比較容易畫出左右均等的眉毛形狀。毛流走向在眉頭附近是往上，而在眉尾附近則是往下。

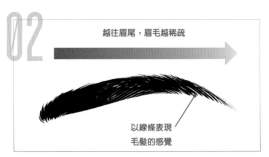

仔細描繪眉毛

順著形狀仔細描繪眉毛。重點在於越往眉尾，眉毛會越稀疏。

男女眉毛的差異

雖然會需要依性別畫出不同形態的眉毛，但一般會將女性的眉毛畫成細而和緩的曲線，而男性的眉毛則畫成又濃又粗、並帶有直線感的形狀。

女性

帶有圓弧感的眉毛很有女人味

將眉毛畫成細而和緩的曲線，會給人溫柔的印象

男性

要注意男性的眉毛在眉峰處會形成明顯的角度

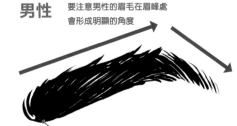

畫成粗而帶有稜角的感覺，會給人強而有力的印象

MEMO　人相學與描繪角色的關係

所謂「人相學」，是指從人的臉部預測性格或運勢的學問，被視為一種占卜法而廣為人知。人相學中一般性的重點與塑造角色間有許多共通點，比方說眉毛細的人個性為「女性化，並且會考慮到周遭的感受」。在決定人物的長相時，參考人相學也許會有幫助。

在人相學中，眉毛細的人也被認為「有神經質的一面」

以眉毛展現情感

藉由讓眉毛往上或往下，或者在眉間加上皺紋，可以表現出人物的情緒。

驚訝

「笑」和「驚訝」一樣，眉毛都會上揚

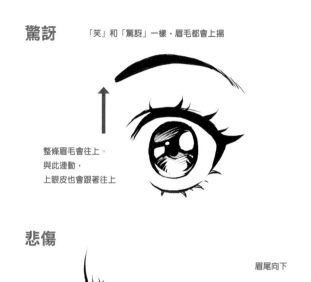

整條眉毛會往上。
與此連動，
上眼皮也會跟著往上

憤怒

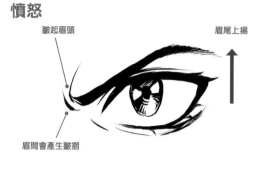

皺起眉頭

眉尾上揚

眉間會產生皺摺

悲傷

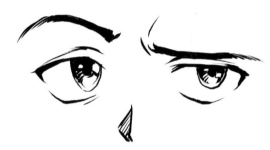

眉尾向下

眉頭往上

思考中

人物的眉毛不一定總是左右對稱。為了表現「思考中」的感覺，讓其中一邊眉毛往上，而另一邊往下

各種眉型

眉毛一旦改變，人物的長相也會跟著改變。為了可以展現人物的特徵，希望各位可以學會各種眉毛的畫法。

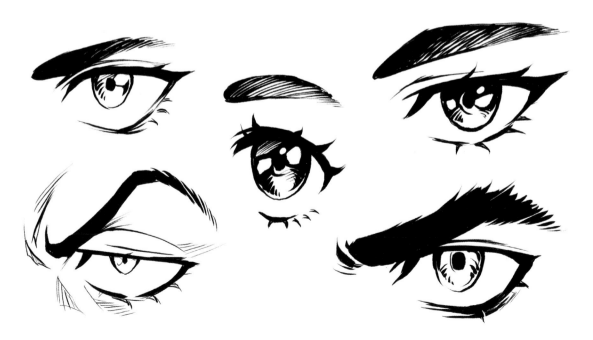

鼻子的畫法

鼻子是展現臉部立體感的重要部位，形狀會大大改變給人的印象。無法畫好鼻子的人，可以用「以直線所構成的立體」這樣的感覺來繪製，如此會比較容易畫好。

繪製鼻子的重點

畫成漫畫版時，鼻子的形狀會大為改變。漫畫版與寫實版相同，以「直線所構成的立體」的感覺來繪製會比較容易畫出鼻子。

寫實版

在繪製鼻子時，基本上不會使用像繪製眼睛時（P.26）那樣的長方形輔助線。畫出以直線所構成的立體後，接著再柔化線條，會比較容易畫出來。

以直線的感覺會比較容易畫出鼻子。
在熟練之前，可以先畫出直線後再進行調整

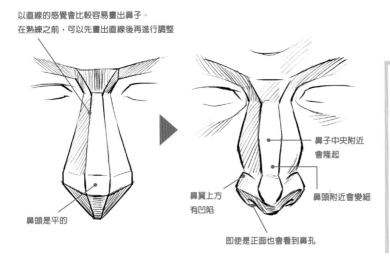

鼻頭是平的

鼻子中央附近會隆起

鼻翼上方有凹陷

鼻頭附近會變細

即使是正面也會看到鼻孔

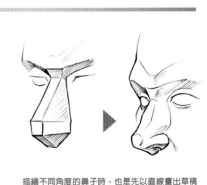

描繪不同角度的鼻子時，也是先以直線畫出草稿後會比較容易繪製

漫畫版

與寫實版的畫風相同，在描繪漫畫版的鼻子時，也是以「直線所構成的立體」這樣的感覺來繪製。在這種場合，以鼻頭為頂點構成的四角錐般的形狀會成為繪製時的基底。

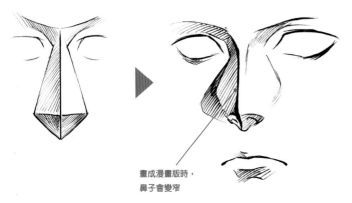

畫成漫畫版時，鼻子會變窄

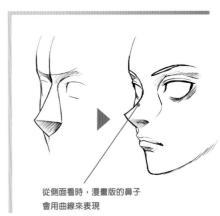

從側面看時，漫畫版的鼻子會用曲線來表現

各種鼻型

既有鼻梁挺直的角色，也會有蒜頭鼻型的角色。多加練習、讓自己可以畫出不同角度的各種鼻型吧。

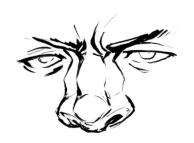

鼻子稜角分明的角色
從正面看的樣子

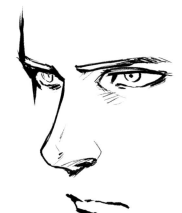

鼻梁挺拔的角色
從斜上方往下看的樣子

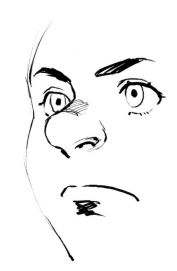

蒜頭鼻的角色
從斜下方往上看的樣子

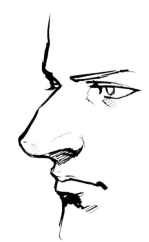

鼻梁較高的角色
從斜下方往上看的樣子

▶ 將鼻子漫畫化

將鼻子漫畫化後會簡化成非常簡單的線條。為了和眼睛等部位取得平衡，也有不仔細畫出鼻孔，只用一個點來表現鼻頭，或是用兩個點來表現鼻孔的方法。

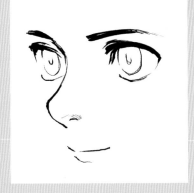

較接近寫實畫風的漫畫臉。以簡單的線條來表現鼻子

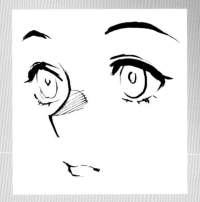

漫畫化的女性鼻子。重點在於以上翹的曲線來表現

嘴巴的畫法

嘴巴除了可以展現人物外表的特徵，還能夠表現出情緒或行動。雖然在漫畫版時會有所省略，但還是先以「確實學會寫實畫法」為目標吧。

描繪嘴巴的基礎

雖然嘴巴可以做出各種動作，但基礎是沒有用力、自然閉合的狀態。在注意左右及上下唇之間平衡的同時，確實畫出嘴唇豐盈的感覺。

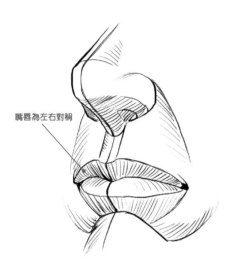

嘴唇為左右對稱

▶ 以人中為中心進行思考

與其他部位相同，從嘴唇開始，嘴巴周圍各部位也有自己的名稱。連接鼻子與嘴唇間的直線稱為「人中」，嘴唇以人中為中心左右對稱。此外，嘴角也是一個需要記住的關鍵字。嘴角揚起是繪製笑臉時的基礎。還有，其他動物並沒有嘴唇，這是人類特有的部位。

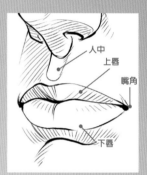

人中
上唇
嘴角
下唇

下唇比較厚

上唇和下唇的厚度不同，基本上下唇會比較厚。因此，以寫實畫風繪製人物時，要將下唇畫得厚一點。

嘴部的動作

在嘴部的動作中特別重要的，是「開」、「闔」這類動作。嘴部是以顳顎關節為支點活動，在繪製時要注意到這個構造。

也要描繪口腔內部

如果是以寫實畫風進行正確的描繪，希望各位將嘴巴張開時會看到的牙齒和舌頭也確實畫出來。

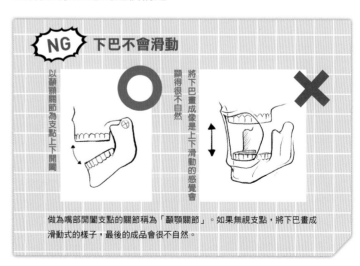

NG 下巴不會滑動

以顳顎關節為支點上下開闔

將下巴畫成像是上下滑動的感覺會顯得很不自然

做為嘴部開闔支點的關節稱為「顳顎關節」。如果無視支點，將下巴畫成滑動式的樣子，最後的成品會很不自然。

以嘴巴展現情感

嘴部張開的大小或嘴唇的動作可以展現情感或行動。為了掌握感覺，可以對著鏡子觀察自己的嘴唇。

閉上　　沒有用力地閉合是平常自然的狀態

加上唇紋可以讓作品更加寫實

咬緊牙關　　用力或悔恨時嘴巴的動作

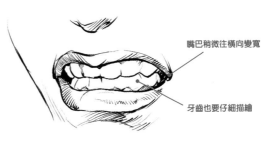

嘴巴稍微往橫向變寬

牙齒也要仔細描繪

嘴角上揚，張嘴

笑的時候嘴部的動作

縱向大大地張開

做出唱歌等發出較大聲音的動作時，嘴巴會縱向張大

嘟嘴　　嘟嘴會出現在吸氣或即將接吻時

從各種角度所看到的嘴巴

在繪製從側面看到的嘴巴時需要特別注意，上唇會稍微比下唇往前凸出一點。

從斜上方往下看

視線會落在嘴角，所以要確實描繪

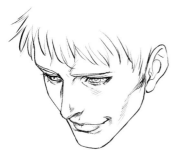

從側面平視

POINT

嘴唇往前凸出（上唇會比下唇更凸出）

從斜下方往上看

嘴巴（嘴唇）不是直線，而是以和緩的曲線表現

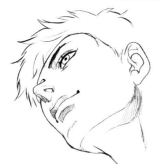

POINT

從這個角度看到的嘴巴（嘴唇）長度會變短

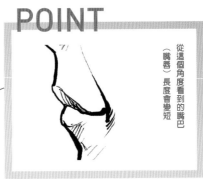

耳朵的畫法

耳朵的構造複雜，是很難正確描繪的部位。在使用曲線畫出形狀的同時，也以線條等方式
製造出陰影來表現出凹陷的地方。

描繪耳朵的順序

利用縱長的長方形輔助線可以順利地畫出耳朵。先學會此處示範的
「從斜前方角度看到的耳朵」畫法吧。

在輔助線內畫出輪廓

畫出縱長的長方形輔助線，再將耳朵的
輪廓畫滿這個框。

這部位稱為「耳珠」

畫出耳珠

畫出耳珠。如此即可看出耳朵全體的形
狀。

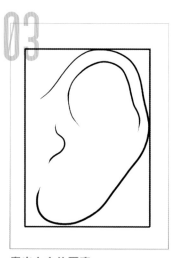

畫出上方的厚度

耳朵上方內側畫較圓，並且有一定的厚
度。以線條表現此部分。

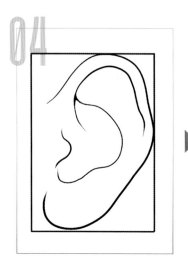

在耳朵內側畫上線條

在耳朵內側畫上線條來表現凹陷處。這
樣即可表現出耳垂。

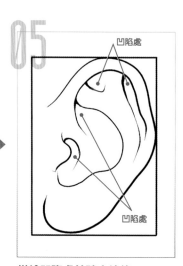

凹陷處

凹陷處

描繪凹陷處並確定線條

以線條來表現耳朵上各處凹陷。最後再
修飾整體看起來的樣子即告完成。

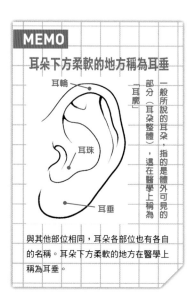

MEMO

耳朵下方柔軟的地方稱為耳垂

耳輪

耳廓

耳珠

耳垂

一般所說的耳朵，指的是體外可見的部分（耳朵整體），這在醫學上稱為

與其他部位相同，耳朵各部位也有各自
的名稱。耳朵下方柔軟的地方在醫學上
稱為耳垂。

各種角度的耳朵

從不同的角度來看，耳朵的形狀會有很大的變化。耳輪與耳垂有一定的厚度，要如何表現出這點是很重要的。

從正面看

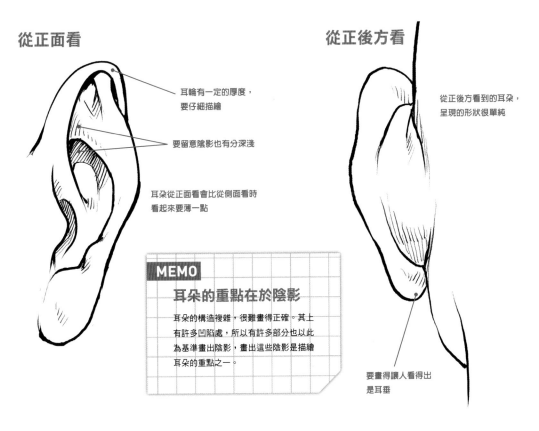

耳輪有一定的厚度，要仔細描繪

要留意陰影也有分深淺

耳朵從正面看會比從側面看時看起來要薄一點

從正後方看

從正後方看到的耳朵，呈現的形狀很單純

要畫得讓人看得出是耳垂

MEMO

耳朵的重點在於陰影

耳朵的構造複雜，很難畫得正確。其上有許多凹陷處，所以有許多部分也以此為基準畫出陰影，畫出這些陰影是描繪耳朵的重點之一。

從斜後方看

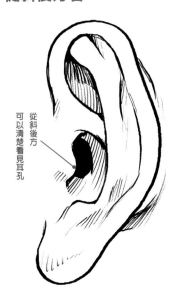

從斜後方可以清楚看見耳孔

以立方體來表示耳朵時，從側面看過去的角度

從斜上方看

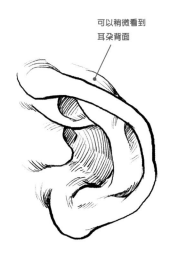

可以稍微看到耳朵背面

以立方體來表示耳朵時，從上方與側面看過去的角度

從斜下方看

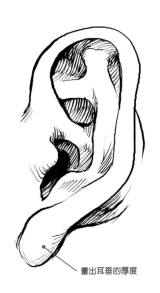

畫出耳垂的厚度

以立方體來表示耳朵時，從下方與側面看過去的角度

臉部輪廓的畫法

就像長臉的輪廓適合帥氣的角色那樣，臉型與性格息息相關。了解各種臉型後，再依臉型學會各種畫法吧。

主要的臉型

代表性的輪廓可分為「鵝蛋臉」、「長臉」與「圓臉」三種，其中最標準的臉型為鵝蛋臉。眼睛等各部位要配合輪廓繪製。

鵝蛋臉

標準型的輪廓，漫畫的主角大多為此類型。

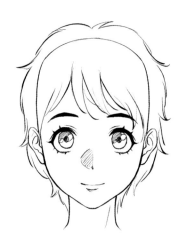

女性

眼睛和嘴巴等各部位在配置上要取得畫面的均衡感。

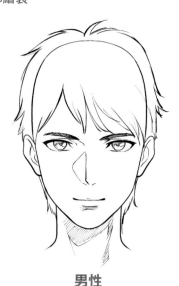

男性

比起女性，臉型較長。

長臉

與鵝蛋臉相比，縱向較為細長。

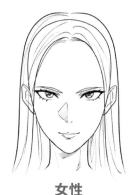

女性

女性很適合尖細的下巴與狹長的眼睛。比鵝蛋臉更有大人的感覺。

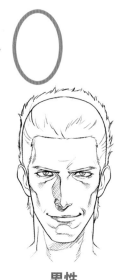

男性

男性也很適合狹長的眼睛，角色會給人帥氣的印象。

圓臉

與鵝蛋臉相比，往橫向擴張，接近正圓。

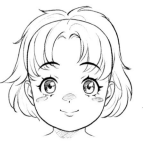

女性

小孩很適合圓臉，這點是男女共通的。

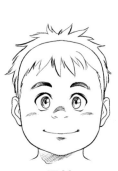

男性

很適合明亮有神的眼睛，可以塑造出讓人感覺性格溫和的角色。

常見的臉型

例如主角的勁敵等，主角之外的主要角色也有常見的輪廓。也可以參考喜歡的漫畫人物。

女性

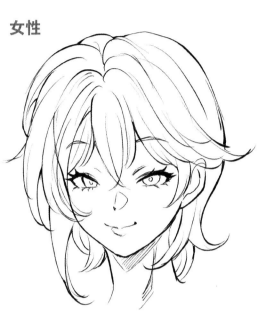

小臉型

即使沒有畫出全身，只要增加頭部（頭髮）所佔的比例，並將眼睛等部位的位置往下移，即可表現出小臉的感覺。

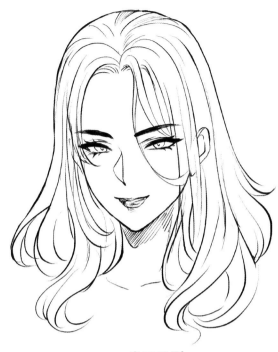

尖下巴型

雖然「尖下巴」常會搭配長臉，但即使是偏鵝蛋臉的臉型，配上尖下巴也會有大人的感覺，並且給人酷酷的印象。

男性

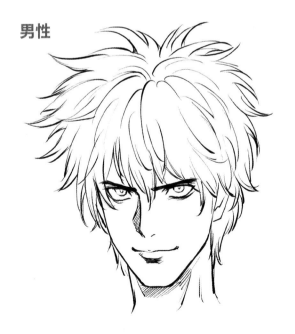

下巴略平型

下巴有點平、以銳利的線條畫出臉頰到下巴的輪廓可以強調男人味。主角也常會畫成這種感覺。

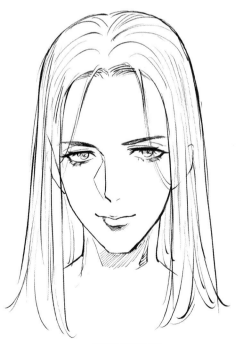

長髮長臉型

長臉的男性角色也很適合長髮，可塑造成讓人感受到知性的角色。

有特色的臉型

漫畫的角色有各種臉型，為了拓展作品的廣度，請大家以能夠畫出各種不同的臉型為目標吧。

女性

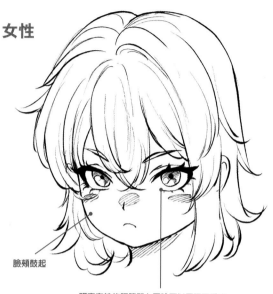

臉頰鼓起

明亮有神的眼睛配上圓臉可以展現可愛感

主角型小孩的圓臉

相對來說，以年幼的孩子為主角的漫畫作品較少。作為主角的小孩，標準臉型為圓臉。

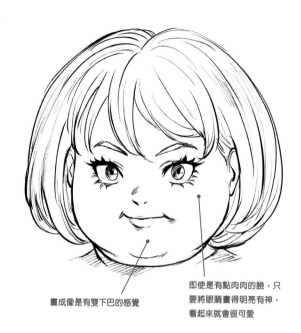

即使是有點肉肉的臉，只要將眼睛畫得明亮有神，看起來就會很可愛

畫成像是有雙下巴的感覺

配角型小孩的圓臉

有特色的小孩角色，有時也很適合橫向發展的圓臉。

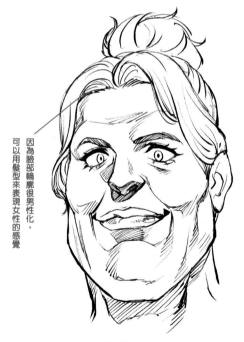

因為臉部輪廓很男性化，可以用髮型來表現女性的感覺

便當盒型

像是立起的便當盒一樣的臉型，有這種臉型的女性通常是見過大風大浪的中高齡女性。

性別不明

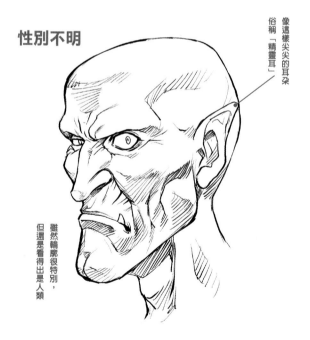

像這樣尖尖的耳朵俗稱「精靈耳」

雖然輪廓很特別，但還是看得出是人類

異人型的長臉

與一般人風格不同的角色，輪廓要銳化強調，也可以加以誇飾變形。

男性

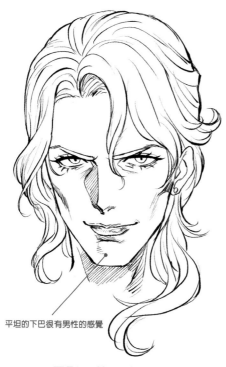

平坦的下巴很有男性的感覺

長髮、鵝蛋臉

即使是標準的鵝蛋臉，只要加上頭髮長度和化妝等其他要素，也可以塑造成具有個性的角色。

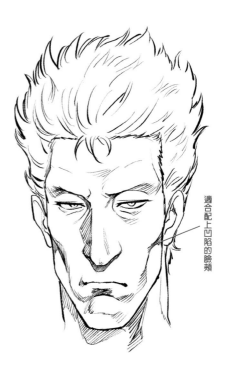

適合配上凹陷的臉頰

瀏海往上梳的長臉

長臉也很適合把瀏海往上梳的髮型。給人強者的感覺。

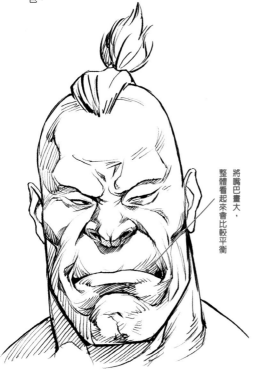

將嘴巴畫大，整體看起來會比較平衡

便當盒型

將格鬥家的臉畫成有如立起的便當盒一般的臉型，可以表現出強而有力的感覺。

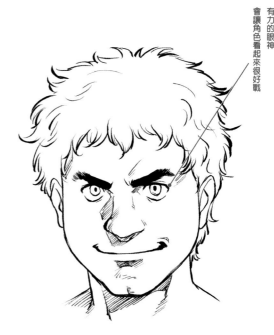

有力的眼神會讓角色看起來很好戰

圓臉的成年男性

將大人的臉型畫成常見於小孩的圓臉，看起來就會像體格很好的角色。

頭髮的畫法

髮型會對人物的特徵產生很大的影響，畫的時候要意識到頭髮生長的走向。頭髮本身有重量，長髮的場合，比較不受重力影響的髮尾部分經常會有捲曲的傾向。

頭髮的基礎

繪製頭髮的四個關鍵字為「分線」、「髮際」、「髮旋」和「髮尾」。要注意髮流的走向。

分線

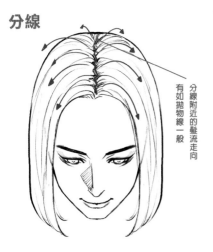

有如拋物線一般
分線附近的髮流走向

將分線處畫得有點鋸齒會比一直線要來得自然。

髮際

太陽穴一帶的髮際很容易展現差異

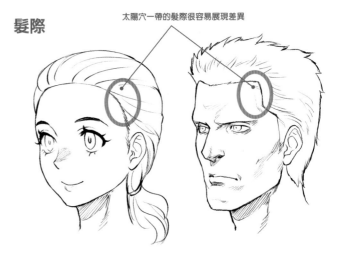

女性的髮際較為圓弧，相對於此，男性的髮際基本上為四角且直線型。

髮旋

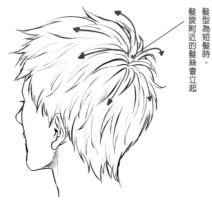

髮型為短髮時，髮旋附近的髮絲會立起

從正上方（或後方）的角度繪製人物時，髮旋的畫法也很重要。以髮旋為中心，用放射狀的方式描繪髮絲。

髮尾

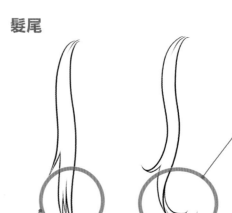

描繪長髮時，頭髮會因為本身重量的關係，到中段附近時都還是直髮，而不受重力影響的髮尾常會彎起

給人髮質較硬的印象

雖然也和髮質有關，但長髮通常會從正中間這段開始呈現和緩的曲線，越靠近髮尾，捲起的幅度越大。以直線描繪髮尾會讓頭髮看起來髮質很硬。

描繪頭髮的順序

使用輔助線，可以更順利地畫出頭髮，降低失敗的機率。重點之一在於將髮型分成前方、側面和後方三個部分。

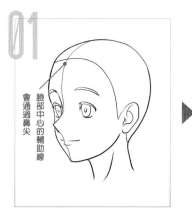

畫出髮際的輔助線

畫出臉部中心與髮際的輔助線。

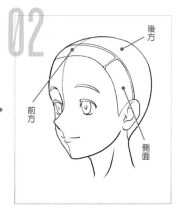

畫出各部位的輔助線

將頭髮分成前方、側面和後方三個區塊並畫上輔助線，會比較容易繪製。

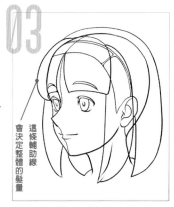

畫出外圍線的輔助線

畫出外圍線（標示全體髮量界線的線條）的輔助線。

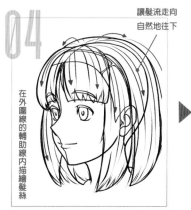

順著髮流描繪髮絲

雖然會依髮型而有所不同，但繪製頭髮時，髮絲基本上是從頭頂開始，因為自身重量的關係而自然地往下。

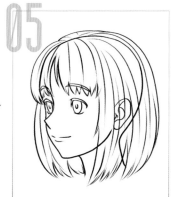

確定形狀

一邊畫出髮絲的線條，一邊確定髮型整體的形狀。

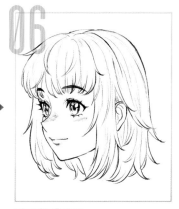

確定整體線條

依照人物的髮質，連髮梢都仔細描繪以確定整體的線條。

▶ 將頭髮分成三區

要繪製頭髮時，可將其分成「①前方（瀏海附近）」、「②側面（包含鬢角）」和「③後方（包含髮旋）」來進行。

MEMO

角色與髮型的關係

髮型和髮質是決定角色個性的重要因素。飄逸的長髮與亂翹的短髮給人的印象會大相逕庭。配合該角色的性格，好好考慮適合他的髮型吧。

隨機畫出翹起或凌亂的髮絲，除了可以自然地表現出髮質外，也有助於塑造人物性格

43

各種髮型（女性）

女性的髮型種類要比男性豐富得多，理解各自的特徵，學會各種髮型的畫法吧。

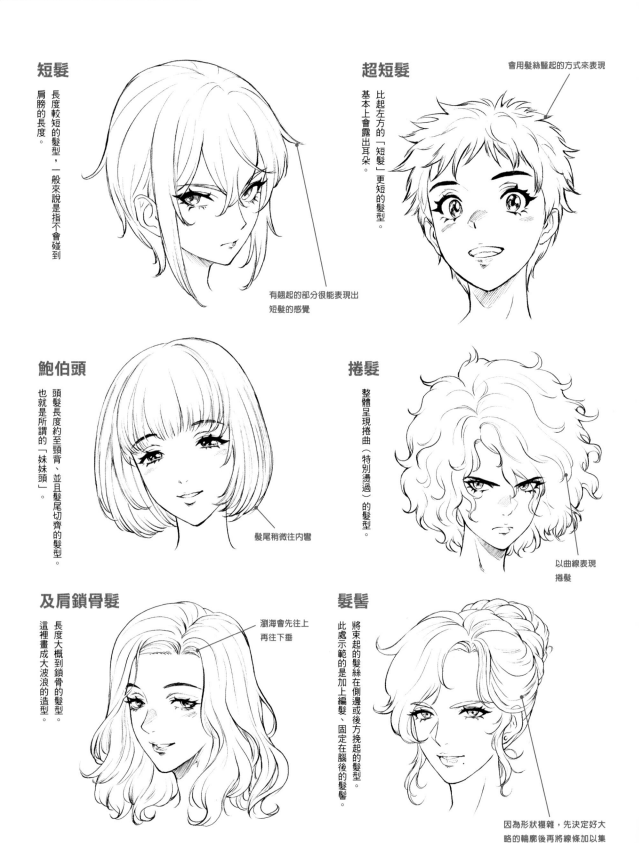

短髮

長度較短的髮型，一般來說是指不會碰到肩膀的長度。

有翹起的部分很能表現出短髮的感覺

超短髮

比起左方的「短髮」更短的髮型。基本上會露出耳朵。

會用髮絲豎起的方式來表現

鮑伯頭

頭髮長度約至頸背、並且髮尾切齊的髮型。也就是所謂的「妹妹頭」。

髮尾稍微往內彎

捲髮

整體呈現捲曲（特別燙過）的髮型。

以曲線表現捲髮

及肩鎖骨髮

長度大概到鎖骨的髮型。這裡畫成大波浪的造型。

瀏海會先往上再往下垂

髮髻

將束起的髮絲在側邊或後方挽起、固定在腦後的髮型。此處示範的是加上編髮、固定在腦後的髮髻。

因為形狀複雜，先決定好大略的輪廓後再將線條加以集中

馬尾

將頭髮在腦後紮成一束的髮型。語源來自「小馬的尾巴」。

以曲線描繪後方帶有蓬鬆感的髮絲

長髮

長度超過鎖骨的髮型稱為長髮。只稍微超過鎖骨一點的長度有時也稱為「半長髮」（semi-long）。

瀏海畫成順著額頭自然往下的樣子

雙馬尾

將長髮分別在左右兩側綁起後自然垂下的髮型。依照綁的高度有各種類型。

常會綁在比中央更高的位置

麻花辮

先將頭髮左右對分，以中間的髮束為軸，再各自分成三束，左右交互編成的髮型。

單側麻花辮

基本綁髮與左圖的麻花辮相同，不分成左右兩側，而是只在單側編成一條辮子的髮型。

姬髮式

瀏海長度齊眉，臉部周圍的髮絲長度大約在臉頰至下巴、髮尾切齊的髮型。

越靠近髮尾，辮子要畫得越小

將前方和側邊的頭髮畫成直線的感覺，比較容易展現這個髮型的特徵

男性角色多為短髮，比起長度，更常使用分邊等方式來表現角色間的差異。

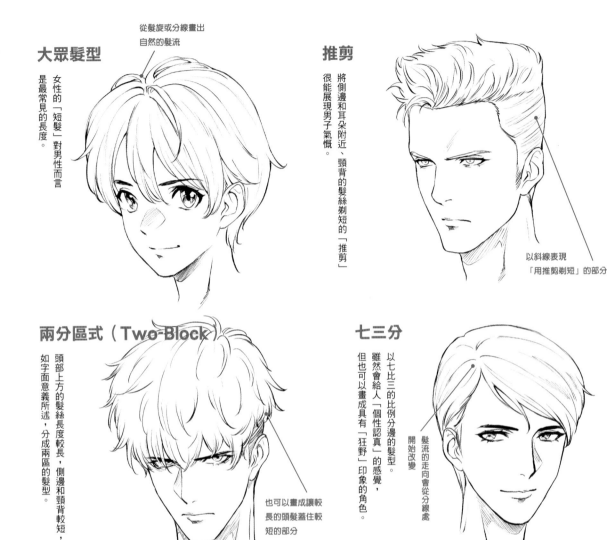

大眾髮型

女性的「短髮」對男性而言是最常見的長度。

從髮旋或分線畫出自然的髮流

推剪

將側邊和耳朵附近、頸背的髮絲剃短的「推剪」很能展現男子氣慨。

以斜線表現「用推剪剃短」的部分

兩分區式（Two-Block）

頭部上方的髮絲長度較長，側邊和頸背較短，如字面意義所述，分成兩區的髮型。

也可以畫成讓較長的頭髮蓋住較短的部分

七三分

以七比三的比例分邊的髮型。雖然會給人「個性認真」的感覺，但也可以畫成具有「狂野」印象的角色。

髮流的走向會從分線處開始改變

蘑菇頭

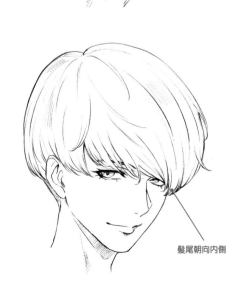

瀏海大約在眉毛處切齊，整體感覺像蘑菇一樣的蓬鬆髮型。

髮尾朝向內側

外國人風捲髮

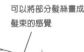
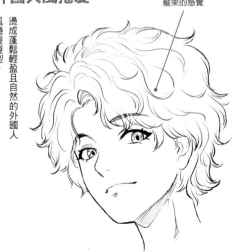

可以將部分髮絲畫成髮束的感覺

燙成蓬鬆輕盈且自然的外國人風捲髮髮型。

中分

露出額頭時，從髮際長出的髮絲走向為先往上再往下

從正中央分邊的髮型。可以加上垂下的瀏海。

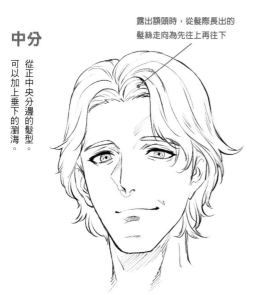

狂野感

將髮絲畫成立起的髮束

以有些毛躁的髮型來表現出狂野的感覺。

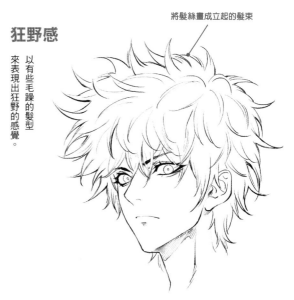

長髮（大波浪）

將髮尾畫成大幅度的波浪，弧度基本上從耳朵下方開始。

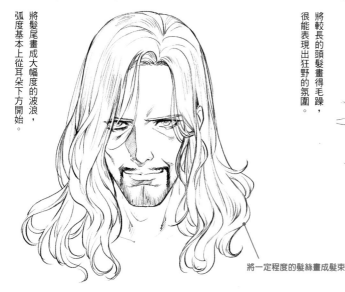

將一定程度的髮絲畫成髮束

長髮（狂野感）

將較長的頭髮畫得毛躁，很能表現出狂野的氛圍。

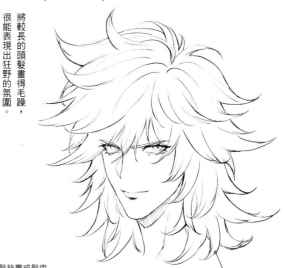

下方的髮絲也畫成立起來的感覺

辮子頭

順著頭型編出好幾條辮子的髮型在英文稱為「Cornrow」。

如果想表現真實感，頭髮要盡可能地仔細描繪

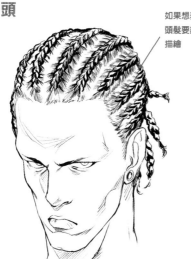

後梳油頭（All back）

使用造型用品將包含瀏海在內的髮絲全都往後梳的髮型。

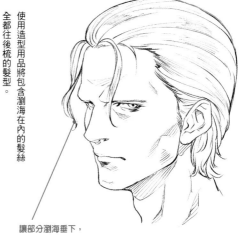

讓部分瀏海垂下，可以營造出酷帥的印象

描繪各種表情

人的內心會顯現在表情上，學會以表情來表現人物的情感，就是提升人物設計技巧的重要步驟。

眉毛的動態

眉毛是展現不同表情的重要因素，即使眼睛或嘴巴的形狀不變，光靠眉毛的動態表現，表情就會變得不同，可以藉此讓人物展現不同的情感。

笑

笑的時候眉毛會呈現像兩座小山一樣的形狀。

憤怒

嘴巴與眼睛的位置與「笑」的時候相同，但眉尾一旦上揚，就會變成生氣的表情。

悲傷

嘴巴與眼睛的位置不變，與「笑」的時候相同，只是將眉毛畫成八字型就能表現出悲傷。

眼睛張大的程度

眼睛張大的程度可以用來表現情感強度（情感的等級）的差異。這裡示範只以眼睛張大的程度來表現不同程度的憤怒表情。

等級
低

將眼睛畫成半閉的狀態，憤怒的程度較低。

等級
中

眉毛與左側相同，但睜大眼睛就會提升憤怒的感覺。

等級
高

眼睛睜得更大，憤怒達到最高點。

MEMO

漫畫出中現的白眼

白眼是實際上不存在，只會出現在漫畫中的特有表現方式，用來表現情感到達頂點、理智斷線的樣子，常會在發生具衝擊性的事件時使用。

感情與表情

除了眼睛和眉毛，嘴巴也是表現感情的重要因素。笑的時候嘴角會上揚，悲傷的時候嘴角則會下垂。

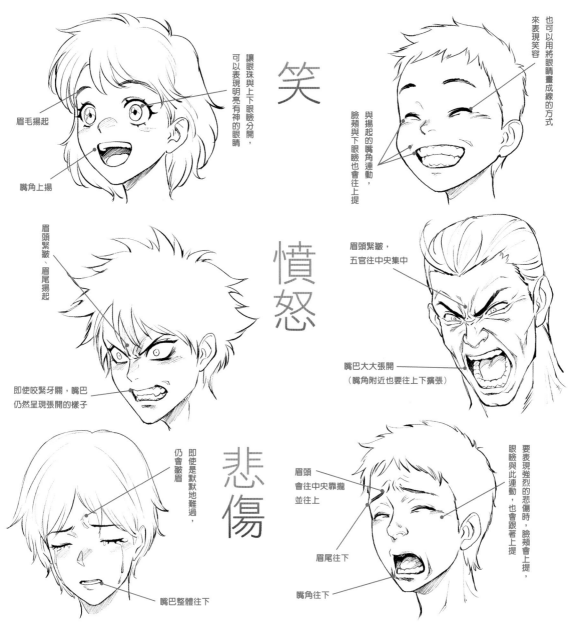

笑

眉毛揚起

嘴角上揚

讓眼珠與上下眼瞼分開，可以表現明亮有神的眼睛

也可以用將眼睛畫成線的方式來表現笑容

與揚起的嘴角連動，臉頰與下眼瞼也會往上提

憤怒

眉頭緊皺、眉尾揚起

即使咬緊牙關，嘴巴仍然呈現張開的樣子

眉頭緊皺，五官往中央集中

嘴巴大大張開
（嘴角附近也要往上下擴張）

悲傷

即使是默默地難過，仍會皺眉

嘴巴整體往下

眉頭會往中央靠攏並往上

眉尾往下

嘴角往下

要表現強烈的悲傷時，眼瞼與此連動，也會跟著上提，臉頰會上提，

▶ 改變眼珠的大小

用眼睛表現感情時，要注意上眼皮往上和往下的變化。但是上眼皮一旦往上提，眼睛的大小會因此改變，進而影響到人物的長相。為了避免產生這樣的問題，在畫的時候不去改動眼睛的形狀，而是將眼珠畫小。如此即可表現出張大眼睛的感覺。

如上方左圖所示，上眼皮往下可以表現出悲傷或疲倦；而像上方右圖那樣拉高上眼皮則能表現驚訝或憤怒的情緒

為了不影響人物的長相，不改變眼睛整體的大小，而是將眼珠畫小

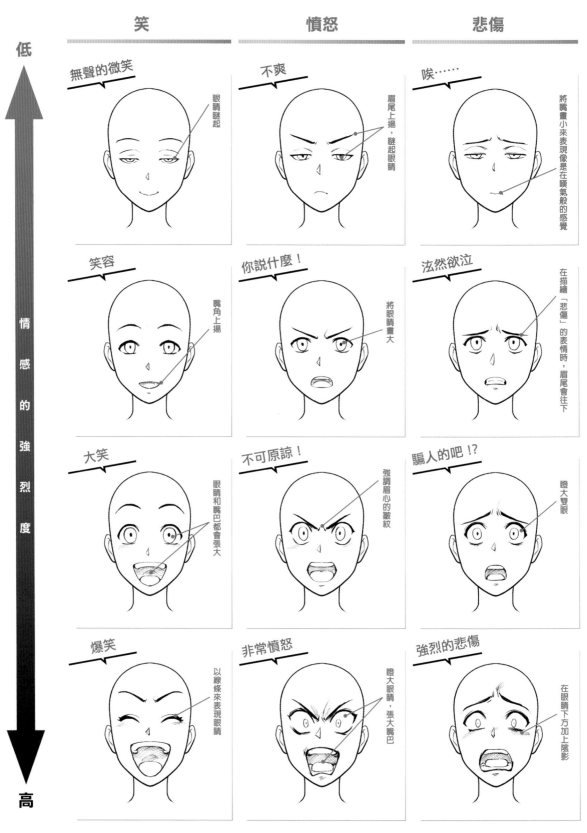

恐懼　　　　　　　驚訝　　　　　　　哭泣

低

情 感 的 強 烈 度

那是……

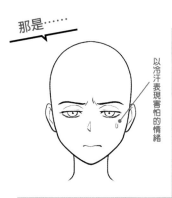

以冷汗表現害怕的情緒

咦!?

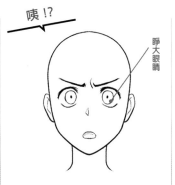

睜大眼睛

眼框含淚

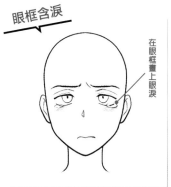

在眼框畫上眼淚

不會吧……

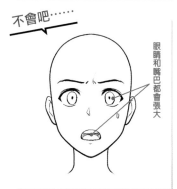

眼睛和嘴巴都會張大

真的假的!?

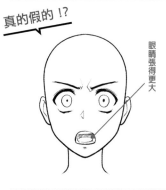

眼睛張得更大

忍不住哭了……

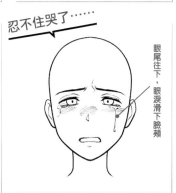

眼尾往下，眼淚滑下臉頰

好恐怖!

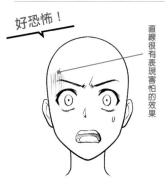

直線很有表現害怕的效果

嚇一跳!

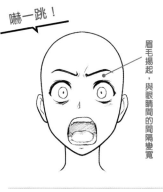

眉毛揚起，與眼睛間的間隔變寬

嗚哇

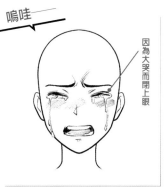

因為大哭而閉上眼

嗚哇!

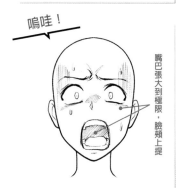

嘴巴張大到極限，臉頰上提

震驚!

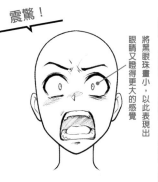

將黑眼珠畫小，以此表現出眼睛又瞪得更大的感覺

嚎啕大哭

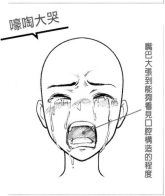

嘴巴大張到能夠看見口腔構造的程度

高

表情變化對照表（依身心狀態分類）

表情也會透露出「自信」或「疲倦」等內心或身體的狀態，從對照表可以看出，眉毛與眼睛等部位在描繪時果然是重要的因素。

	自信	痛苦	瘋狂
低	從容不迫 單側的眉毛與嘴角揚起	好難受…… 因為痛苦而皺起眉頭	讓人感覺不舒服 在眼睛下方加上線條，表現出空洞感
↑ 身心狀態的程度	自信滿滿 眼睛張大	冒汗 以直線表現緊張感	恐怖的眼神 將眼珠畫小來表現出瘋狂的感覺
	不可能會輸的 將眉毛畫成凜然、無所畏懼的感覺	嗚…… 嘴巴張開，咬緊牙關	敵方角色 在嘴角附近加上皺紋
↓ 高	澈底擊潰！ 眉心產生深深的皺紋	情緒的臨界點 將眼珠畫小讓眼睛張得更大	最瘋狂的角色 將眼珠與嘴巴的形狀變形，畫成橢圓形的感覺

感到幸福

無聲的微笑

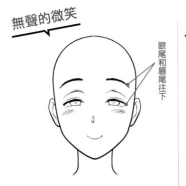

眼尾和眉尾往下

著迷

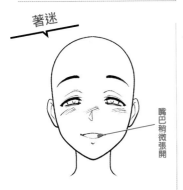

嘴巴稍微張開

忍不住了

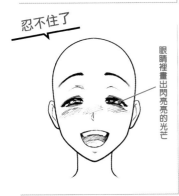

眼睛裡畫出閃亮亮的光芒

超幸福

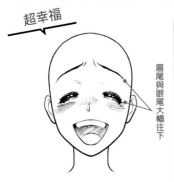

眉尾與眼尾大幅往下

厭惡

傻眼

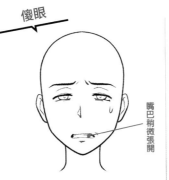

嘴巴稍微張開

嗚哇……

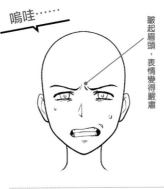

皺起眉頭，表情變得嚴肅

最討厭了！

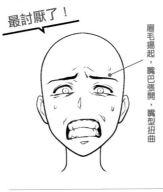

眉毛揚起，嘴巴張開，嘴型扭曲

噁心死了！

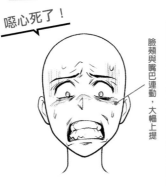

臉頰與嘴巴連動，大幅上提

疲倦

感覺有點累

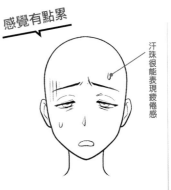

汗珠很能表現疲倦感

累得有氣無力

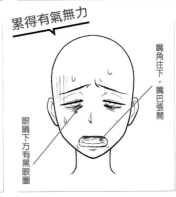

嘴角往下，嘴巴張開

眼睛下方有黑眼圈

精疲力竭

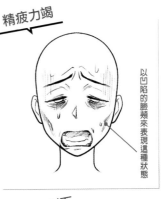

以凹陷的臉頰來表現這種狀態

彷彿即將倒下

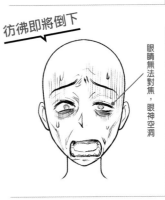

眼睛無法對焦，眼神空洞

低

身心狀態的程度

高

53

寫實版與漫畫版的表情

在描繪不同表情時，寫實版與漫畫版的畫法有很大的不同。
漫畫版甚至可以極端一點，將嘴巴畫得超出輪廓。

寫實版　確實地畫出臉部各部分肌肉的動態

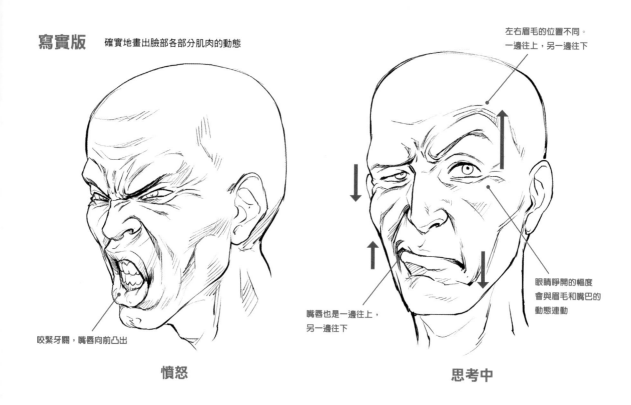

左右眉毛的位置不同。
一邊往上，另一邊往下

眼睛睜開的幅度
會與眉毛和嘴巴的
動態連動

咬緊牙關，嘴唇向前凸出

嘴唇也是一邊往上，
另一邊往下

憤怒

思考中

漫畫版　將各部分的線條與形狀單純化，使表情「符號化」。

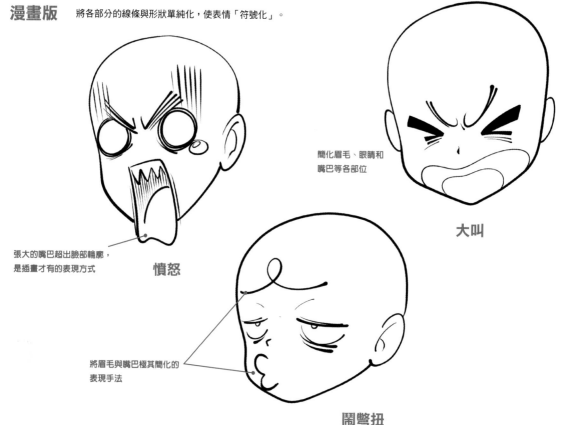

簡化眉毛、眼睛和
嘴巴等各部位

大叫

張大的嘴巴超出臉部輪廓，
是插畫才有的表現方式

憤怒

將眉毛與嘴巴極其簡化的
表現手法

鬧彆扭

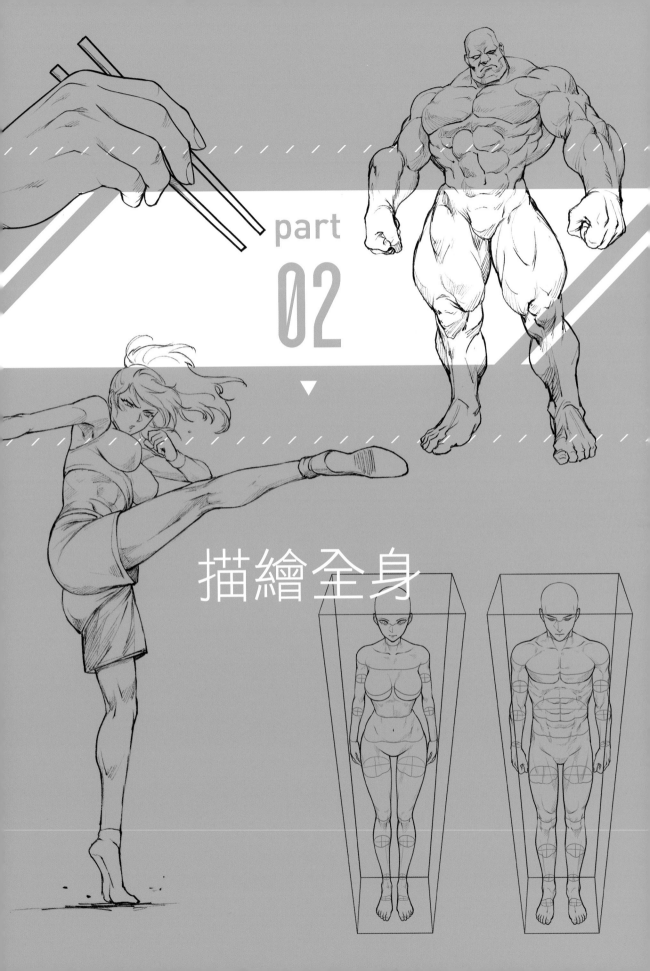

part

02

▼

描繪全身

全身的畫法

描繪人物全身時，整體的平衡很重要。此外，女性與男性的體型有所差異，例如女性骨盆的位置會比男性低，掌握這類因性別而產生的不同之處也是重點。

全身的基礎

雖然肉眼看不見，但了解人體的骨架至關重要。在繪製時要清楚地意識到手腳是如何連接軀幹的。

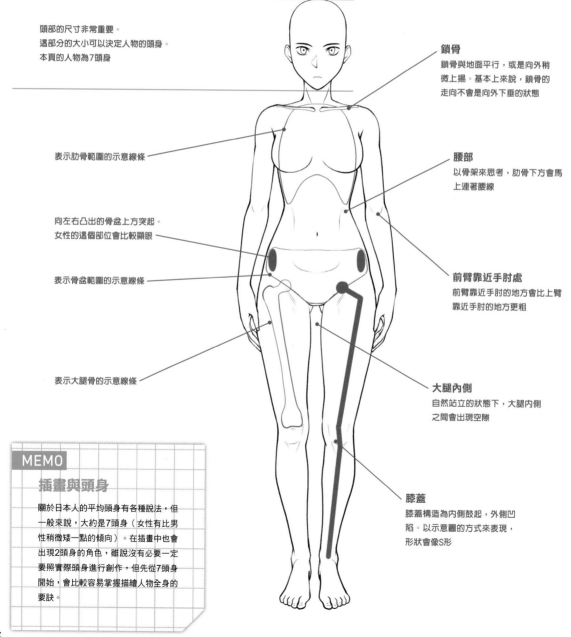

頭部的尺寸非常重要。
這部分的大小可以決定人物的頭身。
本頁的人物為7頭身。

表示肋骨範圍的示意線條

向左右凸出的骨盆上方突起。
女性的這個部位會比較顯眼

表示骨盆範圍的示意線條

表示大腿骨的示意線條

鎖骨
鎖骨與地面平行，或是向外稍微上揚。基本上來說，鎖骨的走向不會是向外下垂的狀態

腰部
以骨架來思考，肋骨下方會馬上連著腰線

前臂靠近手肘處
前臂靠近手肘的地方會比上臂靠近手肘的地方更粗

大腿內側
自然站立的狀態下，大腿內側之間會出現空隙

膝蓋
膝蓋構造為內側鼓起，外側凹陷。以示意圖的方式來表現，形狀會像S形

MEMO

插畫與頭身

關於日本人的平均頭身有各種說法，但一般來說，大約是7頭身（女性有比男性稍微矮一點的傾向）。在插畫中也會出現2頭身的角色，雖說沒有必要一定要照實際頭身進行創作，但先從7頭身開始，會比較容易掌握描繪人物全身的要訣。

性別差異

與男性相比，整體來說，女性的身材較為纖細。此外，女性的身體輪廓會從腰部往臀部這段開始逐漸變寬。

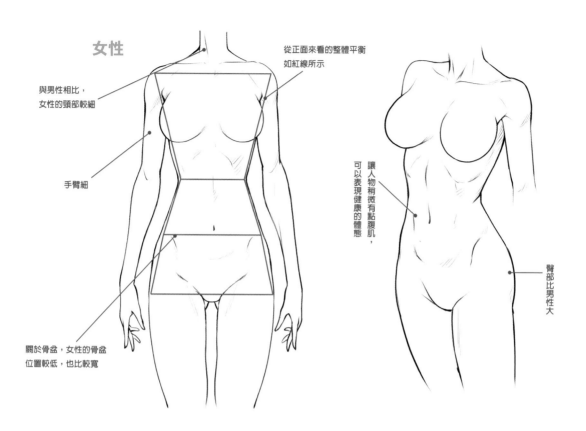

女性

與男性相比，女性的頸部較細

手臂細

關於骨盆，女性的骨盆位置較低，也比較寬

從正面來看的整體平衡如紅線所示

讓人物稍微有點腹肌，可以表現健康的體態

臀部比男性大

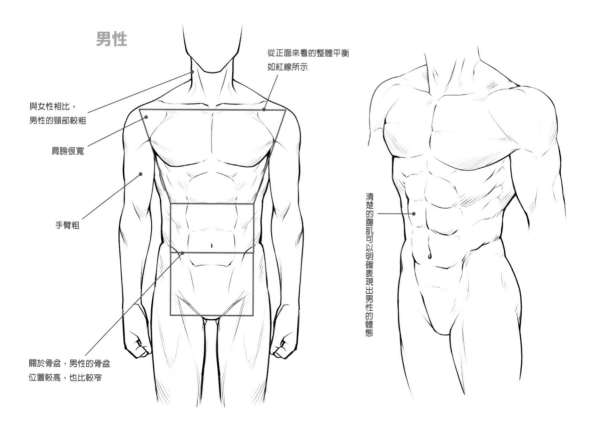

男性

與女性相比，男性的頸部較粗

肩膀很寬

手臂粗

關於骨盆，男性的骨盆位置較高，也比較窄

從正面來看的整體平衡如紅線所示

清楚的腹肌可以明確表現出男性的體態

描繪全身的順序

此處示範的是女性正面全身的繪製方法。藉由使用輔助線，可以畫出具有整體平衡感的全身像。

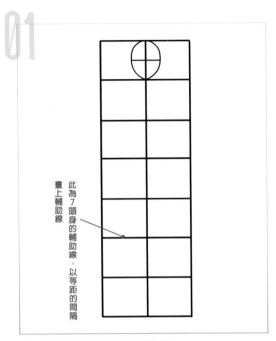

畫出頭部後再畫出頭身的輔助線

決定好人物頭身後先畫出頭部，接著再配合頭部的大小畫出頭身的輔助線。

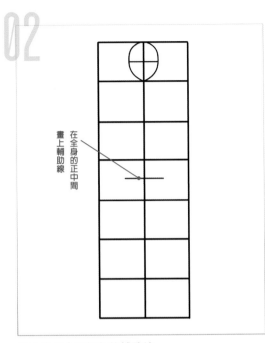

加上表示大腿根部的輔助線

在插畫中，軀幹與腿部的比例以1比1為宜，因此大腿根部會位在全身的正中間。

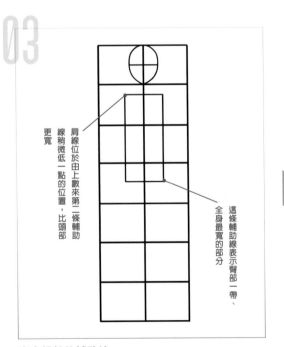

畫出軀幹的輔助線

畫出表示軀幹的長方形輔助線。此外，男性的輔助線為上底比下底寬的倒梯形。

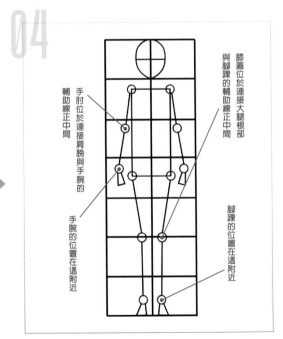

畫出作為手腳軸線的輔助線

畫出作為手腳軸線的輔助線後，再確定手腕、手肘、腳踝和膝蓋的位置。

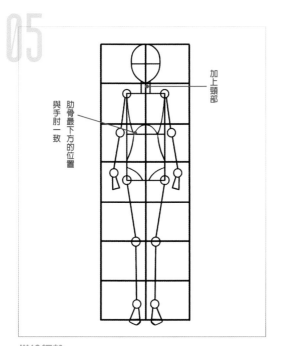

05

加上頸部

與手肘一致

肋骨最下方的位置

描繪軀幹

開始描繪頸部與軀幹。女性的腰部周圍會比肩膀和大腿根部來得瘦。

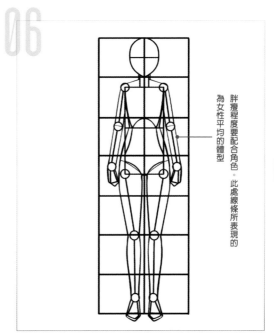

06

胖瘦程度要配合角色。此處線條所表現的為女性平均的體型

為全身加上肌肉脂肪等結構

配合角色的體態，在全身骨架上大致加上肌肉脂肪等結構。

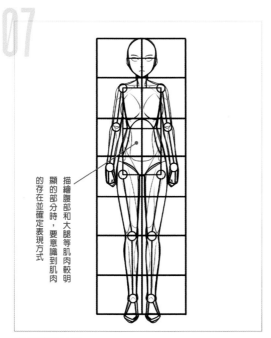

07

描繪腹部和大腿等肌肉較明顯的部分時，要意識到肌肉的存在並確定表現方式

仔細描繪全身

依需要畫出肌肉，並以輔助線為基底，仔細描繪全身。

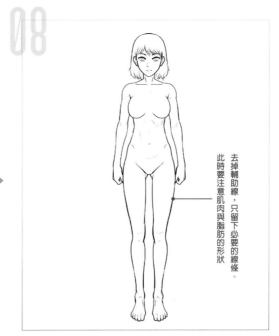

08

去掉輔助線，只留下必要的線條。此時要注意肌肉與脂肪的形狀。

確定全身的輪廓

去掉多餘的線條，仔細描繪頭髮和手指等細部後，確定全身的輪廓。

側面全身的畫法

側面全身與正面相同，身體各處之間的平衡依然很重要。先畫出頭部，再配合頭部的尺寸接著畫出軀幹與腿部。

側面全身的基礎

側面全身的重點在於背部與腿部的線條。兩者皆非直線，而是平緩的S形。

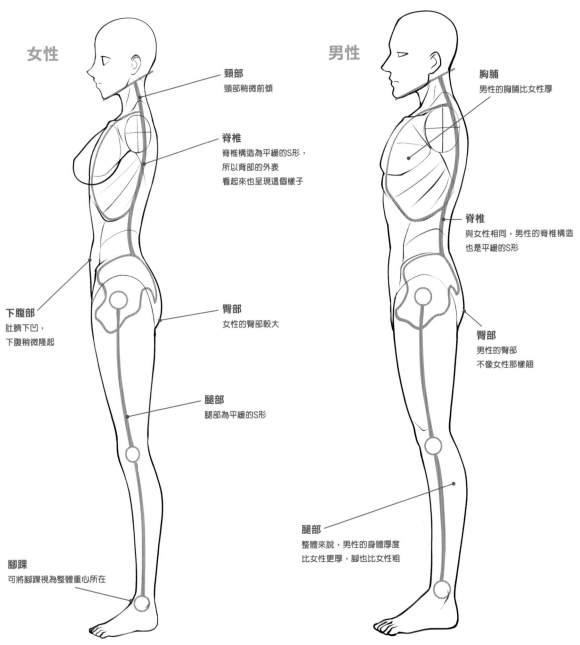

女性

頸部
頸部稍微前傾

脊椎
脊椎構造為平緩的S形，
所以背部的外表
看起來也呈現這個樣子

下腹部
肚臍下凹，
下腹稍微隆起

臀部
女性的臀部較大

腿部
腿部為平緩的S形

腳踝
可將腳踝視為整體重心所在

男性

胸脯
男性的胸脯比女性厚

脊椎
與女性相同，男性的脊椎構造
也是平緩的S形

臀部
男性的臀部
不像女性那樣翹

腿部
整體來說，男性的身體厚度
比女性更厚，腳也比女性粗

描繪側面全身的順序

側面全身與正面全身的畫法一樣，也會使用輔助線。此處示範的是繪製7頭身的男性側面全身時的順序。

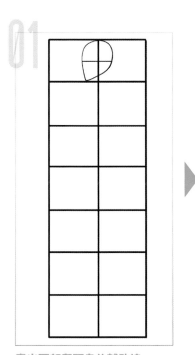

畫出頭部與頭身的輔助線

畫出頭部後，接著畫出頭身的輔助線。

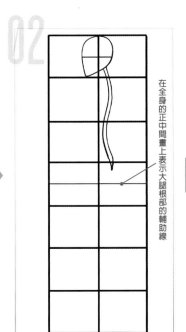

在全身的正中間畫上表示大腿根部的輔助線

畫出脊椎的輔助線

畫出延伸自頭部的脊椎輔助線。脊椎呈現平緩的S形。

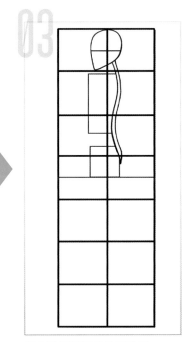

畫出肋骨與骨盆的輔助線

在脊椎前方加上肋骨與骨盆的輔助線。

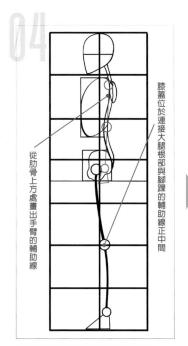

從肋骨上方處畫出手臂的輔助線

膝蓋位於連接大腿根部與腳踝的輔助線正中間

畫出作為腿部軸線的輔助線

畫出作為腿部軸線的輔助線後，再畫出肋骨與骨盆。

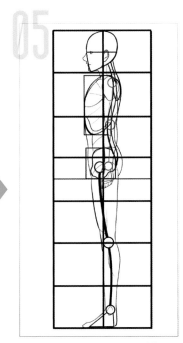

為全身加上肌肉脂肪等結構

以輔助線為基底，為人物側面全身加上肌肉脂肪等結構。

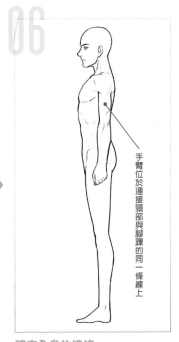

手臂位於連接頸部與腳踝的同一條線上

確定全身的線條

去掉多餘的線條後，確定全身的輪廓。

背面全身的畫法

與其他角度一樣，從背後看，女性全身與男性全身的特徵也有所不同。特別是肩膀與臀部的差異，與男性相比，在描繪女性時，要有意識地以圓潤的曲線來繪製。

背面全身的基礎

人類的背部也有肌肉，特別是男性，畫出因為肌肉所呈現的起伏也是重點之一。

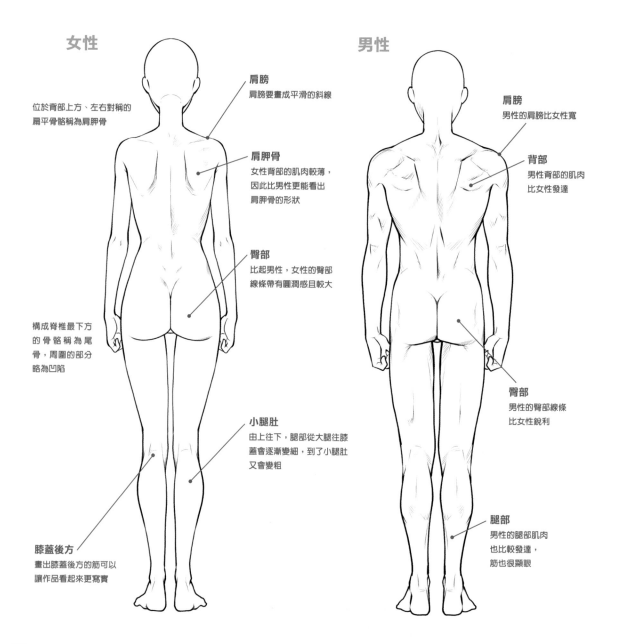

女性

位於背部上方、左右對稱的扁平骨骼稱為肩胛骨

構成脊椎最下方的骨骼稱為尾骨，周圍的部分略為凹陷

肩膀
肩膀要畫成平滑的斜線

肩胛骨
女性背部的肌肉較薄，因此比男性更能看出肩胛骨的形狀

臀部
比起男性，女性的臀部線條帶有圓潤感且較大

小腿肚
由上往下，腿部從大腿往膝蓋會逐漸變細，到了小腿肚又會變粗

膝蓋後方
畫出膝蓋後方的筋可以讓作品看起來更寫實

男性

肩膀
男性的肩膀比女性寬

背部
男性背部的肌肉比女性發達

臀部
男性的臀部線條比女性銳利

腿部
男性的腿部肌肉也比較發達，筋也很顯眼

描繪背面全身的順序

此處示範的是7頭身的女性背面全身，先畫出肋骨與骨盆輔助線後，再加上人體的肌肉。

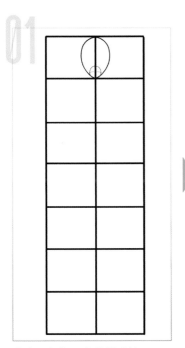

畫出頭部與頭身的輔助線

與正面（P.58）相同，先畫出頭部後，再畫出頭身的輔助線。

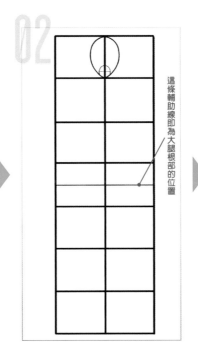

這條輔助線即為大腿根部的位置

畫出大腿根部的輔助線

在全身的正中間畫上表示大腿根部的輔助線。

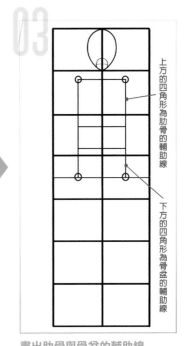

上方的四角形為肋骨的輔助線

下方的四角形為骨盆的輔助線

畫出肋骨與骨盆的輔助線

畫出表示肋骨與骨盆的四角形輔助線。

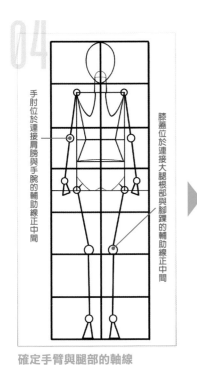

手肘位於連接肩膀與手腕的輔助線正中間

膝蓋位於連接大腿根部與腳踝的輔助線正中間

確定手臂與腿部的軸線

畫出作為手腳軸線的輔助線後，接著畫出肩胛骨與骨盆。

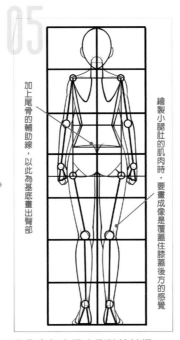

加上尾骨的輔助線，以此為基底畫出臀部

繪製小腿肚的肌肉時，要畫成像是覆蓋住膝蓋後方的感覺

為全身加上肌肉脂肪等結構

以輔助線為基底，為人物背面全身加上肌肉脂肪等結構。

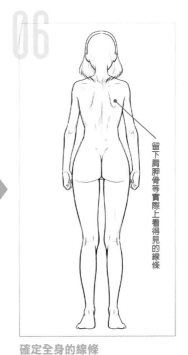

留下肩胛骨等實際上看得見的線條

確定全身的線條

去掉輔助線等不需要的線條後，確定全身的輪廓。

仰角全身的畫法

由下往上看的仰角全身在日常生活中並不常見，因此可說是難度較高的角度。在決定頭身時，基本上會利用梯形的輔助線進行繪製。

仰角全身的基礎

仰角全身畫法的關鍵字為「橢圓」。如軀幹、手臂和腿部等，人體許多部位的剖面皆為橢圓形，在繪製時要留意到這一點。

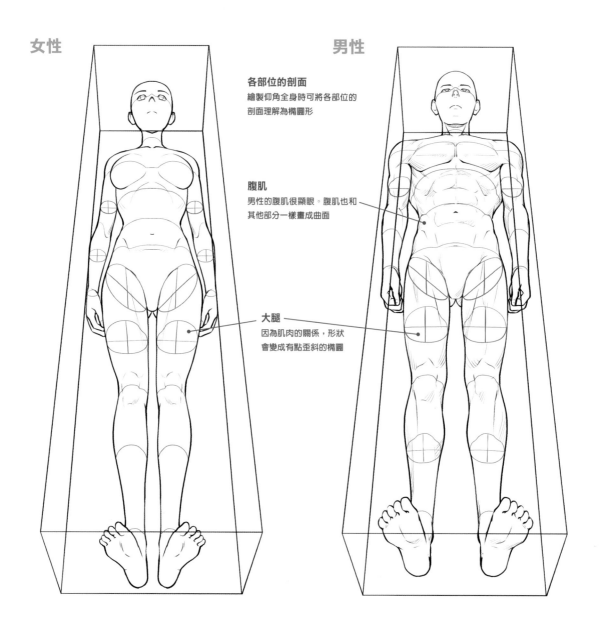

女性　　　　　　　　　　　　　　　　男性

各部位的剖面
繪製仰角全身時可將各部位的
剖面理解為橢圓形

腹肌
男性的腹肌很顯眼。腹肌也和
其他部分一樣畫成曲面

大腿
因為肌肉的關係，形狀
會變成有點歪斜的橢圓

描繪仰角全身的順序

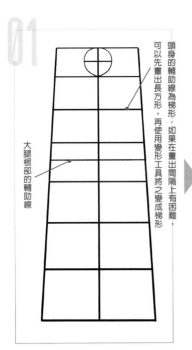

可以先畫出長方形，再使用變形工具將之變成梯形

頭身的輔助線為梯形。如果在畫出間隔上有困難

大腿根部的輔助線

畫出頭部與頭身的輔助線
畫出頭部後，再畫出頭身與大腿根部的輔助線。

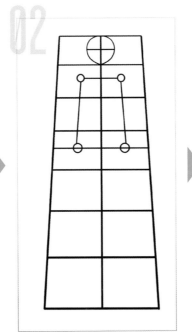

畫出軀幹的輔助線
軀幹的輔助線也是上底比下底短的梯形。

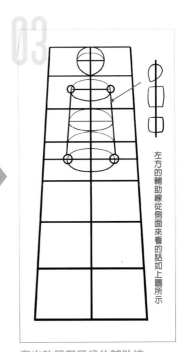

左方的輔助線從側面來看的話如上圖所示

畫出肋骨與骨盆的輔助線
以橫長的橢圓形作為肋骨與骨盆兩處表現人體厚度的輔助線。

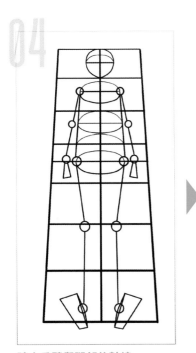

確定手臂與腿部的軸線
畫出作為手腳軸線的輔助線。也要加上腳底的輔助線。

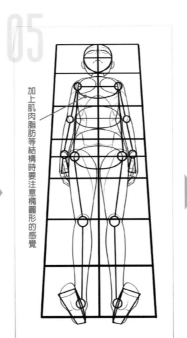

加上肌肉脂肪等結構時要注意橢圓形的感覺

為全身加上肌肉脂肪等結構
以輔助線為基底，為人物仰角全身加上肌肉脂肪等結構。

確定全身的輪廓
去掉輔助線等不需要的線條後，確定全身的輪廓。

俯角全身的畫法

描繪由上往下看的俯角全身時，頭部看起來比較大，越往下會越小。將身體各部位視為基底部為橢圓形的圓柱體，可以比較順利地畫出這個角度的人體。

俯角全身的基礎

注意到各部位的剖面呈現橢圓形可以降低失敗的機率。困難點在於腳跟，將腳跟畫得有如緊貼地面一般，這點十分重要。

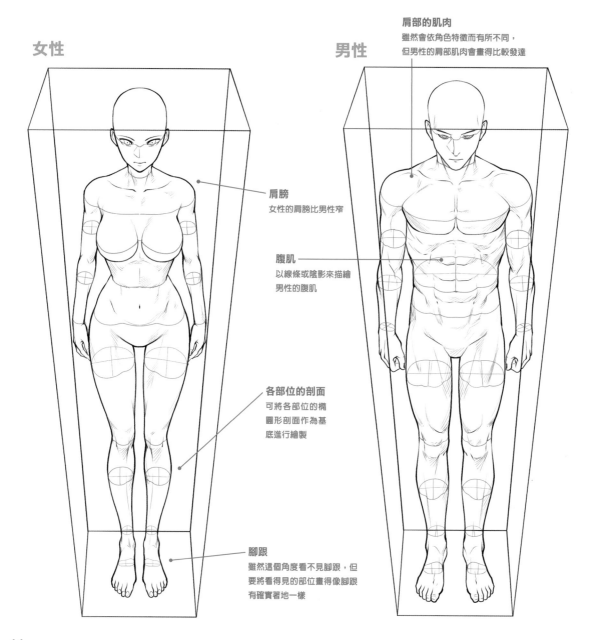

女性

男性

肩部的肌肉
雖然會依角色特徵而有所不同，但男性的肩部肌肉會畫得比較發達

肩膀
女性的肩膀比男性窄

腹肌
以線條或陰影來描繪男性的腹肌

各部位的剖面
可將各部位的橢圓形剖面作為基底進行繪製

腳跟
雖然這個角度看不見腳跟，但要將看得見的部位畫得像腳跟有確實著地一樣

描繪俯角全身的順序

與仰角全身（P.64）相反，繪製俯角全身時，表示頭身的輔助線為下底較短的倒梯形。以下示範的是繪製7頭身的女性俯角全身時的順序。

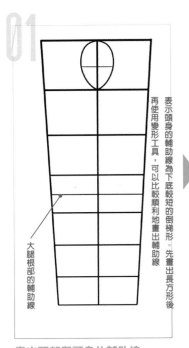

表示頭身的輔助線為下底較短的倒梯形。先畫出長方形後再使用變形工具，可以比較順利地畫出輔助線

大腿根部的輔助線

畫出頭部與頭身的輔助線

畫出頭部後，再畫出頭身與大腿根部的輔助線。

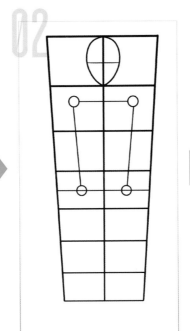

畫出軀幹的輔助線

軀幹的輔助線也是下底比上底短的倒梯形。

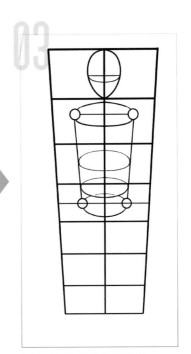

畫出肋骨與骨盆的輔助線

以橫長的橢圓形畫出肋骨與骨盆的輔助線。

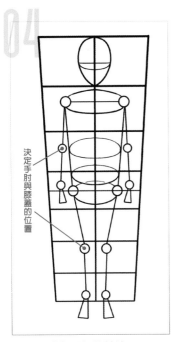

決定手肘與膝蓋的位置

確定手臂與腿部的軸線

畫出分別作為手腳軸線的輔助線。

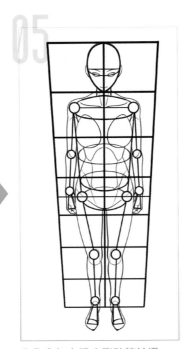

為全身加上肌肉脂肪等結構

注意各部位的橢圓形剖面，為俯角全身的人體加上肌肉脂肪等結構。

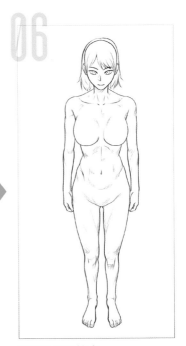

確定全身的輪廓

只留下需要的線條，確定全身的輪廓。

描繪不同體型

與臉部一樣，體型也是決定角色個性的重要因素。為了拓展作品的廣度，讓我們學習畫出各種不同的體型吧。

不同體型的基礎

雖然會因身高或年齡增長等變化而使骨架有所不同，但會讓體型產生較大差異的原因在於肌肉與脂肪的附著方式。

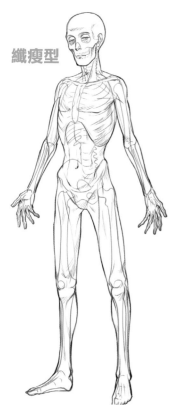

纖瘦型

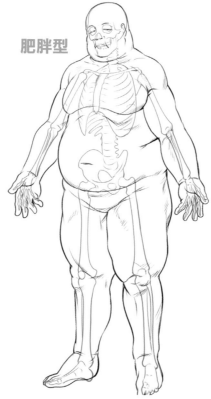

肥胖型

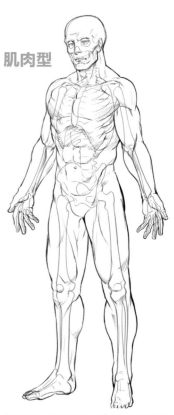

肌肉型

肌肉與脂肪的量很少，骨架會直接影響身體輪廓。

身體蓄積了許多脂肪，以腹部一帶為中心，有些部位會下垂。

肌肉發達，腰部緊實。整體輪廓起伏明顯。

▶ 下巴也是繪製肥胖體型時的重點

想要強調肥胖體型時，很容易會將重點放在腹部一帶，但其實下巴也是很重要的，可將其畫成雙下巴來表現肥胖感。另一方面，如果將手腕和腳踝這些脂肪不易堆積的地方畫得太粗，最後看起來會顯得很不自然。

肥胖體型的手腕不需要畫得太粗

以「下垂晃動」的感覺來繪製肥胖體型的下巴

受歡迎的體型

以主角為首，漫畫或動畫主要角色的體型多為「凹凸有致」和「精壯」。繪製時要留意肌肉與脂肪的分佈和身材曲線。

凹凸有致

雖然表現玲瓏的曲線很重要，但如果畫得太過極端，反而會讓整體輪廓看起來很奇怪，也要有適度的脂肪。

精壯

雖然瘦，但「該有肌肉的地方都有」的體型。
比方說有6塊腹肌。

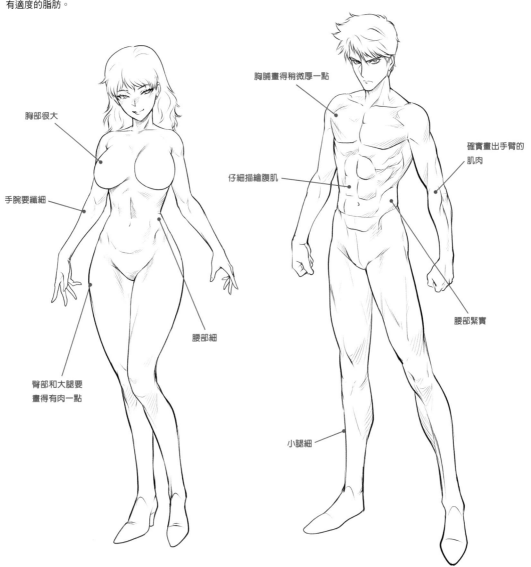

胸部很大

手腕要纖細

臀部和大腿要畫得有肉一點

腰部細

胸脯畫得稍微厚一點

仔細描繪腹肌

確實畫出手臂的肌肉

腰部緊實

小腿細

MEMO

體型與性格

有學說認為體型和性格有關，例如德國的醫學專家恩斯特・克雷奇默（Ernst Kretschmer）所主張的「將體型與氣質（性格）連結並加以分類」的說法相當廣為人知。根據他的分類，細長型的人性格認真，而矮胖型的人則溫和敦厚。這個說法與一般大眾的認知相符，因此，在進行漫畫角色的設定時，將性格溫厚的角色畫成胖胖的體型，讀者較能接受。相反的，如果將這種性格的角色畫成較瘦的體型，則會讓人感到意外。

來看看各有特色的體型吧，能夠把人物畫成像殭屍那樣的皮包骨體型也是繪畫特有的有趣之處。

女性／纖瘦

雖然纖瘦體型全身都沒什麼肉，但在繪製時還是盡量不要讓骨骼或筋太過顯眼，要記得使用圓滑的線來表現。

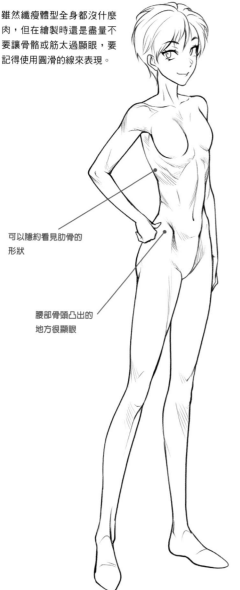

可以隱約看見肋骨的形狀

腰部骨頭凸出的地方很顯眼

女性／微胖

繪製微胖體型時，可以讓整體都帶有肉感，以「圓形」的感覺來完成作品。

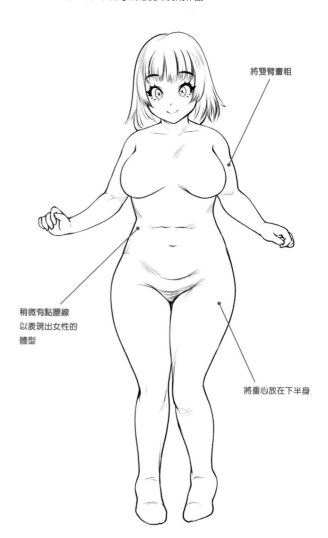

將雙臂畫粗

稍微有點腰線以表現出女性的體型

將重心放在下半身

▶ 不強調臉部

如果想將微胖體型的女性畫得可愛，最好不要過度強調臉部的肥胖。即使不像P.68所示範的那樣畫成雙下巴，也可以藉由在其他部位下功夫來表現體型。

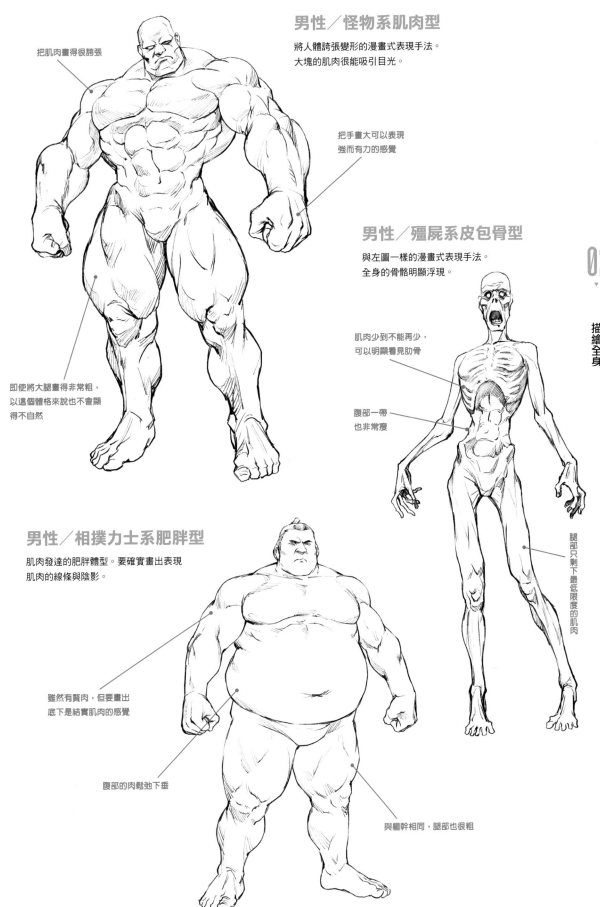

男性／怪物系肌肉型

將人體誇張變形的漫畫式表現手法。
大塊的肌肉很能吸引目光。

把肌肉畫得很誇張

把手畫大可以表現
強而有力的感覺

即使將大腿畫得非常粗，
以這個體格來說也不會顯
得不自然

男性／殭屍系皮包骨型

與左圖一樣的漫畫式表現手法。
全身的骨骼明顯浮現。

肌肉少到不能再少，
可以明顯看見肋骨

腹部一帶
也非常瘦

腿部只剩下最低限度的肌肉

男性／相撲力士系肥胖型

肌肉發達的肥胖體型。要確實畫出表現
肌肉的線條與陰影。

雖然有贅肉，但要畫出
底下是結實肌肉的感覺

腹部的肉鬆弛下垂

與軀幹相同，腿部也很粗

各部位的可動範圍

人類是以關節為支點活動身體，雖然可動範圍會依角色身體的柔軟度而改變，但重點在於不要讓讀者覺得畫出的角度很怪異。此外，也要留意與其他部位的連動。

肩膀的可動範圍

可以做出畫圓動作的肩膀，是人體可動範圍最大的關節。肩膀所做出的動作，有時會與其他部位連動，畫好這部分也是描繪時的重點。

高舉手臂

手臂一旦往上，鎖骨也會跟著往上

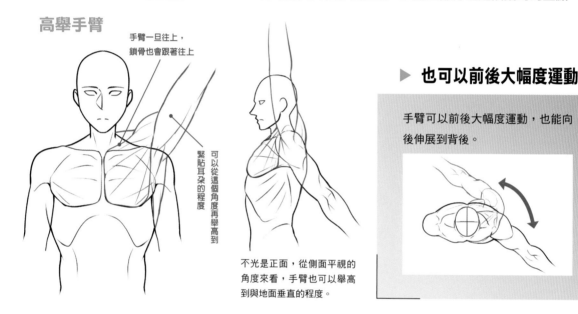

可以從這個角度再舉高到緊貼耳朵的程度

不光是正面，從側面平視的角度來看，手臂也可以舉高到與地面垂直的程度。

▶ 也可以前後大幅度運動

手臂可以前後大幅度運動，也能向後伸展到背後。

腰部的可動範圍

腰部可以彎向左右，也可以扭轉，但最大的動作為向前或向後倒。繪製時要注意「從哪裡開始動作」。

上半身向前彎

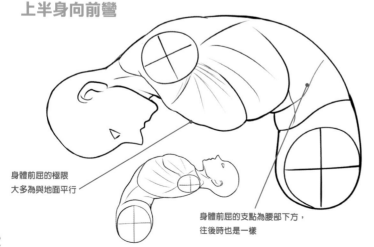

身體前屈的極限大多為與地面平行

身體前屈的支點為腰部下方，往後時也是一樣

往側邊彎

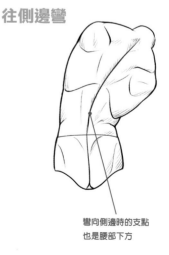

彎向側邊時的支點也是腰部下方

頸部的可動範圍

頸部支撐著可說是角色關鍵的臉部，希望各位也能正確地畫出這個部位。多加練習，讓自己能畫出頸部的各種動作吧。

抬頭和低頭

頭部以頸椎為支點，可以大幅度地前傾和後傾。

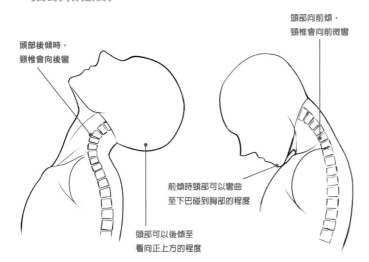

頭部後傾時，
頸椎會向後彎

頭部向前傾，
頸椎會向前微彎

前傾時頸部可以彎曲
至下巴碰到胸部的程度

頭部可以後傾至
看向正上方的程度

▶ 耳朵不會碰到肩膀

頭部雖然可以向左右兩側傾斜，但在肩膀不動、只活動頸部的狀況下，耳朵不會碰到肩膀。

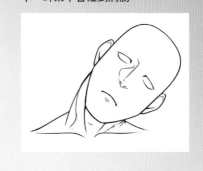

髖關節的可動範圍

在下半身的動作中，最重要的是髖關節周邊的動作。可動範圍的個體差異很大，柔軟度高的話，可以將腳抬高至與地面垂直。

腿部向側邊或向前抬高

比起朝向側邊或後方，腿部往前抬時可以抬得更高。在繪製抬高腿部的動作時也要注意其他部位的動態。

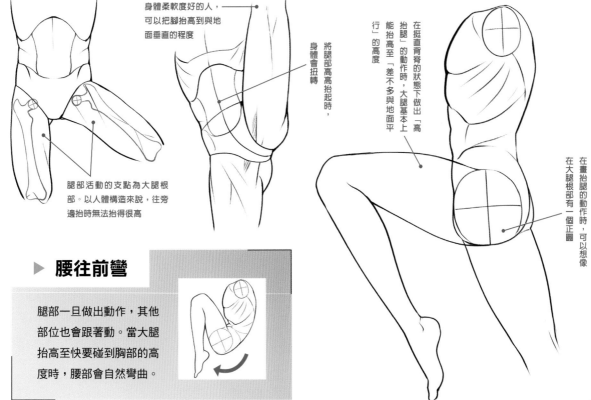

身體柔軟度好的人，
可以把腳抬高到與地
面垂直的程度

將腿部高高抬起時，
身體會扭轉

在挺直背脊的狀態下做出「高抬腿」的動作時，大腿基本上能抬高至「差不多與地面平行」的高度

腿部活動的支點為大腿根
部。以人體構造來說，往旁
邊抬時無法抬得很高

在畫抬腿的動作時，可以想像
在大腿根部有一個正圓

▶ 腰往前彎

腿部一旦做出動作，其他部位也會跟著動。當大腿抬高至快要碰到胸部的高度時，腰部會自然彎曲。

73

手部的畫法

描繪角色時，手是非常重要的部位。如果手指彎曲的方式不自然，最後完稿的圖看起來就會變得很奇怪，所以一定要仔細描繪。

手部的基礎

手部可以做出複雜的動作，也可以使用各種工具，因此很難畫得好。首先先來學習如何正確畫出沒有拿著任何物品的手吧。

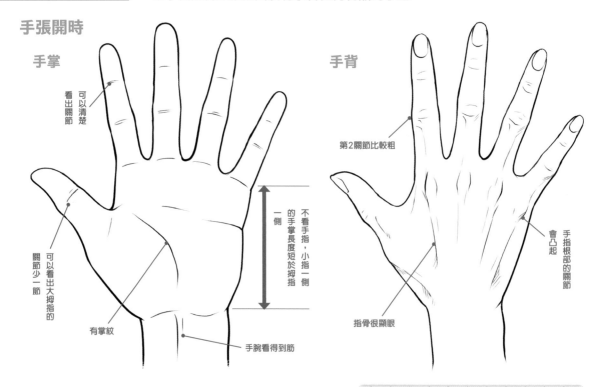

手張開時

手掌

可以清楚看出關節

可以看出大拇指的關節少一節

有掌紋

手腕看得到筋

不看手指，小指一側的手掌長度短於拇指一側

手背

第2關節比較粗

手指根部的關節會凸起

指骨很顯眼

手指稍微彎曲時

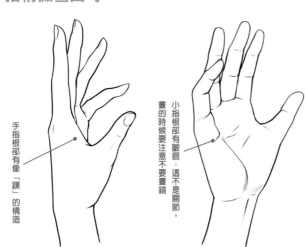

手指根部有像「蹼」的構造

小指根部有皺摺。畫的時候要注意不要畫錯。這不是關節，

MEMO

手指長度間的平衡

右下圖為表示手部整體平衡的骨骼示意圖。在其上加上肌肉脂肪等組織後，中指的長度與手掌中縱向最長的地方長度大致相同。此外，食指與無名指兩者長度的平衡會因人而異，有些人兩根手指一樣長，也有人其中一根手指比較長。

從構造上來思考

雖然從外觀上看不見，但理解手部的構造可以畫出手部自然的動作或手勢。

從骨架來思考

看了手部的骨架後，可以理解手是由許多骨骼所構成。手指部分有關節，活動手指時，這些關節也會跟著彎曲。

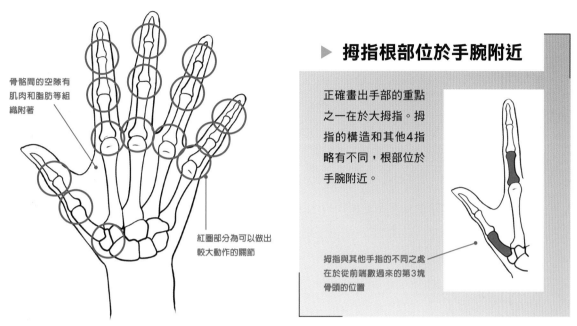

骨骼間的空隙有肌肉和脂肪等組織附著

紅圈部分為可以做出較大動作的關節

> ### ▶ 拇指根部位於手腕附近
>
> 正確畫出手部的重點之一在於大拇指。拇指的構造和其他4指略有不同，根部位於手腕附近。
>
> 拇指與其他手指的不同之處在於從前端數過來的第3塊骨頭的位置

MEMO

拇指的可動範圍

與其他手指相比，拇指的可動範圍較大。拇指可從根部朝向內側或旁邊等各種方向活動，活動方式類似電玩搖桿。

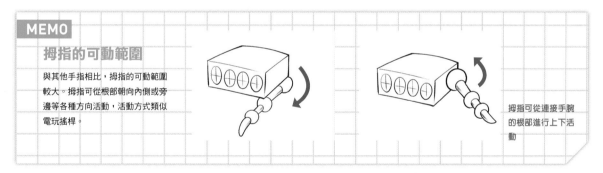

拇指可從連接手腕的根部進行上下活動

從肌肉和脂肪來思考

手掌會因為肌肉和脂肪附著其上而有微微的起伏，因此，分別從手掌和手背的角度來看時，會感覺到手指的長度有所差異。從手掌的角度來看，手指看起來比較短。

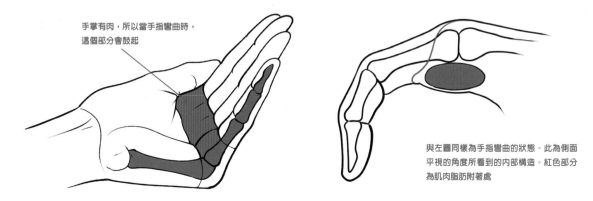

手掌有肉，所以當手指彎曲時，這個部分會鼓起

與左圖同樣為手指彎曲的狀態。此為側面平視的角度所看到的內部構造。紅色部分為肌肉脂肪附著處

各種手勢

學會手部的基礎後，接下來試著畫出各種手勢吧。將手指視為連接在一起的圓柱體會比較容易繪製。

猜拳時的「石頭」

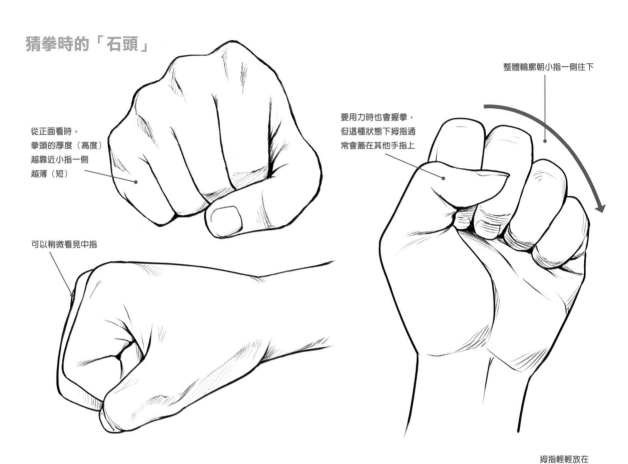

從正面看時，拳頭的厚度（高度）越靠近小指一側越薄（短）

可以稍微看見中指

整體輪廓朝小指一側往下

要用力時也會握拳，但這種狀態下拇指通常會蓋在其他手指上

猜拳時的「剪刀」

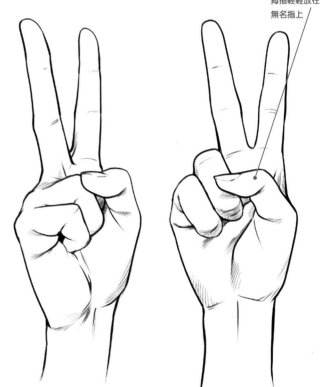

拇指輕輕放在無名指上

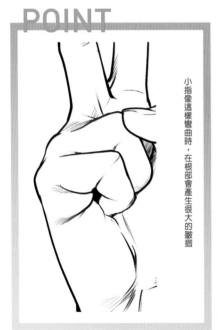

POINT

小指像這樣彎曲時，在根部會產生很大的皺摺

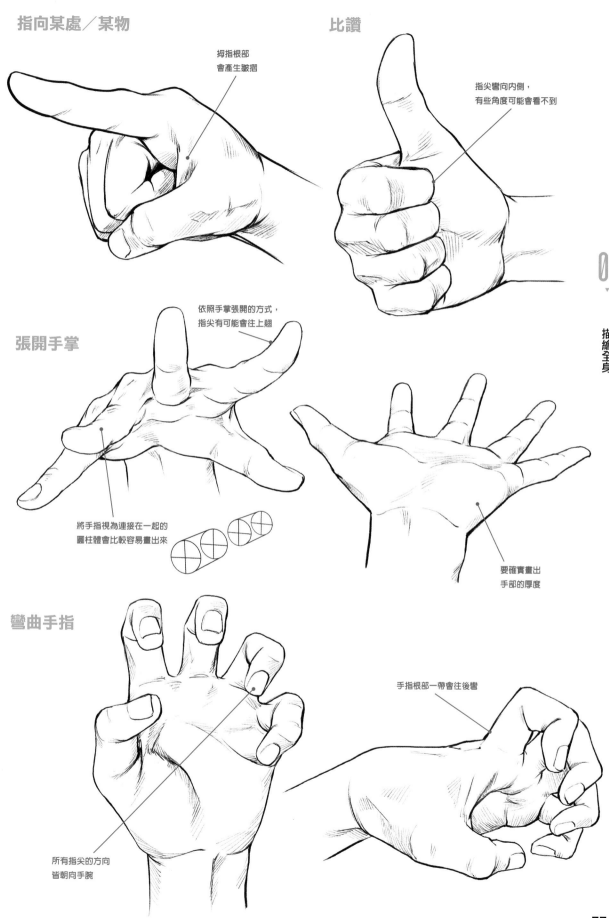

指向某處／某物

拇指根部
會產生皺摺

比讚

指尖彎向內側，
有些角度可能會看不到

張開手掌

依照手掌張開的方式，
指尖有可能會往上翹

將手指視為連接在一起的
圓柱體會比較容易畫出來

要確實畫出
手部的厚度

彎曲手指

手指根部一帶會往後彎

所有指尖的方向
皆朝向手腕

描繪手部時的重點會因所持物品不同而跟著改變。要特別注意手部與物品接觸的部分。

拿筷子

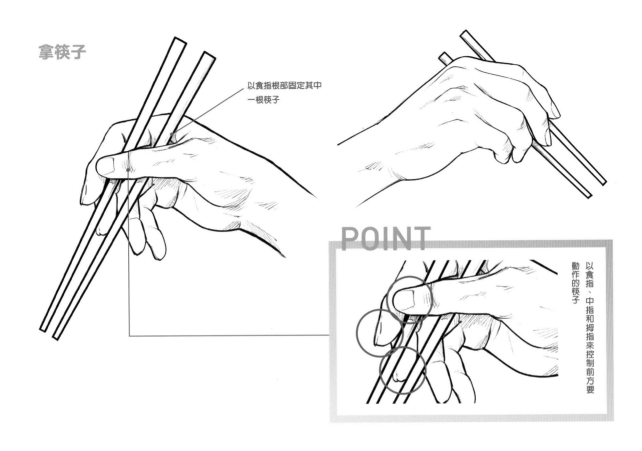

以食指根部固定其中一根筷子

POINT

以食指、中指和拇指來控制前方要動作的筷子

拿杯子

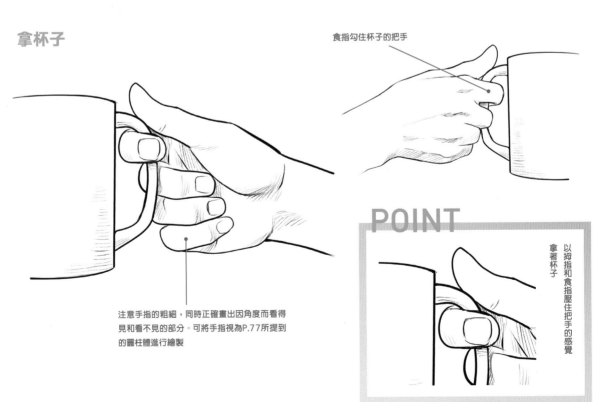

食指勾住杯子的把手

注意手指的粗細，同時正確畫出因角度而看得見和看不見的部分。可將手視為P.77所提到的圓柱體進行繪製

POINT

以拇指和食指壓住把手的感覺拿著杯子

握手

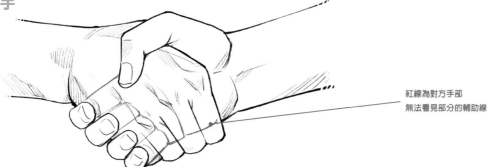

紅線為對方手部
無法看見部分的輔助線

▶ 握手時要考慮到對方手部的厚度

在畫握手這個動作時，要考慮到對方手部的厚度。因為有厚度的關係，有些角度只能看到第一關節前端的部分。

拿筆

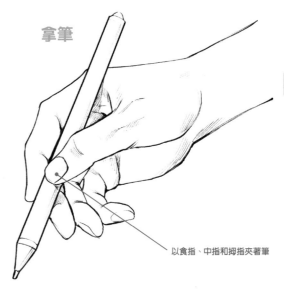

以食指、中指和拇指夾著筆

兩手交握

左右手的手指相互交握

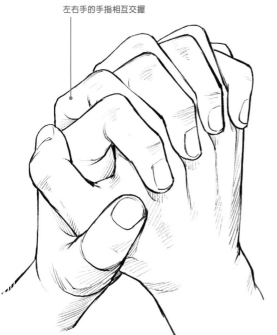

拿接力棒

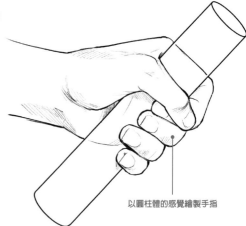

以圓柱體的感覺繪製手指

▶ 接力棒在手中呈現傾斜狀態

在運動會的接力賽等活動中，要將接力棒畫成斜斜地被握在人物手中的狀態。

上半身的畫法

要想正確畫出人物，了解人體的構造是很重要的。以上半身來說，肩部周圍的構造特別複雜，活動手臂時，肩膀也會跟著動。

從構造上來思考

特別重要的是關節運動的方向與肌肉附著的方式。此外，記住各部位的名稱在學習人體素描時也會很有幫助。

肩部骨骼的構造

肩部周圍有「肱骨」、「肩胛骨」和「鎖骨」等骨頭。如在P.72所提過的，肩膀的可動範圍很大，動作的自由度也很高。想要畫出自然的姿勢，必須清楚理解肩部周圍的構造。

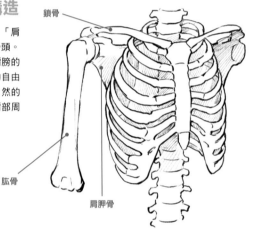

鎖骨

肱骨

肩胛骨

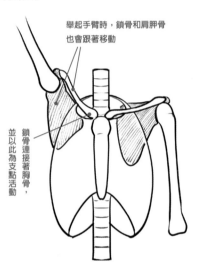

舉起手臂時，鎖骨和肩胛骨也會跟著移動

鎖骨連接著胸骨，並以此為支點活動

▶ 肩胛骨會與手臂連動

肩胛骨雖然以肩部的關節連接著鎖骨，但並未連接脊椎和肋骨，而是靠肌肉支撐。肩胛骨會與手臂的上下動作連動，當手臂舉起時，肩胛骨也會跟著往上，其結果會使肩膀抬高。畫出這部分的變化可以讓肩部的動作顯得很自然。

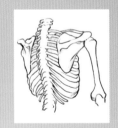
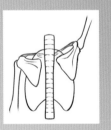

手臂往前時的動作

上半身、特別是肩部周圍可以做出扭轉的動作，從正上方俯看，當手臂往前伸時，肩膀會跟著滑動。

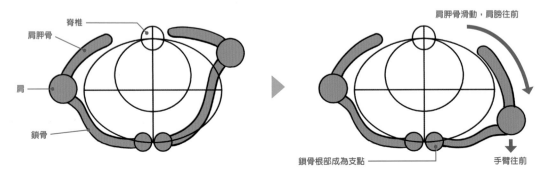

脊椎

肩胛骨

肩

鎖骨

肩胛骨滑動，肩膀往前

鎖骨根部成為支點

手臂往前

手臂骨骼的構造

手臂骨架的特徵之一為「前臂主要由兩根骨頭所構成」。可以用「在注意此構造的前提下，將肌肉覆於其上」的感覺進行繪製。

手臂骨骼的名稱

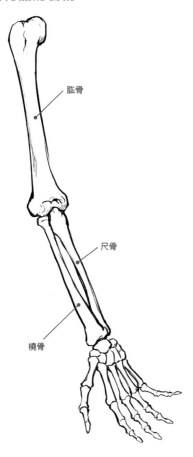

肱骨

尺骨

橈骨

手臂骨骼的名稱

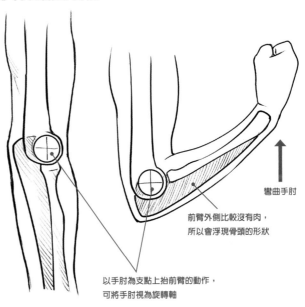

彎曲手肘

前臂外側比較沒有肉，
所以會浮現骨頭的形狀

以手肘為支點上抬前臂的動作，
可將手肘視為旋轉軸

> **MEMO**
>
> **前臂的骨頭很顯眼**
>
> 前臂雖然分佈著與握力有關的肌肉，但一般而言，和胸部等其他部位相比，即使進行重訓，這裡也不容易練出肌肉。因此，從外表來看，很容易會注意到骨頭的形狀。

前臂的扭轉

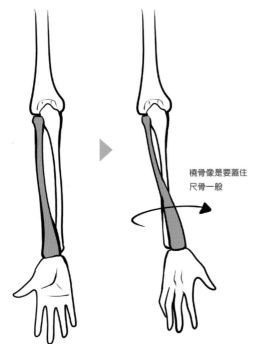

橈骨像是要蓋住
尺骨一般

▶ 旋前與旋後

扭轉前臂的動作時稱為「旋前」與「旋後」。以前臂往前伸的狀態來看，讓手掌往下的動作稱為旋前，相反地，讓手掌朝上的動作則稱為旋後。以骨架來思考旋前與旋後時，就如右側的簡單示意圖所示，手肘會成為橈骨活動時的支點。

手臂肌肉的構造

從手臂骨骼的構造理解動作和做出各種姿勢的基礎後，我們就接著來了解肌肉的構造，學習一般可以見到的手臂畫法吧。

上半身肌肉的走向

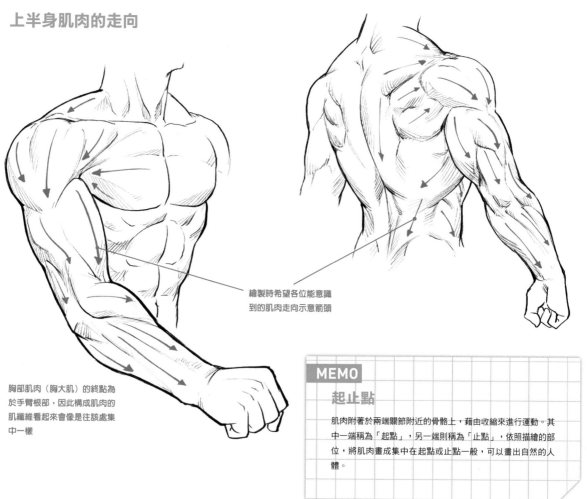

繪製時希望各位能意識到的肌肉走向示意箭頭

胸部肌肉（胸大肌）的終點為於手臂根部，因此構成肌肉的肌纖維看起來會像是往該處集中一樣

MEMO

起止點

肌肉附著於兩端關節附近的骨骼上，藉由收縮來進行運動。其中一端稱為「起點」，另一端則稱為「止點」，依照描繪的部位，將肌肉畫成集中在起點或止點一般，可以畫出自然的人體。

旋轉手臂與肌肉走向

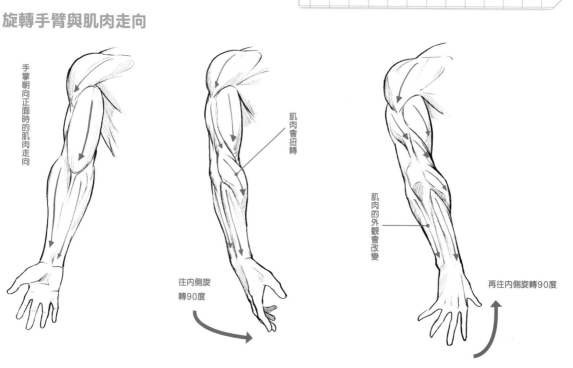

手掌朝向正面時的肌肉走向

肌肉會扭轉

肌肉的外觀會改變

往內側旋轉90度

再往內側旋轉90度

描繪各種動作

注意先前所提過的骨骼與肌肉，來畫畫看常見的上半身動作（姿勢）吧。依人物的不同，畫出不同形態的肌肉也很重要。

雙手抱胸

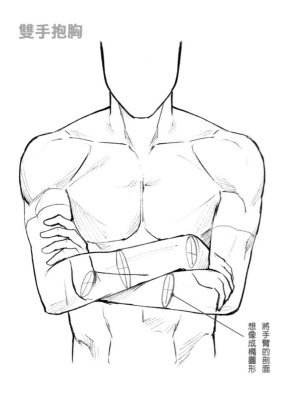

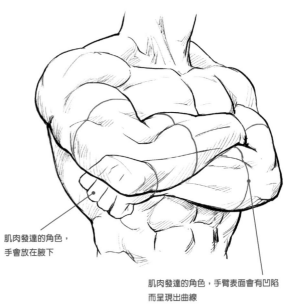

將手臂的剖面想像成橢圓形

肌肉發達的角色，手會放在腋下

肌肉發達的角色，手臂表面會有凹陷而呈現出曲線

▶ 肩部的肌肉覆於其上

觀察肩膀周圍的肌肉，會發現胸部的肌肉附著於手臂根部附近，而肩膀的肌肉則像是覆於其上。特別是肌肉發達的角色在做出「高呼萬歲」的動作時，要確實畫出這個部位的狀態。

高呼萬歲

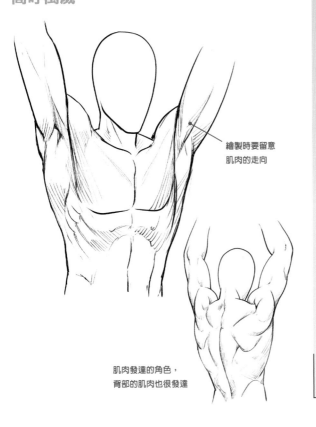

繪製時要留意肌肉的走向

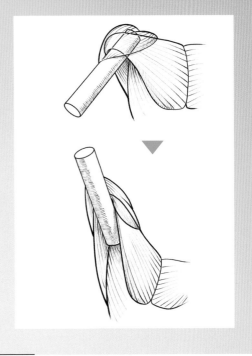

肌肉發達的角色，背部的肌肉也很發達

下半身的畫法

當筆下角色做出站起、奔跑等日常會做的動作時，如果無法確實地畫好下半身，最後的成果看起來就會很奇怪。而髖關節與膝蓋是繪製時特別重要的部位。

從構造上來思考

為了不要讓角色做出不自然的動作或擺出不自然的姿勢，必須了解人體的構造。以下半身來說，骨盆周圍的構造特別複雜。

下半身的骨骼構造

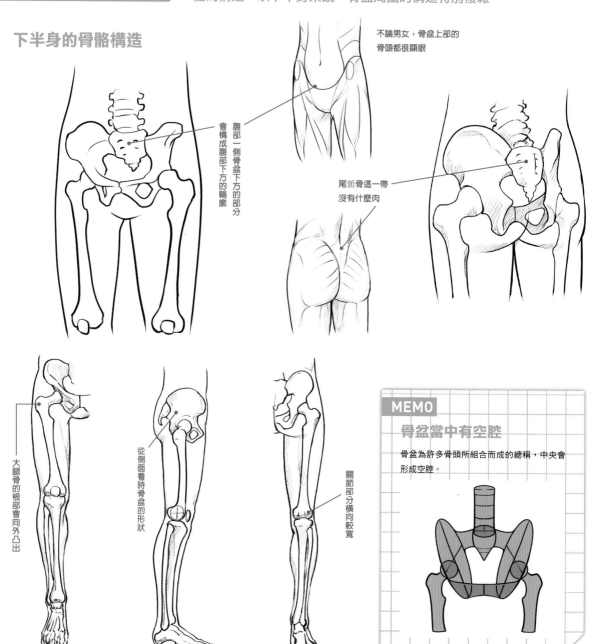

不論男女，骨盆上部的骨頭都很顯眼

腹部一側骨盆下方的部分會構成腹部下方的輪廓

尾骶骨這一帶沒有什麼肉

大腿骨的根部會向外凸出

從側面看時骨盆的形狀

關節部分橫向較寬

MEMO

骨盆當中有空腔

骨盆為許多骨頭所組合而成的總稱，中央會形成空腔。

膝蓋的構造

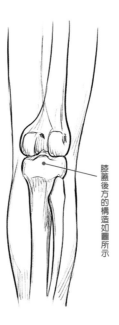

膝蓋骨

脛骨上端

仔細觀察可以發現膝蓋有兩處隆起

膝蓋後方的構造如圖所示

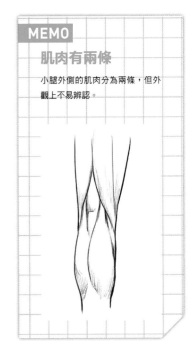

MEMO

肌肉有兩條

小腿外側的肌肉分為兩條,但外觀上不易辨認。

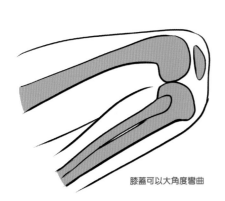

膝蓋可以大角度彎曲

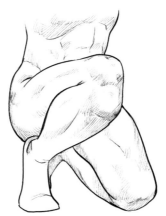

POINT

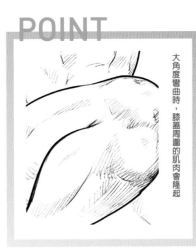

大角度彎曲時,膝蓋周圍的肌肉會隆起

髖關節周圍的構造

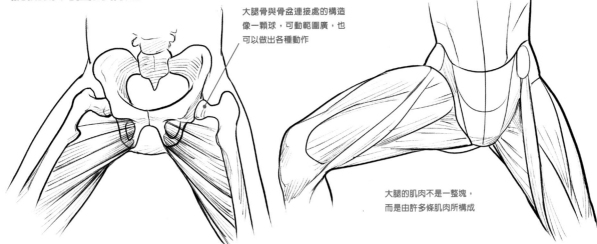

大腿骨與骨盆連接處的構造像一顆球,可動範圍廣,也可以做出各種動作

大腿的肌肉不是一整塊,而是由許多條肌肉所構成

足部的畫法

足部的基礎

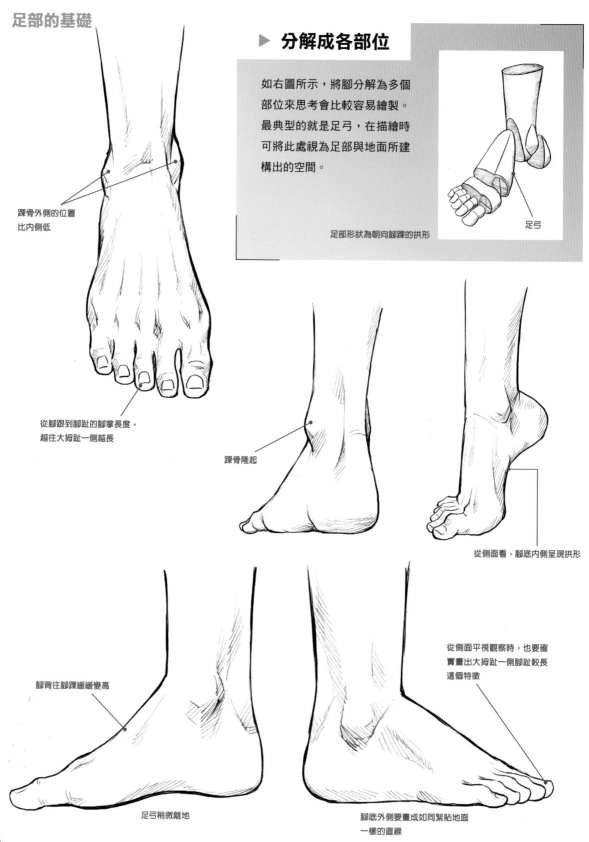

▶ **分解成各部位**

如右圖所示，將腳分解為多個部位來思考會比較容易繪製。最典型的就是足弓，在描繪時可將此處視為足部與地面所建構出的空間。

足部形狀為朝向腳踝的拱形

足弓

踝骨外側的位置比內側低

從腳跟到腳趾的腳掌長度，越往大拇趾一側越長

踝骨隆起

從側面看，腳底內側呈現拱形

腳背往腳踝緩緩變高

足弓稍微離地

從側面平視觀察時，也要確實畫出大拇趾一側腳趾較長這個特徵

腳底外側要畫成如同緊貼地面一樣的直線

各種角度的足部　為了能夠對應各種場面，也要好好練習畫出各種角度的腳。

腳底有獨特的形狀，能正確畫出這個形狀是繪製足部的第一步

腳趾可以張開

某些角度的腳跟會比較顯眼

拇趾根部隆起

POINT

腳趾跟手指一樣，彎曲時關節會變得顯眼

全身動作的畫法

不僅是「毆打」、「踢」這些動作，就連一般的「行走」也要活動全身，因此在描繪時要注意身體各部位的平衡。「環環相扣」是描繪需要用到全身的動作時的關鍵字之一。

行走

在用到全身的動作中最為常見，出現在漫畫中的頻率也很高。繪製時很容易會將重點放在腿部，但腰部的扭轉和手臂的擺動也是重點。

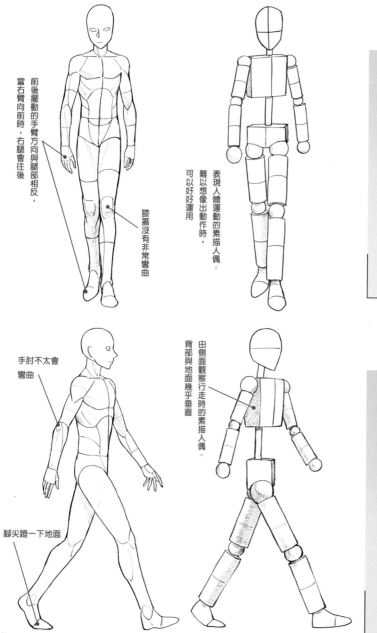

前後擺動的手臂方向與腿部相反，當右臂向前時，右腿會往後

膝蓋沒有非常彎曲

表現人體運動的素描人偶，難以想像出動作時，可以好好運用

手肘不太會彎曲

腳尖蹭一下地面

由側面觀察行走時的素描人偶。背部與地面幾乎垂直

▶ 旋轉上半身

人類在行走時，會因為擺動手臂讓上半身無意識地扭轉。這個扭轉在繪製行走動作時是很重要的一點。

▶ 前後擺動的幅度相同

從側面平視，人體的重心位於前後腳的中央附近。此外，手臂擺動的幅度也以此重心為基準，前後擺動的幅度相同。

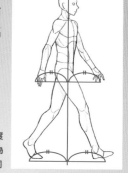

手臂擺動的幅度與步幅以身體為中心，前後相同

奔跑

奔跑時姿勢會前傾，手臂擺動的幅度也會變大。拉大前後腳之間的距離可以表現出速度感和躍動感。

手肘彎曲

左臂向後的話，左腿會往前踏

單腳著地的瞬間比較好表現

與行走時相同，參考做出奔跑動作的素描人偶可以比較順利地畫出來

POINT

描繪全身

上半身扭轉的程度比行走時更大，特別是肩膀部位

手臂前後大幅擺動

視線往前看較為自然

腿部前後張開的幅度很大

參考擺出動作的素描人偶，可以了解腿部張開的角度

往前衝的力道越大，身體越會往前傾

89

使出格鬥技

不只是運動，出手攻擊、踢擊這些動作也會出現在動作系漫畫的格鬥場面裡。在繪製時要將動作畫大，向讀者傳達出角色有魄力地不斷出拳、抬腿踢擊的感覺。

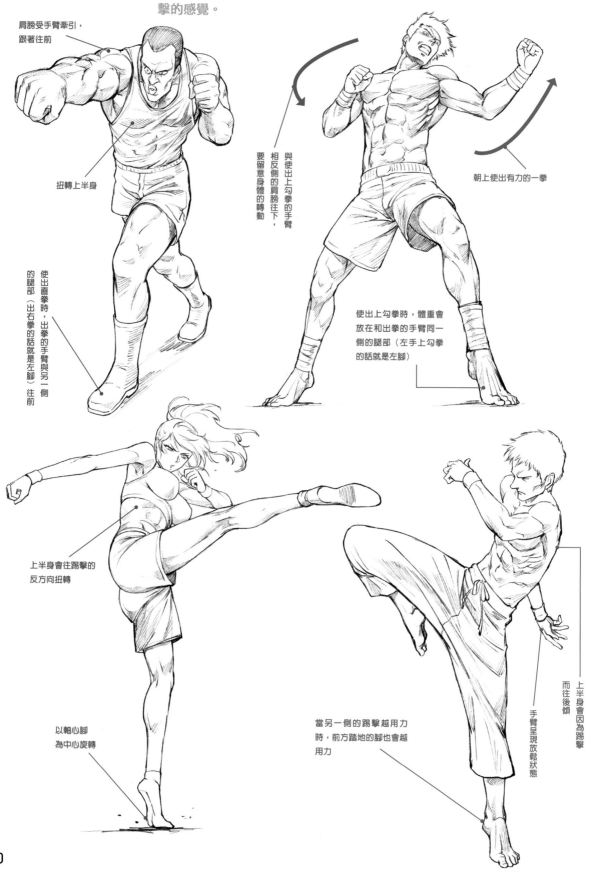

肩膀受手臂牽引，跟著往前

扭轉上半身

使出直拳時，出拳的手臂與另一側的腿部（出右拳的話就是左腳）往前

與使出上勾拳的手臂相反側的肩膀往下，要留意身體的轉動

朝上使出有力的一拳

使出上勾拳時，體重會放在和出拳的手臂同一側的腿部（左手上勾拳的話就是左腳）

上半身會往踢擊的反方向扭轉

以軸心腳為中心旋轉

當另一側的踢擊越用力時，前方踏地的腳也會越用力

上半身會因為踢擊而往後傾

手臂呈現放鬆狀態

坐姿

描繪「坐姿」時，重要的是要依照人物性格和狀況來選擇合適的姿勢。因為身體構造的關係，男女各有比較容易做出的坐姿。

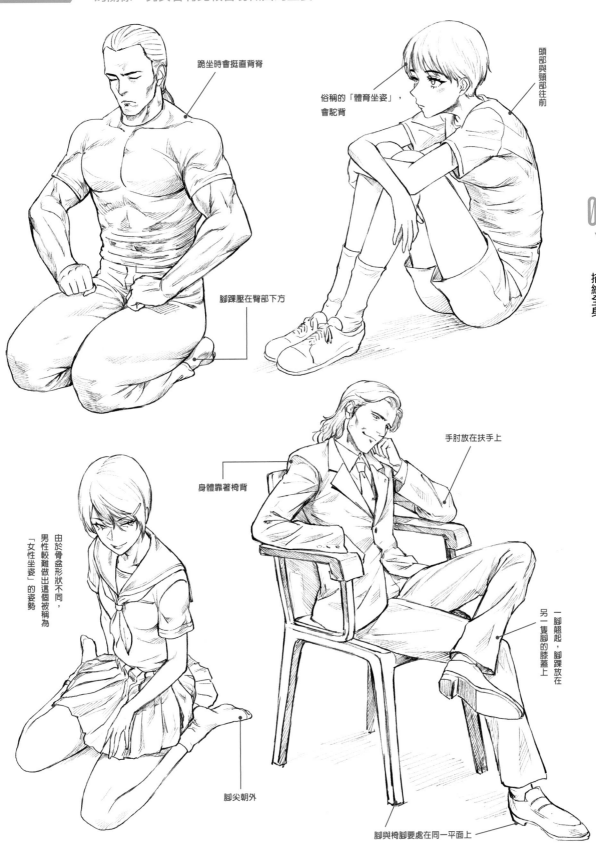

跪坐時會挺直背脊

俗稱的「體育坐姿」，會駝背

頭部與頸部往前

腳踝壓在臀部下方

身體靠著椅背

手肘放在扶手上

由於骨盆形狀不同，男性較難做出這個被稱為「女性坐姿」的姿勢

一腳翹起，腳踝放在另一隻腳的膝蓋上

腳尖朝外

腳與椅腳要處在同一平面上

臥姿

「臥姿」只是總稱，其中包含趴臥、仰躺、側躺等各種姿勢。在繪製時要留意做出不同姿勢時髮流的走向。

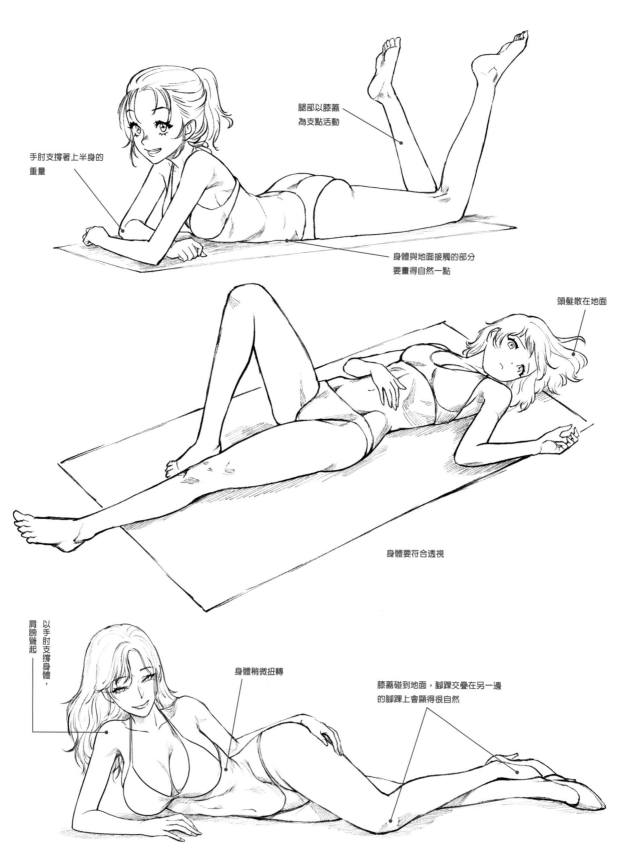

腿部以膝蓋
為支點活動

手肘支撐著上半身的
重量

身體與地面接觸的部分
要畫得自然一點

頭髮散在地面

身體要符合透視

以手肘支撐身體，
肩膀聳起

身體稍微扭轉

膝蓋碰到地面，腳踝交疊在另一邊
的腳踝上會顯得很自然

part

03

描繪人物

描繪不同年齡的人物

隨著成長，人類的身體不單只是變大，也會發生各種變化。要畫出不同年齡的角色，需要
特別留意各部位的皺紋等細節。

成長與體型

女性的胸部與臀部會隨著成長而變大，整體帶有圓潤感，而男性則會因為肌
肉發達而有凹凸不平的感覺。

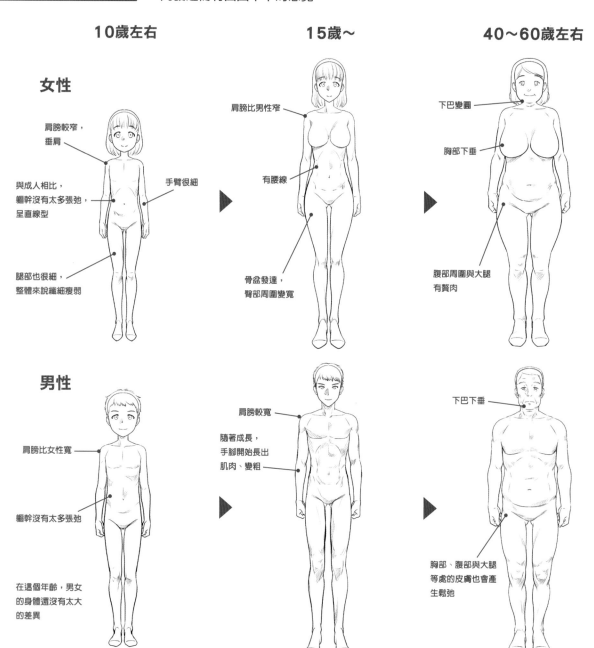

10歲左右　　　　**15歲～**　　　　**40～60歲左右**

女性

肩膀較窄，
垂肩

與成人相比，
軀幹沒有太多張弛，
呈直線型

手臂很細

腿部也很細，
整體來說纖細瘦弱

肩膀比男性窄

有腰線

骨盆發達，
臀部周圍變寬

下巴變圓

胸部下垂

腹部周圍與大腿
有贅肉

男性

肩膀比女性寬

軀幹沒有太多張弛

在這個年齡，男女
的身體還沒有太大
的差異

肩膀較寬

隨著成長，
手腳開始長出
肌肉、變粗

下巴下垂

胸部、腹部與大腿
等處的皮膚也會產
生鬆弛

幼兒與年長者的身體部位

本頁示範的是幼兒與年長者有特色的身體部位。幼兒整體帶有圓潤感，而年長者的皺紋相當醒目。

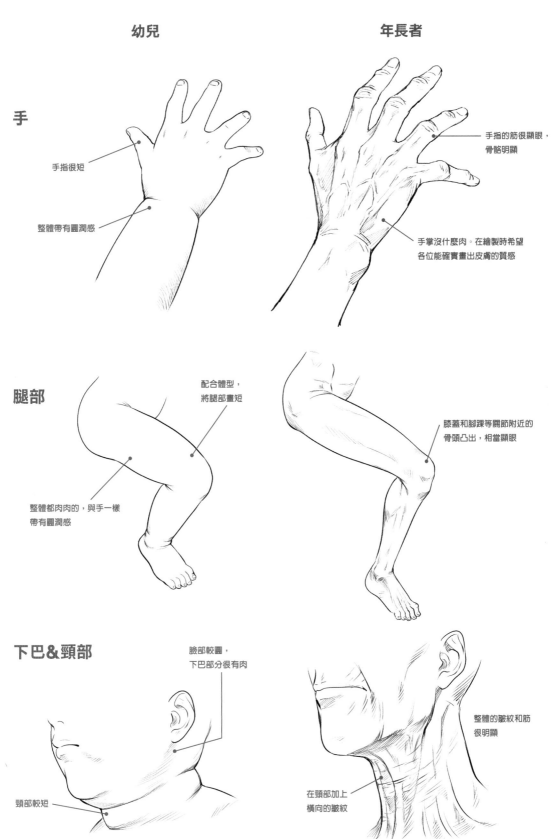

幼兒　　　　　　　　　年長者

手

手指很短

整體帶有圓潤感

手指的筋很顯眼，骨骼明顯

手掌沒什麼肉。在繪製時希望各位能確實畫出皮膚的質感

腿部

配合體型，將腿部畫短

整體都肉肉的，與手一樣帶有圓潤感

膝蓋和腳踝等關節附近的骨頭凸出，相當顯眼

下巴&頸部

臉部較圓，下巴部分很有肉

頸部較短

整體的皺紋和筋很明顯

在頸部加上橫向的皺紋

描繪人物

成長與臉部的變化

觀察臉部隨著成長所產生的變化，可以發現在輪廓上會出現較大的改變。從小孩成長為大人，輪廓會變得縱長。

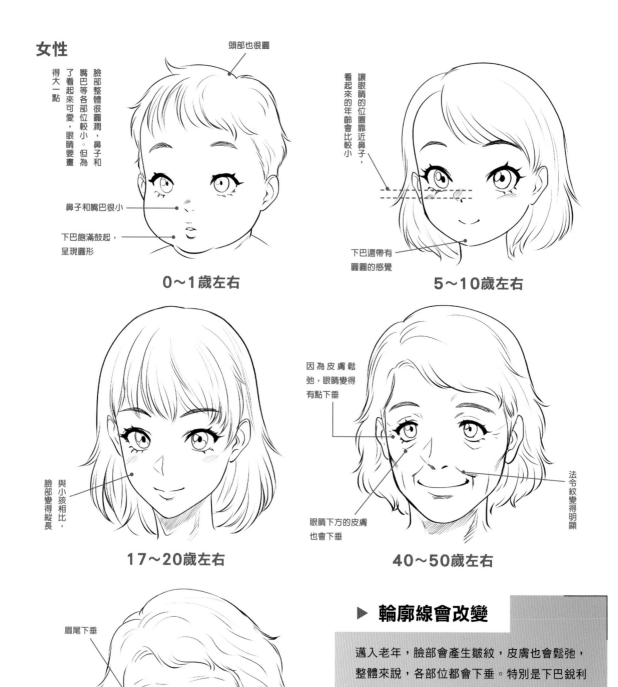

女性

0～1歲左右

頭部也很圓

臉部整體很圓潤，鼻子和嘴巴等各部位都比較小。但為了看起來可愛，眼睛要畫得大一點

鼻子和嘴巴很小

下巴飽滿鼓起，呈現圓形

5～10歲左右

讓眼睛的位置靠近鼻子，看起來的年齡會比較小

下巴還帶有圓圓的感覺

17～20歲左右

與小孩相比，臉部變得縱長

40～50歲左右

因為皮膚鬆弛，眼睛變得有點下垂

眼睛下方的皮膚也會下垂

法令紋變得明顯

70歲左右～

眉尾下垂

鼻子可以畫得塌一點

法令紋變得更顯眼，嘴巴周圍也出現皺紋

隨著年齡增長，眼尾更加下垂

▶ 輪廓線會改變

邁入老年，臉部會產生皺紋，皮膚也會鬆弛，整體來說，各部位都會下垂。特別是下巴銳利的線條會消失，臉部輪廓失去稜角。此外，頸部也會產生皺紋。

17～20歲左右

70歲左右～

男性

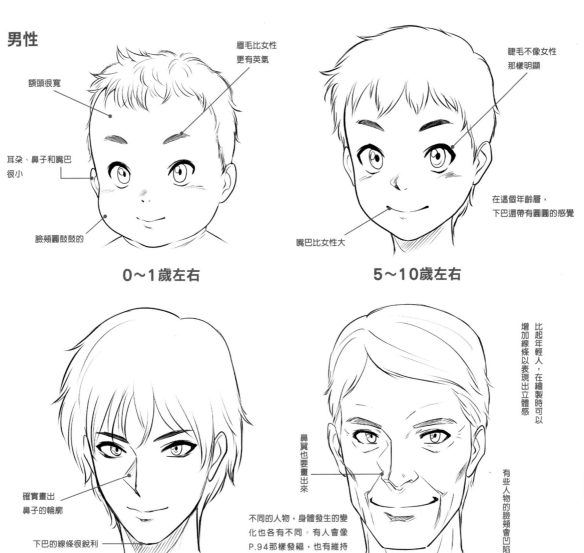

0～1歲左右

- 額頭很寬
- 眉毛比女性更有英氣
- 耳朵、鼻子和嘴巴很小
- 臉頰圓鼓鼓的

5～10歲左右

- 睫毛不像女性那樣明顯
- 在這個年齡層，下巴還帶有圓圓的感覺
- 嘴巴比女性大

17～20歲左右

- 確實畫出鼻子的輪廓
- 下巴的線條很銳利

40～50歲左右

- 鼻翼也要畫出來
- 比起年輕人，在繪製時可以增加線條以表現出立體感
- 有些人物的臉頰會凹陷
- 不同的人物，身體發生的變化也各有不同。有人會像P.94那樣發福，也有維持同樣體型的人。此外，有的人反而會變瘦

70歲左右～

- 與女性相同，出現皺紋，皮膚鬆弛，整體來說各部位都會下垂

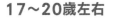

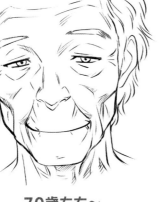

▶ 小孩之間的性別差異較少

小孩（特別是幼年期）與年長者的臉部，男女間的差異較少。在繪製時可以將重點放女性的睫毛、整體的圓潤感和男性嘴巴較大及有稜有角等感覺上，以此強調性別的不同。

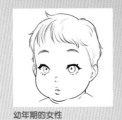

幼年期的女性　　幼年期的男性

描繪不同類型的女性

根據人物在故事中所處的位置（角色）和性格，描繪時的重心會有很大的不同。以下將重點放在女性角色的臉部（表情）上，說明在繪製不同類型的女性時各自要注意的重點。

女主角

一般來說，對女主角的印象會是「元氣滿滿」、「開朗活潑」和「溫柔」等，可以將人物眼睛畫得明亮有神來表現這些特質。

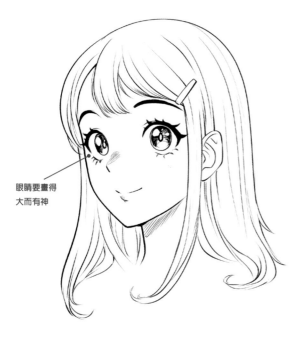

眼睛要畫得
大而有神

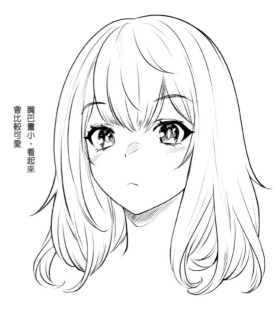

嘴巴畫小，看起來
會比較可愛

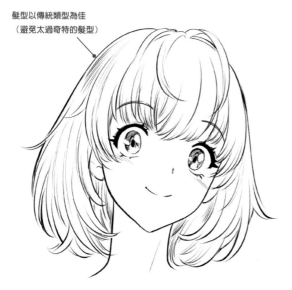

髮型以傳統類型為佳
（避免太過奇特的髮型）

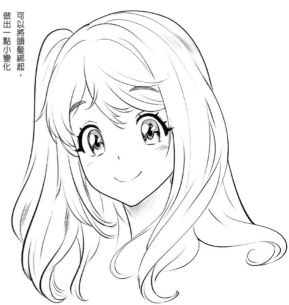

可以將頭髮綁起，
做出一點小變化

男性化

在漫畫中，常會將外表男性化的女性塑造為具有男子氣概的性格。這種時候會故意將眉毛畫得粗一點，或是以強而有力的眼神來表現英氣勃發的感覺。

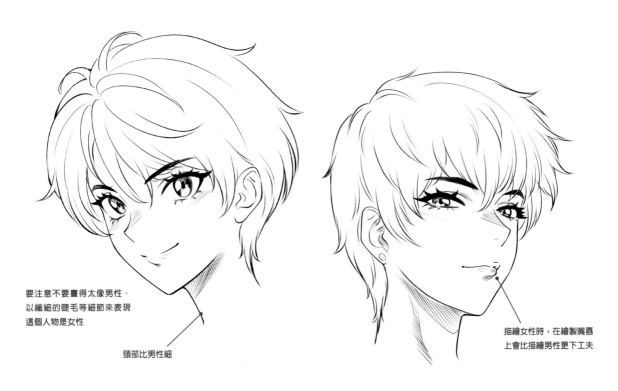

要注意不要畫得太像男性。
以纖細的睫毛等細節來表現
這個人物是女性

頸部比男性細

描繪女性時，在繪製嘴唇
上會比描繪男性更下工夫

勁敵

勁敵型角色的關鍵字為「自信」。為了提升漫畫的故事性，將人物的眉毛畫得果決而上揚，創造出充滿自信的角色吧。

以眉尾上揚的眉毛等細節
表現出強勢的感覺

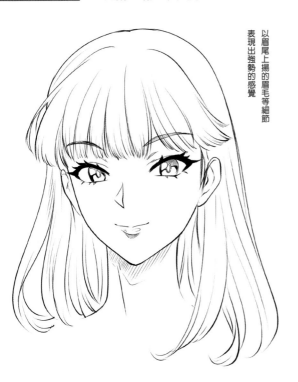

會大大影響人物給人的印象的「眼睛」。
勁敵型的角色很適合銳利的眼神

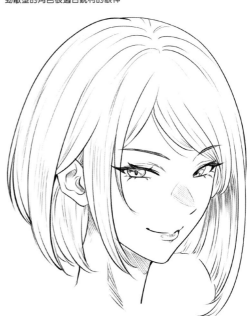

清純

換個說法就是有著「偶像型」、「讓人感到放鬆的可愛」和「看起來天真無邪」這些感覺的角色。藉由將大大的眼睛畫成有點垂眼等方式來強調人物的可愛。

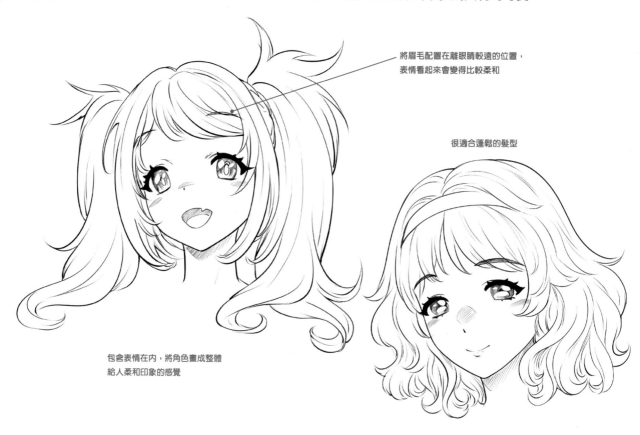

將眉毛配置在離眼睛較遠的位置，表情看起來會變得比較柔和

很適合蓬鬆的髮型

包含表情在內，將角色畫成整體給人柔和印象的感覺

辣妹

很容易從外表聯想到性格，在故事中會很輕易地因為一些原因就採取行動，所以常以配角的身分登場。繪製時的重點在於畫出長長的睫毛等濃妝的感覺。

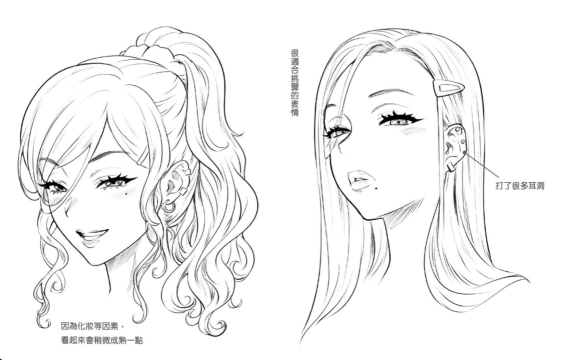

很適合挑釁的表情

打了很多耳洞

因為化妝等因素，看起來會稍微成熟一點

神祕感

降低女性角色眼神的強度，將整體塑造為有點乖僻、難以親近的感覺。有時也會為了不要讓人看清楚表情，故意把瀏海畫長。

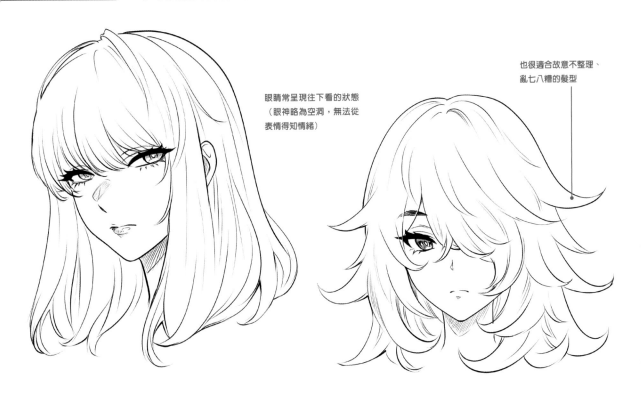

眼睛常呈現往下看的狀態（眼神略為空洞，無法從表情得知情緒）

也很適合故意不整理、亂七八糟的髮型

大小姐

為了讓人感受到角色的氣質，髮型相當重要。基本上為長髮，並且是用心梳理過的髮型。表情會因性格而有所不同。

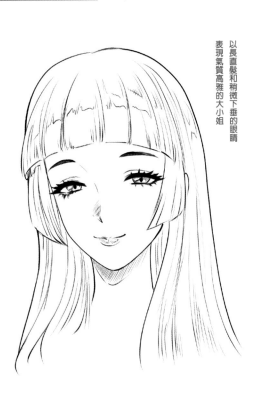

以長直髮和稍微下垂的眼睛表現氣質高雅的大小姐

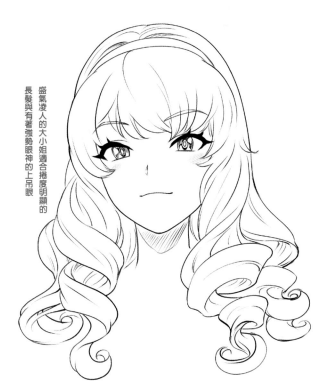

盛氣凌人的大小姐適合捲度明顯的長髮與有著強勢眼神的上吊眼

描繪不同類型的男性

男性也和女性一樣，外表會因為在故事中所處的位置（角色）和性格而有所不同。不單只有帥氣的角色，也要練習繪製各具特色的人物。

主角

作為故事主軸的主角，會因為故事的世界觀讓描繪時所注重的重點跟著改變。為了能夠對應各種不同的世界觀，請各位務必要能畫出各種不同的風格。

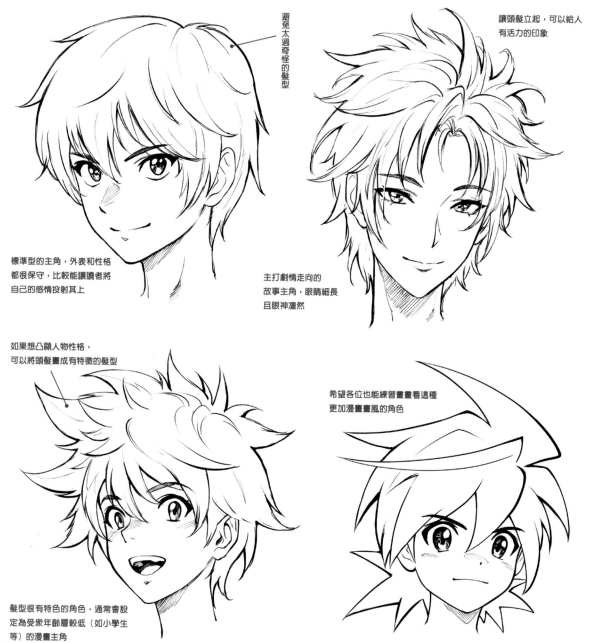

避免太過奇怪的髮型

讓頭髮立起，可以給人有活力的印象

標準型的主角，外表和性格都很保守，比較能讓讀者將自己的感情投射其上

主打劇情走向的故事主角，眼睛細長且眼神凜然

如果想凸顯人物性格，可以將頭髮畫成有特徵的髮型

希望各位也能練習畫畫看這種更加漫畫畫風的角色

髮型很有特色的角色，通常會設定為受眾年齡層較低（如小學生等）的漫畫主角

勁敵

可將勁敵型的角色設定為各方面都比主角優秀、被主角仰慕的人物。因此，外表也可以塑造得相當美形。

與主角形成鮮明對比的勁敵會更有存在感。髮型也與主角產生對比，例如主角若是短髮，勁敵則是長髮；主角的頭髮若是立起，勁敵的頭髮則垂下，明確地表現出不同之處

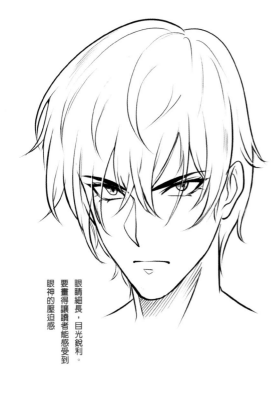

眼睛細長，目光銳利。要畫得讓讀者能感受到眼神的壓迫感

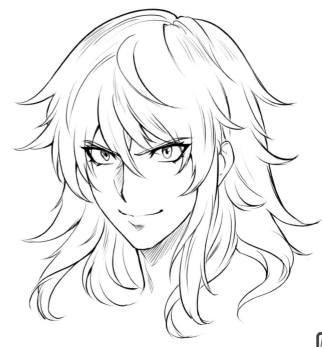

淘氣

在漫畫的登場人物中最常見的，就是性格淘氣的男性角色。此類型的角色表情和髮型都要畫得誇張一點。

頭髮誇張地立起

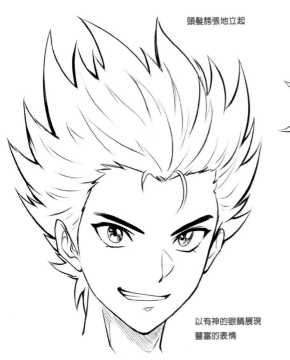

以有神的眼睛展現豐富的表情

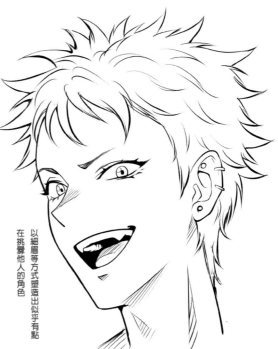

以細眉等方式塑造出似乎有點在挑釁他人的角色

女性化

給人像是女性般感覺的男性，繪製時的重點之一是將眼睛畫大。此外，讓整體呈現圓潤的感覺以表現出柔和的氛圍。

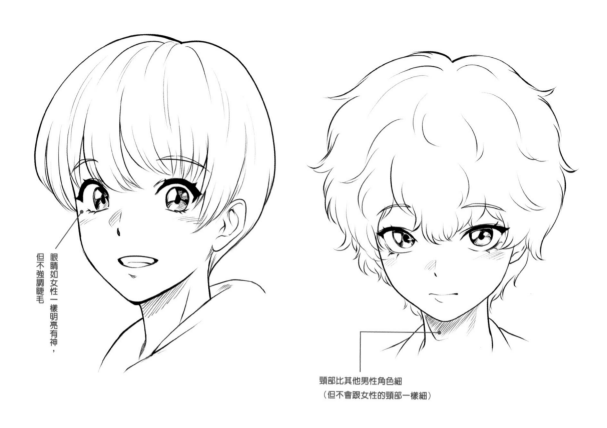

眼睛如女性一樣明亮有神，但不強調睫毛

頸部比其他男性角色細
（但不會跟女性的頸部一樣細）

運動員

運動員型的男性給人直腸子型的印象，要畫成硬派的感覺。很適合充滿自信的表情。

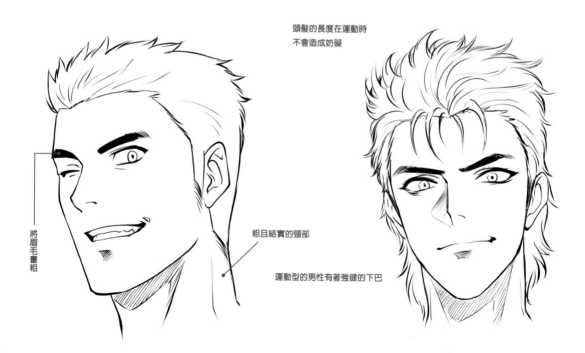

頭髮的長度在運動時不會造成妨礙

將眉毛畫粗

粗且結實的頸部

運動型的男性有著強健的下巴

認真

也被稱為「學生會長型」，以前常會設定為不知變通的角色，最近則會設定成既有行動力又認真的角色。給人乾淨清爽的感覺。

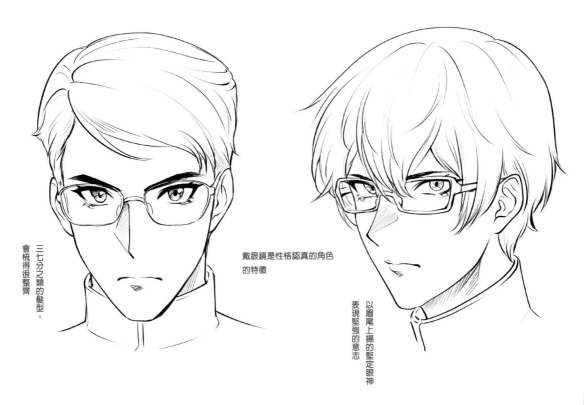

三七分之類的髮型，會梳得很整齊

戴眼鏡是性格認真的角色的特徵

以眉尾上揚的堅定眼神表現堅強的意志

法外之徒

重點在於眼睛。眼神兇狠且目光銳利。耳環在塑造此類型的人物時也很有幫助。如果是彩稿的話，染髮會比較適合這個類型的角色。

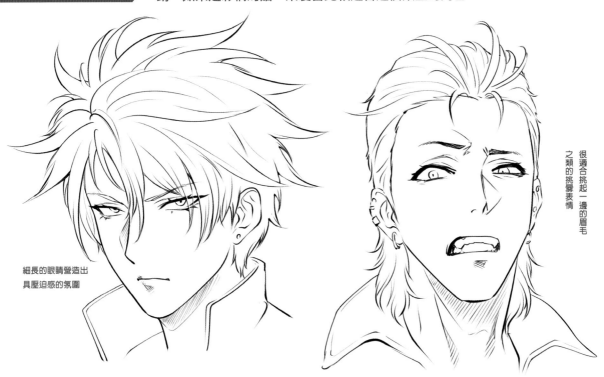

細長的眼睛營造出具壓迫感的氛圍

很適合挑起一邊的眉毛之類的挑釁表情

服裝的表現方式

在繪製不同款式和布料的服裝時需要多花一點心思，例如較薄的T-Shirt，要以細微的線條表現衣服上的皺褶。這個階段將會説明描繪不同類型的服裝時表現手法的重點。

服裝表現方式的基礎

繪製服裝的基礎在於正確畫出皺褶與垂墜感。首先就從確認描繪皺褶時的四個重點開始吧。

描繪服裝皺褶時的四個重點

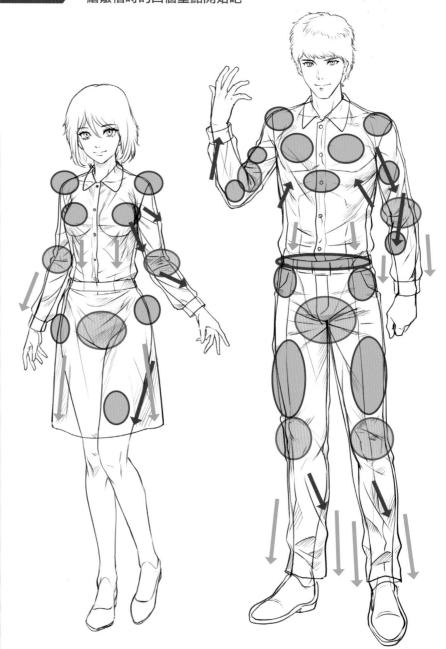

與身體有空隙的部分。這些地方較容易產生皺褶。

緊貼身體的部分，這些地方不易產生皺褶。

衣服因為人物的動作或身體輪廓而受到牽引的方向。會在受此影響而容易產生皺褶的地方加上箭頭。

重力的方向。會在受此影響而容易產生皺褶的地方附近加上箭頭。

頸部周圍

頸部周圍的樣子會因為衣領的種類或圍巾等配件而產生很大的變化。此外，如果解開襯衫最上方的扣子，布料就會以第二顆扣子為支點產生皺褶。

襯衫

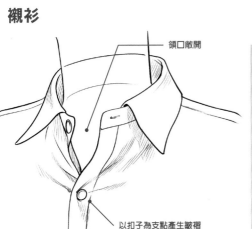

領口敞開

以扣子為支點產生皺褶

▶ 上方的扣子一旦扣起，皺褶便會減少

將襯衫最上方的扣子扣起，衣服的皺褶就會變少。此外，想像實際穿著時的順序，可以比較順利地畫出衣領部分。

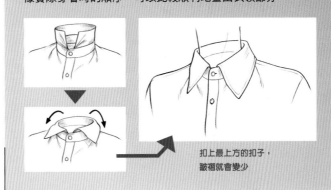

扣上最上方的扣子，
皺褶就會變少

兜帽

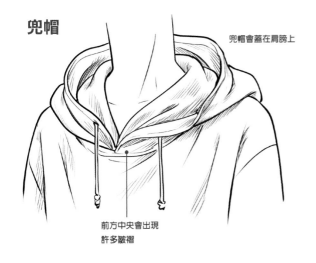

兜帽會蓋在肩膀上

前方中央會出現
許多皺褶

布料會因為
重力而堆積

高翻領

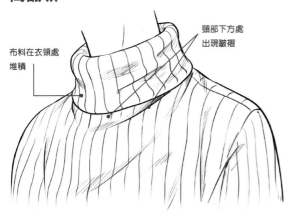

頸部下方處
出現皺褶

布料在衣領處
堆積

圍巾

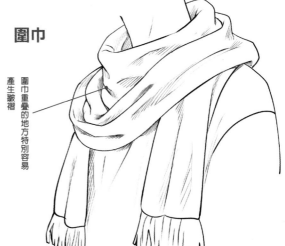

圍巾重疊的地方特別容易產生皺褶

描繪人物

T-Shirt的基礎

使用柔軟的布料製成的T-Shirt，以細微的線條畫出皺褶與垂墜感，即可表現出布料的質感。

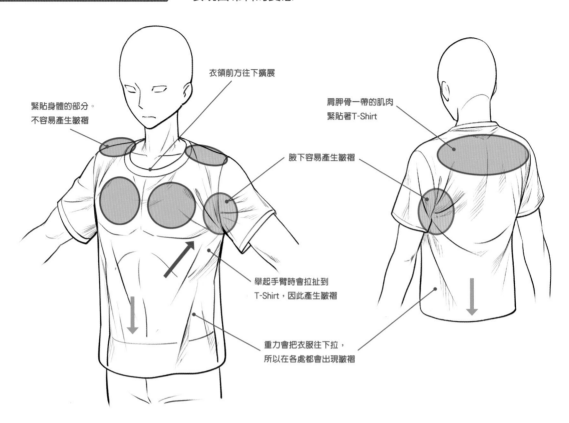

緊貼身體的部分。
不容易產生皺褶

衣領前方往下擴展

肩胛骨一帶的肌肉緊貼著T-Shirt

腋下容易產生皺褶

舉起手臂時會拉扯到T-Shirt，因此產生皺褶

重力會把衣服往下拉，所以在各處都會出現皺褶

描繪T-Shirt的順序

繪製穿在人體上的T-Shirt時，首先要決定領口、袖口與下襬的位置。此外，T-Shirt的輪廓線會畫得比人體稍微大一點。

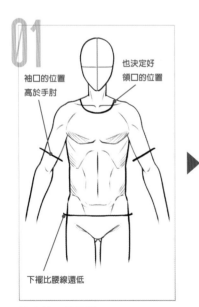

01

袖口的位置
高於手肘

也決定好
領口的位置

下襬比腰線還低

決定袖口的位置
決定領口、袖口與下襬的位置，畫上輔助線。基本上衣襬會低於腰線。

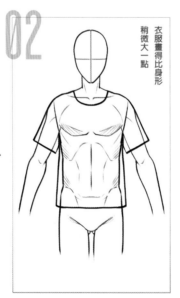

02

衣服畫得比身形
稍微大一點

決定衣服的輪廓
決定好衣服穿在人體上時呈現的輪廓，畫出T-Shirt的外型。

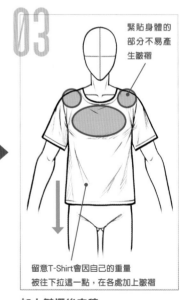

03

緊貼身體的部分不易產生皺褶

留意T-Shirt會因自己的重量被往下拉這一點，在各處加上皺褶

加上皺褶後完稿
在各處加上皺褶，確定整體的線條後即告完成。以細線表現出T-Shirt柔軟的質感。

褲子（西式）的基礎

雖然都稱為「褲子」，但其實分為許多種類。掌握各自的特徵，畫出不同類型的褲子吧。

運動褲

畫出沒有緊貼身體的寬鬆版型。

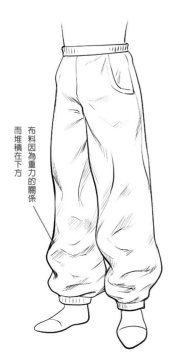

布料因為重力的關係而堆積在下方

牛仔褲

畫出貼合身體的合身版型。

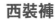
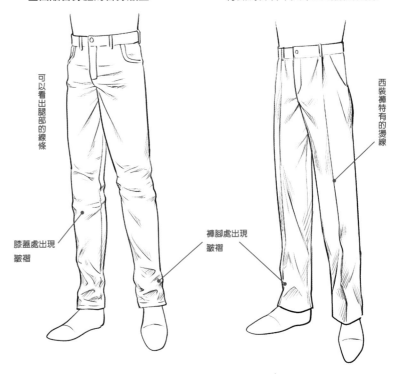

可以看出腿部的線條

膝蓋處出現皺褶

西裝褲

特徵為褲管中央筆直明顯的燙線。

西裝褲特有的燙線

褲腳處出現皺褶

03

描繪人物

描繪褲子的順序

先畫出表示褲頭和褲腳的輔助線，再決定褲子呈現的輪廓。最後再以線條表現出皺褶和布料的垂墜感即可完成。

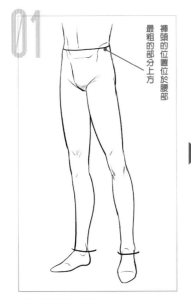

01

褲頭的位置位於腰部最粗的部分上方

決定褲頭的位置

決定褲頭和褲腳的位置，畫上輔助線。此外，褲腳的位置會依種類而有所不同。

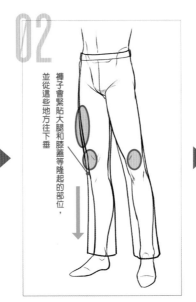

02

褲子會緊貼大腿和膝蓋等隆起的部位，並從這些地方往下垂

決定褲子的輪廓

決定好褲子穿在人體上時呈現的輪廓，畫出褲子的外型。

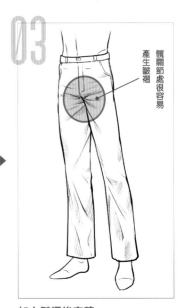

03

髖關節處很容易產生皺褶

加上皺褶後完稿

從髖關節開始，在各處加上皺褶，確定整體的線條。

襯衫的基礎

本頁以女性角色為模特兒來說明繪製襯衫的重點。其中一個重點在於皺褶是以胸部最高點為支點產生。

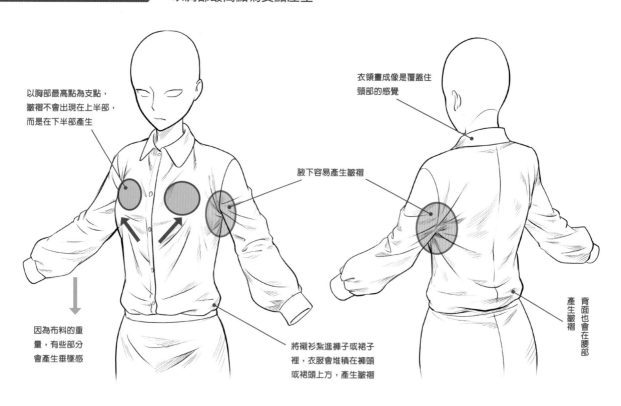

以胸部最高點為支點，皺褶不會出現在上半部，而是在下半部產生

衣領畫成像是覆蓋住頭部的感覺

腋下容易產生皺褶

因為布料的重量，有些部分會產生垂墜感

將襯衫紮進褲子或裙子裡，衣服會堆積在褲頭或裙頭上方，產生皺褶

背面也會在腰部產生皺褶

描繪襯衫的順序

與T-Shirt（P.108）相同，先畫出衣領、袖口和下襬的輔助線。輪廓畫成在腰部收緊的形狀。

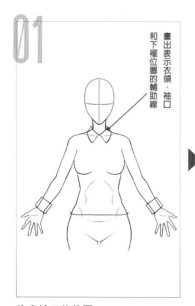

01

畫出表示衣領、袖口和下襬位置的輔助線

決定袖口的位置

畫出衣領、袖口和下襬位置的輔助線。衣襬的輔助線位於襯衫紮進裙子處。

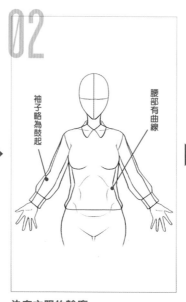

02

袖子略為鼓起

腰部有曲線

決定衣服的輪廓

決定好衣服穿在人體上時呈現的輪廓，畫出襯衫的外型。

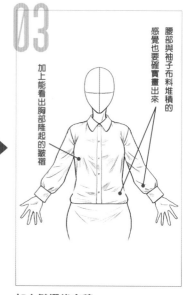

03

加上能看出胸部隆起的皺褶

腰部與袖子布料堆積的感覺也要確實畫出來

加上皺褶後完稿

在腋下與胸部下方等各個地方加上皺褶，確定整體的線條後即告完成。

裙子的基礎

繪製裙子時的其中一個重點在於表現裙襬的垂墜感。要確實畫出裙子因為布料本身的重量所產生的垂墜感。

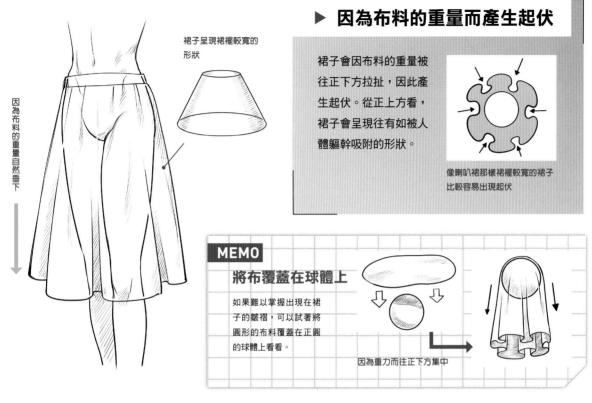

裙子呈現裙襬較寬的形狀

因為布料的重量自然垂下

▶ 因為布料的重量而產生起伏

裙子會因布料的重量被往正下方拉扯,因此產生起伏。從正上方看,裙子會呈現往往有如被人體軀幹吸附的形狀。

像喇叭裙那樣裙襬較寬的裙子比較容易出現起伏

MEMO

將布覆蓋在球體上

如果難以掌握出現在裙子的皺褶,可以試著將圓形的布料覆蓋在正圓的球體上看看。

因為重力而往正下方集中

描繪裙子的順序

決定好裙頭與裙襬的位置後畫上輔助線。此外,在仔細描繪皺褶前,要先確定產生起伏的地方。

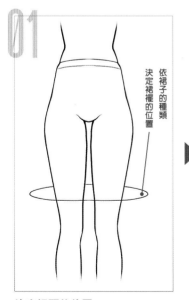

依裙子的種類決定裙襬的位置

決定裙頭的位置

畫上表示裙頭與裙襬位置的輔助線。裙頭位於骨盆凸出處上方一點點的位置。

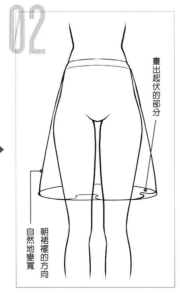

畫出起伏的部分

朝裙襬的方向自然地變寬

決定裙子的輪廓

以線條連接裙頭與裙襬,畫出裙子穿在人體上時呈現的輪廓。

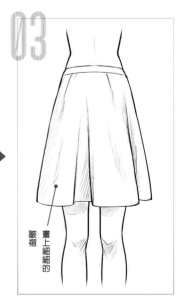

畫上細細的皺褶

加上皺褶後完稿

加上細微的皺褶和因起伏所產生的陰影,確定整體的線條後即告完成。

裙子的種類

裙子有許多類型，輪廓會依款式而有所不同。有些角度可以看見裙子內側的布料，這一點也要確實描繪。

百褶裙

整條裙子由裙頭開始打褶至裙襬的款式稱為「百褶裙」。

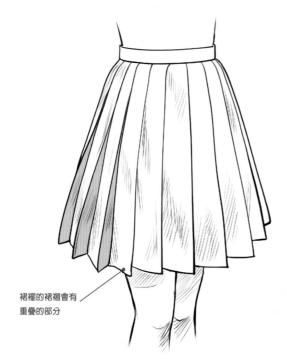

裙襬的裙褶會有重疊的部分

▶ 將裙子畫出鋸齒狀

從正上方俯看，可以看出百褶裙的形狀有如粗齒的鋸子。不論描繪何種角度，都要留意到這個形狀。

窄裙

輪廓貼合身體曲線的裙子。

從腰部到大腿，順著身體曲線，以和緩的曲線進行繪製

身體的線條會很顯眼

荷葉邊裙

荷葉邊指的是將布條一側抓皺，使其呈現輕飄飄感覺的波浪狀裝飾。有荷葉邊的裙子會有收緊與向外擴張的部分。

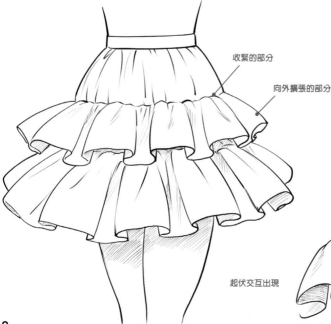

收緊的部分

向外擴張的部分

收緊的部分會產生皺褶

起伏交互出現

有些角度會看到內側

各種裙子的表現方式

裙子的畫法會因角度而改變，此處以左頁示範過的裙子為例，說明繪製各種角度時的要訣。

百褶裙 有些角度可以看到百褶裙內側的布料，畫出這點可以傳達裙子的質感。

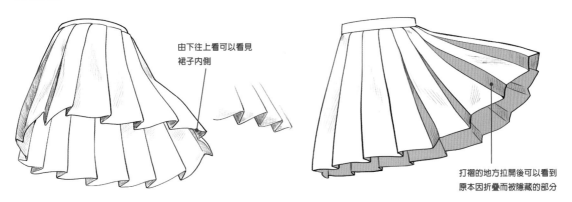

由下往上看可以看見裙子內側

打褶的地方拉開後可以看到原本因折疊而被隱藏的部分

窄裙 窄裙的場合很難畫出因動作而造成輪廓的變化。以皺褶表現布料被拉伸的狀態。

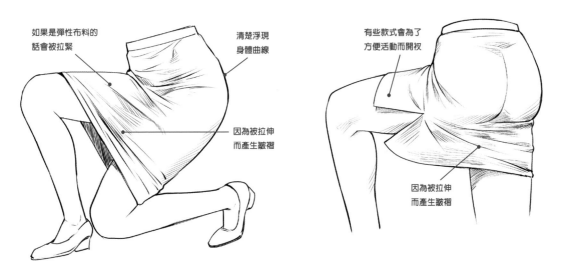

如果是彈性布料的話會被拉緊

清楚浮現身體曲線

因為被拉伸而產生皺褶

有些款式會為了方便活動而開衩

因為被拉伸而產生皺褶

荷葉邊裙 不論是從上俯視還是從下方往上看，在繪製綴滿荷葉邊的洋裝式裙子時，都要到注意裙子的立體感。

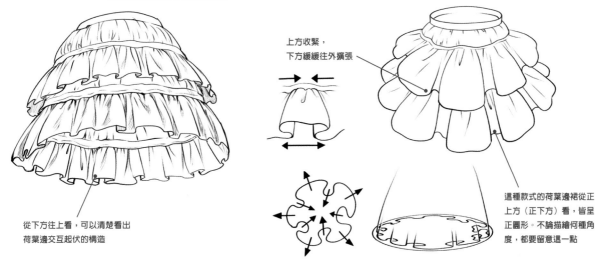

上方收緊，下方緩緩往外擴張

從下方往上看，可以清楚看出荷葉邊交互起伏的構造

這種款式的荷葉邊裙從正上方（正下方）看，皆呈正圓形。不論描繪何種角度，都要留意這一點

女性角色服裝的皺褶

角色身上的衣服所出現的皺褶和布料堆積的樣子，會依體型而有所不同。表現出這些差異對於描繪不同角色會有很大的影響。

各部位的皺褶

對女性角色而言，胸部與臀部一帶特別能表現人物的特色，為了確實塑造出角色的差異性，這部分要仔細描繪。

上半身

此處示範三種不同尺寸的胸部。不論哪種體型，布料都會稍微堆積在襯衫的腰部附近，產生皺褶。

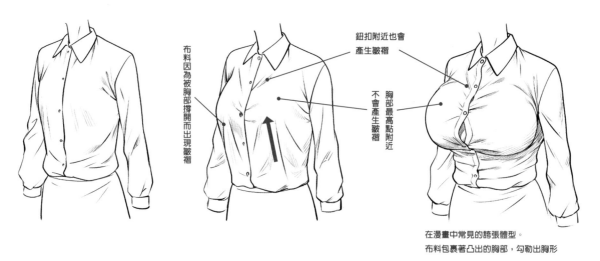

布料因為被胸部撐開而出現皺褶

鈕扣附近也會產生皺褶

不會產生皺褶

胸部最高點附近

在漫畫中常見的誇張體型。
布料包裹著凸出的胸部，勾勒出胸形

下半身

比起男性，女性在臀部一帶的曲線起伏較大。
此處示範兩個臀部尺寸不同的範例。

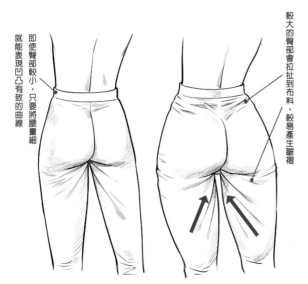

即使臀部較小，只要將腰畫細就能表現凹凸有致的曲線

較大的臀部會拉扯到布料，較易產生皺褶

▶ 注意裙子的上半部

與褲子相比，裙子比較不容易看出身體的曲線。但臀部上側（腰部附近）很容易浮現出臀部的形狀。

全身的皺褶

本頁列舉了三種漫畫中常見的代表性體型，分別說明人物身上衣服皺褶出現的特徵。

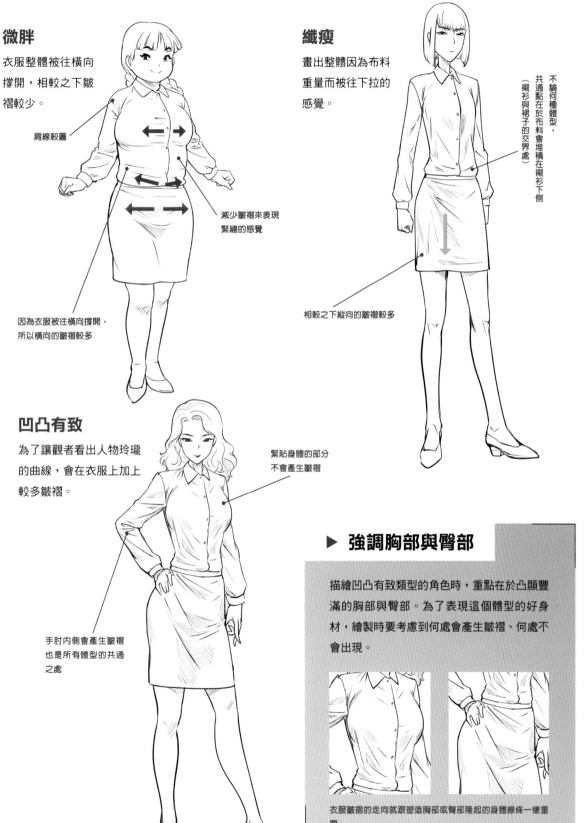

微胖

衣服整體被往橫向撐開，相較之下皺褶較少。

肩線較圓

減少皺褶來表現緊繃的感覺

因為衣服被往橫向撐開，所以橫向的皺褶較多

纖瘦

畫出整體因為布料重量而被往下拉的感覺。

不論何種體型，共通點在於布料會堆積在襯衫下側（襯衫與裙子的交界處）

相較之下縱向的皺褶較多

凹凸有致

為了讓觀者看出人物玲瓏的曲線，會在衣服上加上較多皺褶。

緊貼身體的部分不會產生皺褶

手肘內側會產生皺褶也是所有體型的共通之處

▶ 強調胸部與臀部

描繪凹凸有致類型的角色時，重點在於凸顯豐滿的胸部與臀部。為了表現這個體型的好身材，繪製時要考慮到何處會產生皺褶、何處不會出現。

衣服皺摺的走向就跟塑造胸部或臀部隆起的身體線條一樣重要

男性角色服裝的皺褶

與女性角色相同，男性服裝上出現的皺褶也會依體型而出現差異。肌肉型的角色就是很好的例子，要畫得隔著衣服都能看出人物壯碩結實的身材。

上半身的皺褶

衣服上的皺褶會因為體型差異而有所不同，這一點在布料輕薄柔軟的短袖襯衫上特別明顯，分別使用縱向與橫向的皺褶來表現出不同的體型。

纖瘦

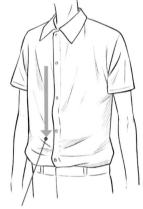

整體會因為布料的重量稍微被往下拉，縱向的皺褶較為顯眼，幾乎沒有橫向的皺褶

精壯

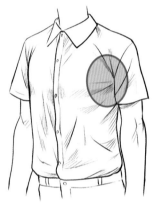

布料勾勒出胸部的肌肉，皺褶以腋下為支點增加

壯碩

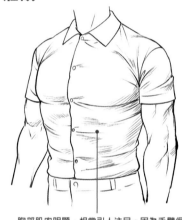

胸部肌肉明顯，相當引人注目。因為手臂很粗，所以袖子上也會產生皺褶，橫向皺褶增加

下半身的皺褶

將不同的體型與褲子款式加以排列組合，皺褶的樣子就會產生變化。以下示範具有代表性的三種組合，並說明皺褶的變化。

纖瘦＋牛仔褲

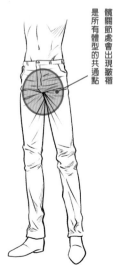

「纖瘦的角色＋修身牛仔褲」是漫畫中常見的組合。牛仔褲貼合身體，勾勒出腿部的線條。

髖關節處會出現皺褶是所有體型的共通點

精壯＋牛仔褲

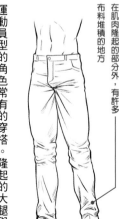

運動員型的角色常有的穿搭。隆起的大腿與小腿肚很顯眼。

在肌肉隆起的部分外，有許多布料堆積的地方

壯碩＋西裝褲

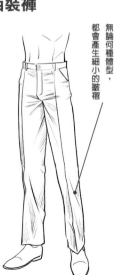

即使是肌肉型的體型，在穿著西裝褲時所產生的皺褶也不會與其他體型有太多差異，走向也是縱向較多。

無論何種體型，都會產生細小的皺褶

全身的皺褶

在描繪穿著衣服的角色全身時，重要的是配合體型，畫出兼顧整體平衡的衣服皺褶。舉例來說，如果人物體型纖瘦，整體的皺褶就會比較多。

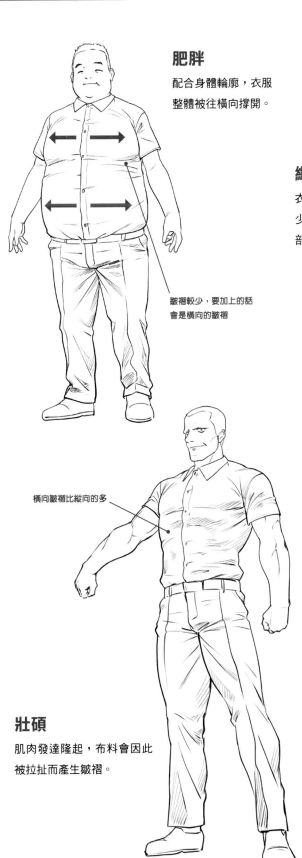

肥胖

配合身體輪廓，衣服整體被往橫向撐開。

皺褶較少，要加上的話會是橫向的皺褶

纖瘦

衣服緊貼身體的部分較少，皺褶與布料堆積的部分變多。

腋下周圍的皺褶是所有體型的共通點

與左側的「肥胖」體型呈現對比，腹部周圍的皺褶多且顯眼

橫向皺褶比縱向的多

壯碩

肌肉發達隆起，布料會因此被拉扯而產生皺褶。

▶ 注意胸部的肌肉

在身體各部位中，胸部的肌肉對肌肉型的體型而言，可說是象徵性的存在。繪製時可以在胸部肌肉的正下方加上皺褶或陰影來凸顯其存在感。

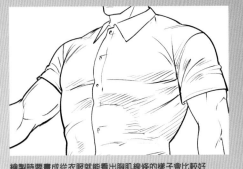

繪製時要畫成從衣服就能看出胸肌線條的樣子會比較好

皺褶的表現方式

如何表現衣服的皺褶與布料的堆積，會大大左右作品的完成度。以下將會聚焦在繪製時皺褶與布料堆積的表現方式上。

皺褶表現方式的基礎

衣服的皺褶較容易出現在手肘和膝蓋等關節處，依狀況不同，在手臂或腿部彎曲時，或者捲起袖子、撩起下襬時也會產生皺褶。

關節的皺褶

關節附近容易產生皺褶。一旦彎曲，衣服內側的布料就會重疊而產生皺褶。

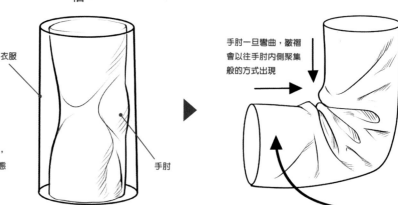

衣服

此處以手肘為例，說明彎曲時的狀態

手肘

手肘一旦彎曲，皺褶會以往手肘內側聚集般的方式出現

捲起時的皺褶

捲起襯衫袖子或褲管時也會產生皺褶。其中一個重點在於不規則地描繪堆積狀態宛如山巒起伏的布料。

將袖子往上推，布料會擠在一起，重疊後就會產生皺褶

▶ 以菱形來思考皺褶的形狀

繪製捲起袖子或下襬時所出現的皺褶與布料堆積時的關鍵字為「菱形」。可將衣服表面視為菱形的集合體，想像將其壓扁後的樣子進行繪製。

將衣服表面視為菱形的集合體，想像將其壓扁後的樣子來描繪布料堆疊的感覺

各式各樣的皺褶

理解皺褶和布料推積的成因，是能夠在各種場面中都能對服裝做出適當描繪的重要因素。

自然的皺褶

衣服布料本身有一定的重量，會被重力往下拉。例如褲腳會因為拉力堆積在終點處，使得布料推積在鞋子上。

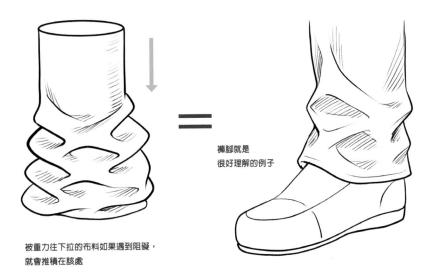

褲腳就是很好理解的例子

被重力往下拉的布料如果遇到阻礙，就會推積在該處

因拉扯而產生的皺褶

衣服一旦有部分緊貼身體，布料就會以緊貼身體的地方為支點被重力往下拉，此處也會產生皺褶和布料的推積。

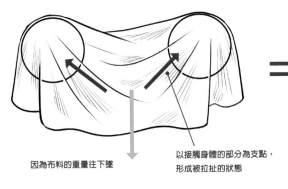

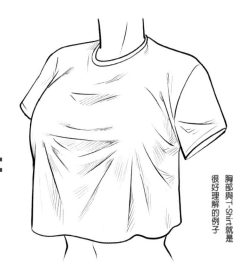

胸部與T-Shirt就是很好理解的例子

因為布料的重量往下墜

以接觸身體的部分為支點，形成被拉扯的狀態

因扭轉而產生的皺褶

做出扭轉上半身之類的動作時，衣服也會因為跟著扭轉而產生皺褶和布料的推積（想像擰乾抹布時的狀態會比較容易理解）。

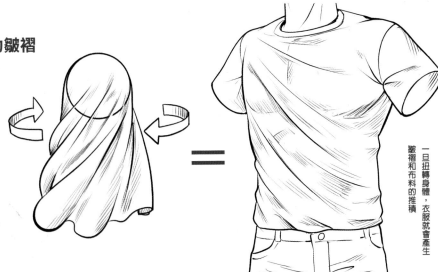

一旦扭轉身體，衣服就會產生皺褶和布料的推積

不同材質服裝的皺褶

布料不同，產生皺褶的方式也不一樣。如果想讓畫技更上一層樓，表現出材質的差異性是不可或缺的要素。

薄而柔軟的布料

像T-Shirt這樣以輕薄柔軟的布料製成的衣服會出現細密的皺褶。但柔軟的布料很容易緊貼身體，這些部分不易產生皺褶，所以繪製時必須要畫出兩者間的差異。

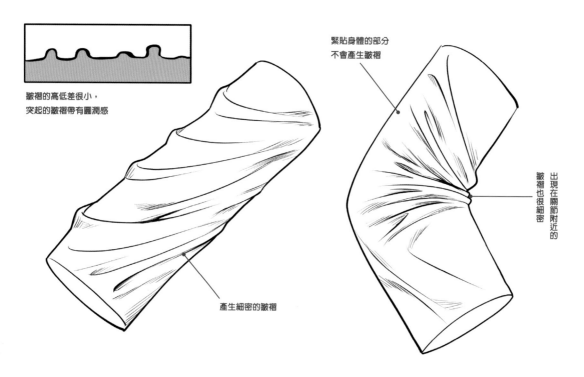

皺褶的高低差很小，
突起的皺褶帶有圓潤感

緊貼身體的部分
不會產生皺褶

出現在關節附近的
皺褶也很細密

產生細密的皺褶

薄而硬挺的布料

使用「薄而硬挺的布料」製成的代表性服裝為和西裝一起穿著的白襯衫（在日本關西地區有時也稱為「運動襯衫」）。會產生直線型的皺褶是這種布料的特徵。

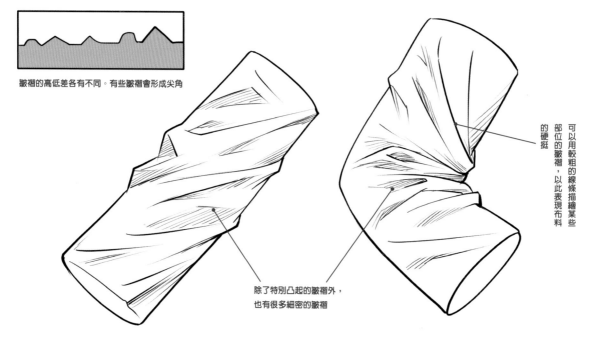

皺褶的高低差各有不同。有些皺褶會形成尖角

可以用較粗的線條描繪某些部位的皺褶，以此表現布料的硬挺

除了特別凸起的皺褶外，
也有很多細密的皺褶

厚而柔軟的布料

厚而柔軟的布料常用來製作毛衣或連帽長袖上衣，其中一個特徵是皺褶的起伏很大。將皺褶頂端畫得圓潤一點，表現出寬鬆的感覺。

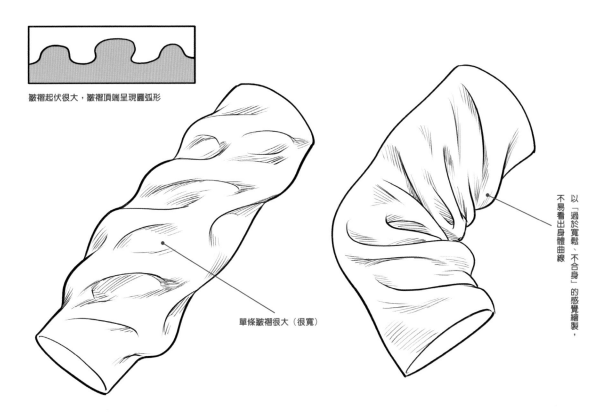

皺褶起伏很大，皺褶頂端呈現圓弧形

單條皺褶很大（很寬）

以「過於寬鬆、不合身」的感覺繪製，不易看出身體曲線

厚而硬挺的布料

皮衣或和服等服裝使用厚而硬挺的布料製成，基本上不太會產生皺褶。會出現在手肘等關節處的皺褶，每一條都很大。

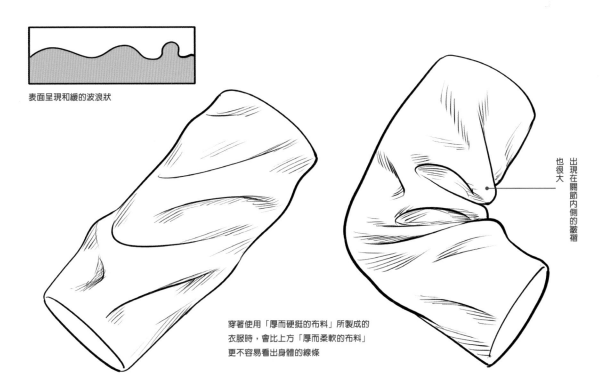

表面呈現和緩的波浪狀

穿著使用「厚而硬挺的布料」所製成的衣服時，會比上方「厚而柔軟的布料」更不容易看出身體的線條

出現在關節內側的皺褶也很大

皺褶與凹凸

仔細觀察衣服上的皺褶，可以看出凹凸不斷重覆出現。而凹凸的幅度並不固定，這也是「布」這種材質的特徵。

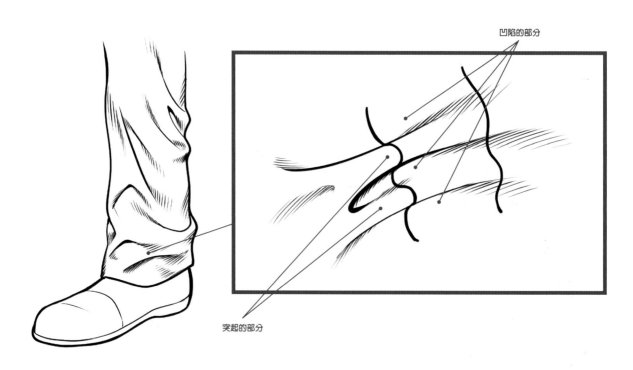

凹陷的部分

突起的部分

凹凸與線的粗細

衣服皺褶的凹凸不只間隔大小不一，高度也不統一。在線稿中會以線條來描繪凹凸起伏較大的地方，而起伏較小的地方則以斜線表現。

較大（較寬）的皺褶

起伏很大

=

以線條來描繪皺褶

較小（較窄）的皺褶

起伏很小

=

以斜線來描繪皺褶

以斜線表現皺褶起伏較小的地方，皺褶越平緩，斜線間的間隔就越大。相反的，當皺褶起伏較大時，會使用線條來描繪，起伏越大，線就越粗，這就是在線稿中繪製不同皺褶的重點

122

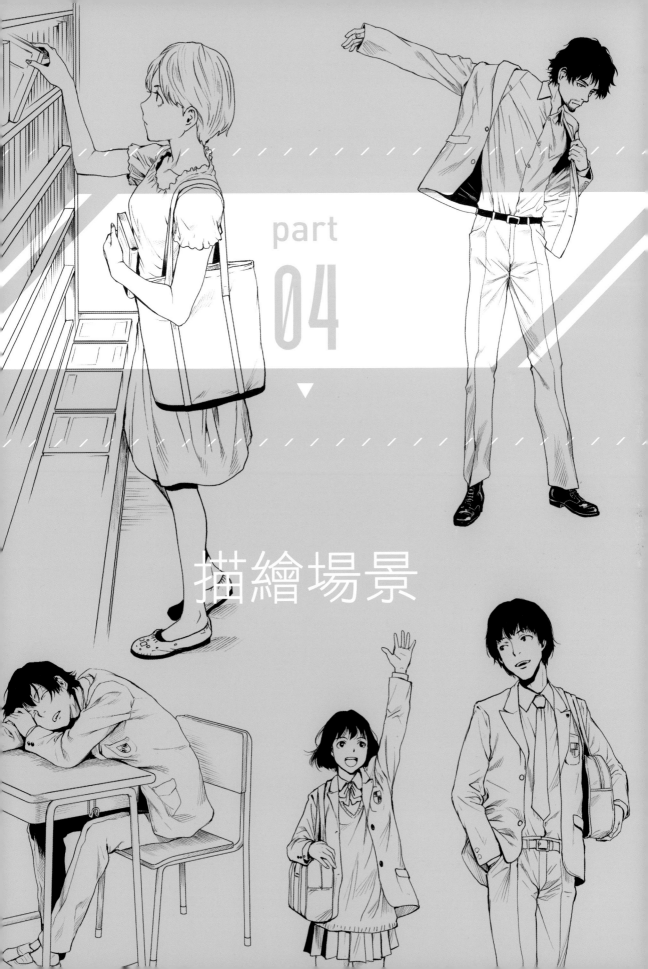

part
04

描繪場景

漫畫中常見的場景

本章節將會示範出現在各種場景的人物，也就是所謂的「實踐篇」。首先就從勝利姿勢等漫畫中常見的場面開始，説明描繪時的訣竅。

勝利姿勢

在完成某件事時會不由自主地做出的勝利姿勢，以挺直背脊、挺胸的動作來表現人物的喜悦之情。

POINT

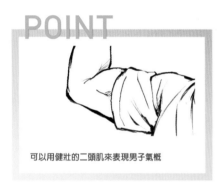

可以用健壯的二頭肌來表現男子氣概

垂頭喪氣

因為失敗之類的原因而垂頭喪氣時，肩膀會下垂並且駝背。可將人物畫成全身無力的樣子來表現出這種感覺。

POINT

駝背

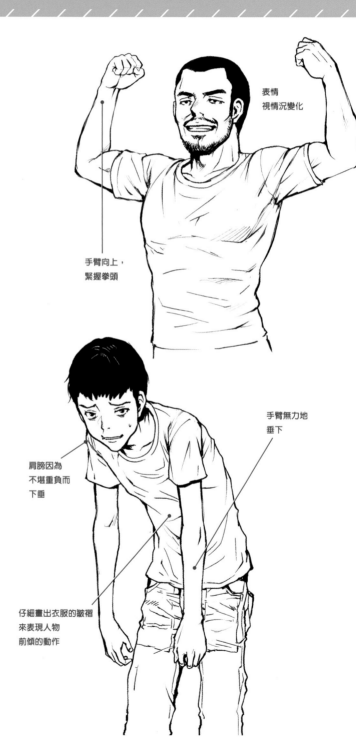

表情
視情況變化

手臂向上，
緊握拳頭

手臂無力地
垂下

肩膀因為
不堪重負而
下垂

仔細畫出衣服的皺褶
來表現人物
前傾的動作

手撐臉頰

「用手撐著臉頰」是思考時會下意識地做出的動作。因為以手支撐著臉部（頭部），所以該側的臉頰會稍微變形。

視線彷彿看向遠方

體重壓在右邊，因此右肩會聳起

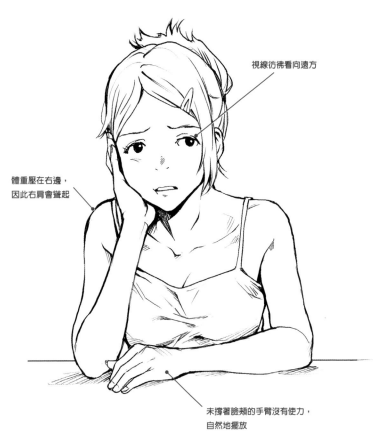

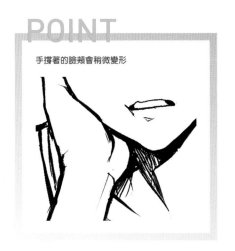

POINT

手撐著的臉頰會稍微變形

未撐著臉頰的手臂沒有使力，自然地擺放

煩惱

雖然上方手撐著臉頰的姿勢就能表現出煩惱的感覺，但其他像是將手抵在下巴之類的動作，也能勾勒出人物正在為某事煩惱的樣子。

因應人物的姿勢，仔細畫出衣服的皺褶

讓沒有抵著下巴的手支撐著另一邊的手臂，可以畫出自然的姿勢

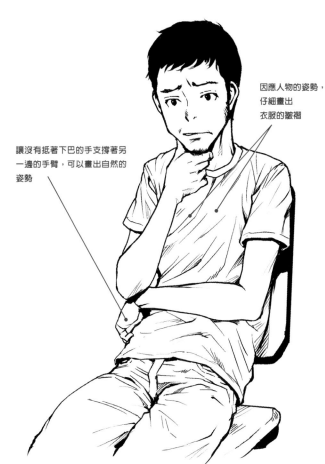

POINT

手抵著下巴，也可以畫成蓋住嘴巴的樣子

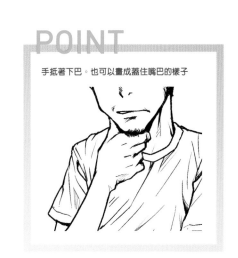

打哈欠

打哈欠多是因為睡意，除了可以表現出清晨或深夜的時間帶外，也能夠表現人物安心的情緒。將人物畫成嘴巴大張，稍微誇張一點的表現方式是繪製時的重點。

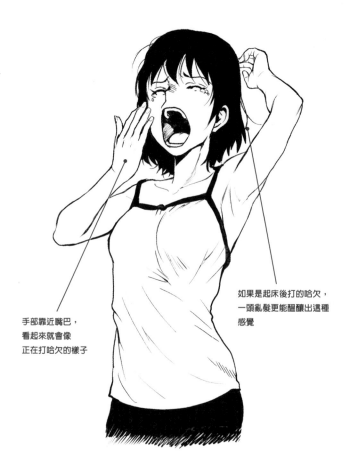

如果是起床後打的哈欠，一頭亂髮更能醞釀出這種感覺

手部靠近嘴巴，看起來就會像正在打哈欠的樣子

POINT

嘴巴大張

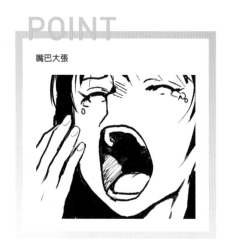

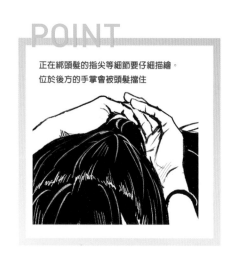

綁頭髮

正在綁頭髮的女性，對男性來説是會讓心頭小鹿亂撞的代表性場面。為了不要讓髮絲與手指看起來很亂，希望各位能確實地描繪這兩個部位。

POINT

正在綁頭髮的指尖等細節要仔細描繪。位於後方的手掌會被頭髮擋住

姿勢會稍微前傾

手肘彎曲的角度很大

提醒他人

被帶有怒氣的老師或上司等上位者角色提醒要注意些什麼，也是漫畫中常見的場面。掌控全局的角色在這時的表情和動作會是一樣的。

眉頭緊皺，表情嚴肅

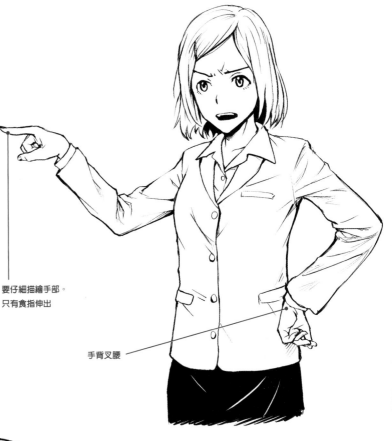

要仔細描繪手部。
只有食指伸出

手背叉腰

嘴巴張開可以表現出
正在歡呼的樣子

兩手間的間隔可以表現
正在鼓掌的動作

鼓掌

稱讚身邊的角色時會做出的動作，重點在於畫出鼓掌的當事人充滿活力的表情。可以將兩手畫成手掌間稍微有點距離的狀態。

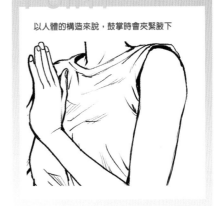

以人體的構造來說，鼓掌時會夾緊腋下

04

描繪場景

127

家裡的某個場景

即使只是家裡的生活起居,也有很多希望各位在繪製時多加留意的重點。其中一點就是筷子等工具的拿法。無法順利畫好時,可以自己實際拿著該物品試試看。

用餐

用餐的場面可以表現角色性格與所處的狀況,所以希望各位能用心描繪。

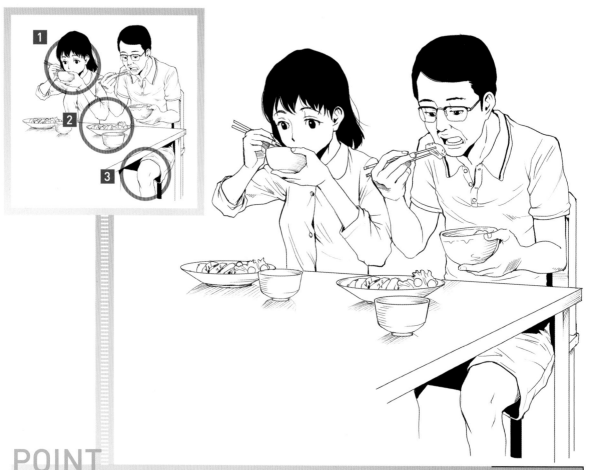

POINT

希望各位可以仔細描繪持筷與持碗的手部(手指)。持筷的手會有兩根手指呈現伸直的狀態

確實畫出手臂與桌面間的關係。手肘撐在餐桌上被認為不符餐桌禮儀,所以要注意這點

腿部也會入鏡時,雙腿張開的方式會依角色性格和狀況而有所不同

晚上小酌一杯

描繪「晚上在家小酌一杯」的場面時，重點在於裝著酒的酒瓶與盛酒的酒杯。兩手要連指尖都仔細地畫好。

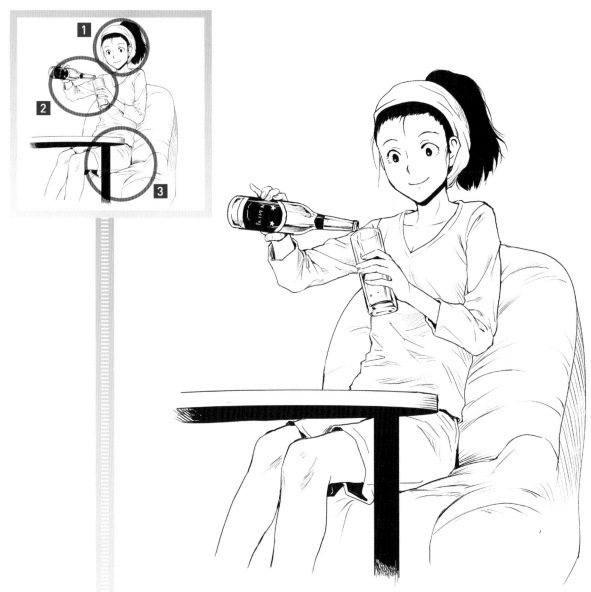

POINT

1 因為是在家放鬆的場面，所以表情很愉悅

2 繪製拿著酒瓶與酒杯的手時，要配合動作的角度，留意手部（手指）看得見與被擋住的部分

3 仔細描繪皺褶來表現沙發因為人體坐在上面而下沉的狀態

坐在沙發上

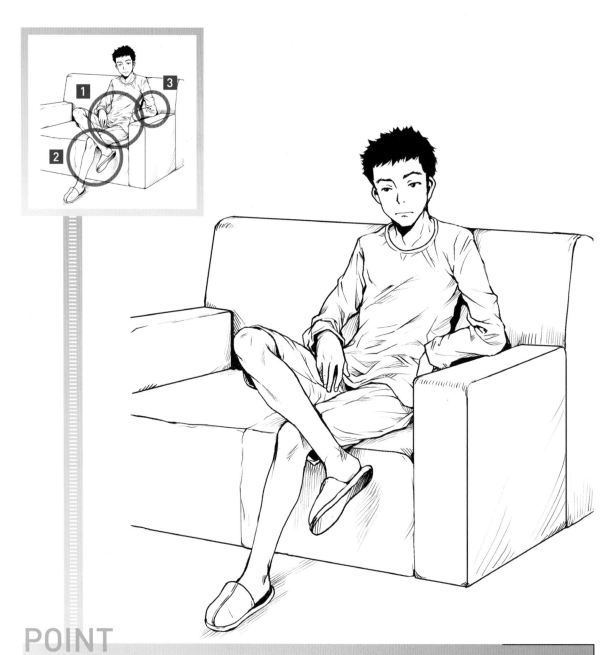

POINT

坐在沙發上時，衣服下襬會產生很大的皺褶，要確實畫出這個狀態

腿部是繪製時的重點。翹腳可以表現出「坐在沙發上放鬆」的氣氛

如果沙發是有扶手的款式，可以讓人物的手肘靠在上面

打電玩

隨著「電競」一詞開始廣為人知，在漫畫中描繪打電玩場面的機會也跟著增加。以身體前傾來表現注意力集中在螢幕上的樣子。

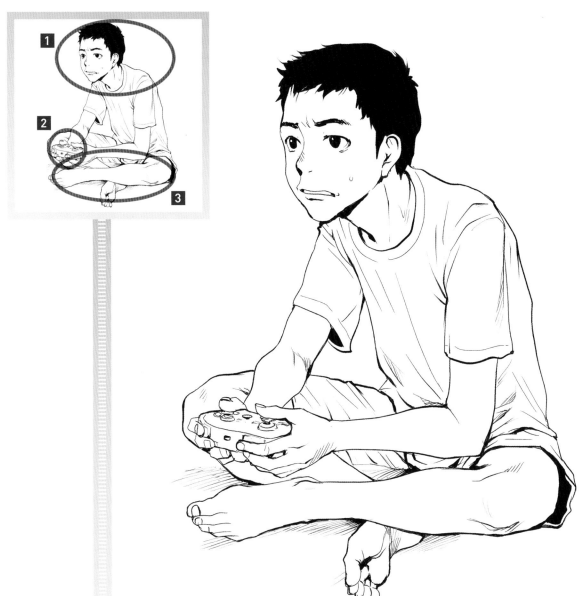

POINT

因為專注於遊戲上，身體會往前傾。頸部彎曲，臉部（頭部）往前

配合遊戲手把的形狀，仔細描繪手指。此為該場面獨有的重點

盤腿坐時，可將位於下方的腿部畫成看得見腳底的角度

描繪場景

在家看漫畫時的姿勢也是千奇百怪，此處示範的是「趴著邊吃零食邊看漫畫」這種很有居家感的場面。

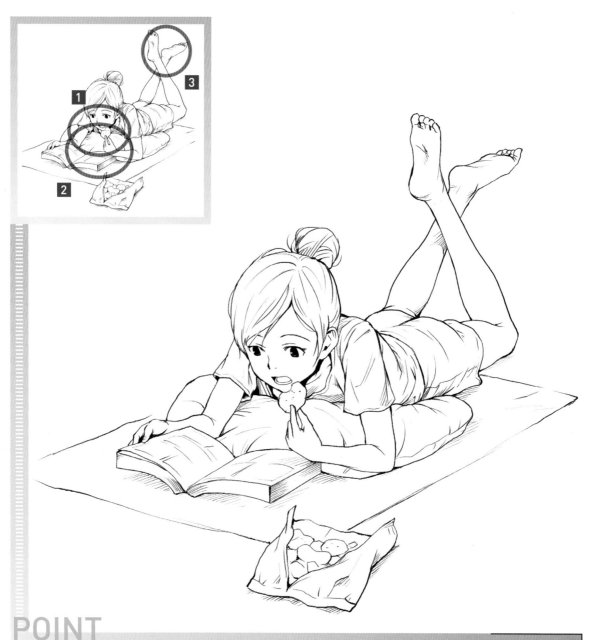

POINT

張大嘴巴吃東西，可以表現出人在家中特有的放鬆狀態

以橫向皺褶和陰影來表現抱枕上因為手肘和上半身的重量所造成的凹陷

讓腳踝前後交錯來表現腿部在放鬆地擺動

洗臉

雙手蓋住臉部是洗臉時象徵性的場面。因為洗手台的高度位於腰部的位置，所以身體會向前傾。

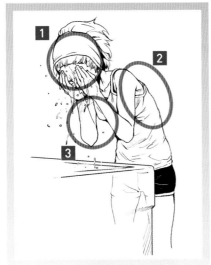

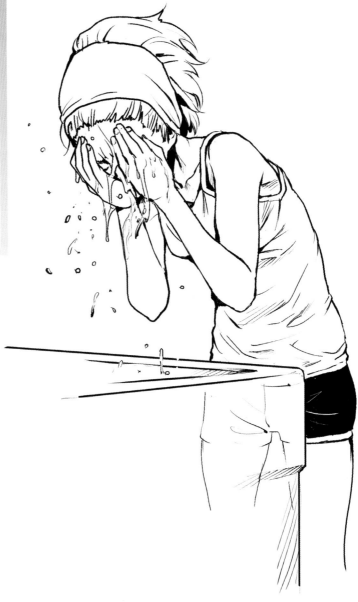

POINT

要表現正在洗臉的狀態，可以畫出雙手捧水往臉潑的這一幕

在洗手台前洗臉時，身體會駝背往前彎。側腹的衣服皺褶要仔細描繪

手肘確實地彎曲。在周圍畫上飛濺的水珠可以完成具有躍動感的畫面

刷牙

刷牙是常出現在漫畫中的一種日常行為。因為有牙刷，所以這個動作很容易繪製。可將人物畫成在還沒完全清醒的狀態下刷牙的樣子。

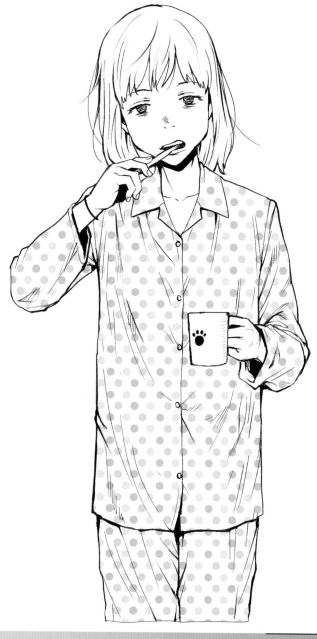

POINT

帶著睏意的眼神和睡亂的頭髮，可以表現出早上剛起床後刷牙的感覺

配合牙刷的方向，將該側臉頰畫得鼓起，可以適切地表現出正在刷牙的樣子

希望各位能活用各種具有居家感的小道具。刷牙時常會搭配使用漱口杯

吹頭髮

重點在於要好好畫出髮絲被吹風機的風吹起飄揚的樣子。頭髮的動態可以畫得比實際狀態更誇張一點。

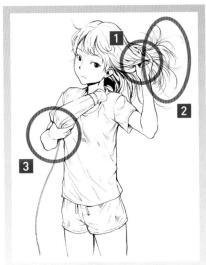

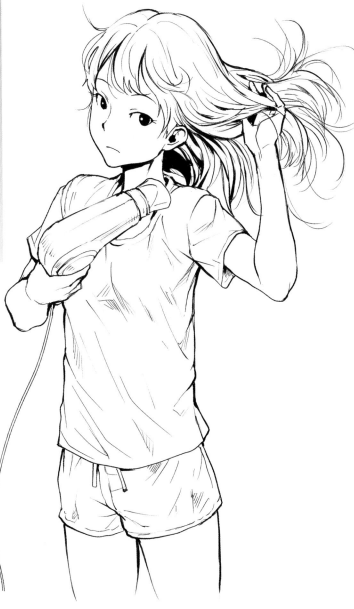

描繪場景

POINT

頭髮較長的角色，髮絲會纏繞在指間

將被吹風機的風吹起的髮絲動態畫得比實際狀態更誇張，更能表現出這個情境

在吹頭髮的場面中，吹風機是必備的工具。要注意不要讓拿著吹風機的手呈現不自然的樣子

換衣服

繪製換衣服的場面時，重點在於衣服的皺褶。與其他場面相比，會使用較長的線條與陰影來表現。除了被拉起的部分之外，其他地方也要用心描繪。

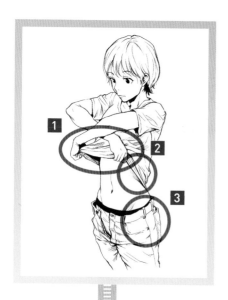

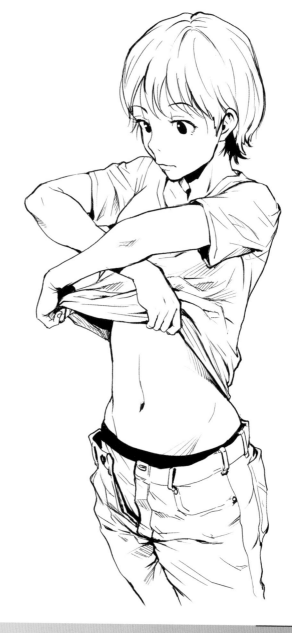

POINT

將衣服拉起的手會緊抓住衣襬。繪製時要注意手的形狀與衣服的皺褶

一旦將衣服往上拉，不只前方，在側邊也會產生皺褶。希望各位能確實畫出這個狀態

牛仔褲之類的服裝有厚度，穿在身上時輪廓會比實際身體曲線更大一些

烹飪

描繪烹飪場面的關鍵在於廚具以及手在使用它們時的樣子。要注意不要將菜刀的拿法畫得不自然。

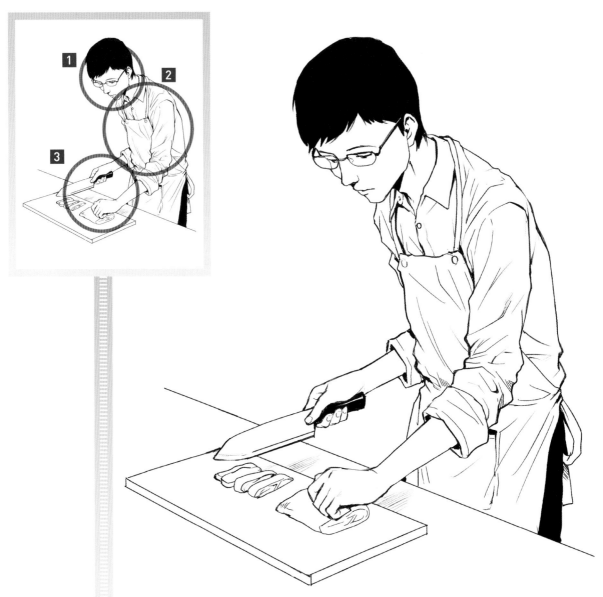

POINT

流理台的高度位於腰部附近,所以在進行烹飪時,視線會因為看向手部而朝下

姿勢呈現前傾,衣服前方的皺褶增加。圍裙上也會出現皺褶

要注意得將持刀的手指畫成緊握刀柄的樣子。另一隻手的指尖曲起

描繪場景

看電視

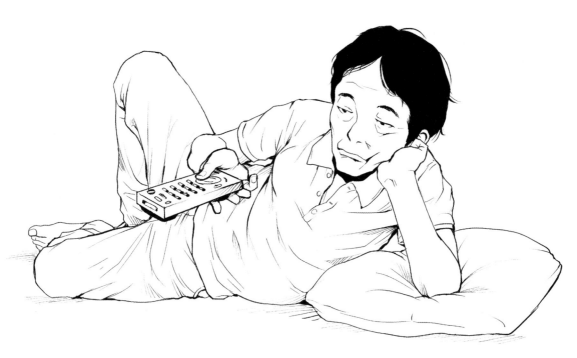

視線朝向電視畫面。用手撐著臉頰時，臉頰與手掌相貼處會產生皺紋

只要畫出電視遙控器，就能讓讀者了解這是個角色正在看電視的場面

手肘撐在抱枕上時，要畫出手肘下方抱枕凹陷的樣子

晾衣服

在日常生活中，「抬手做某事」的機會其實很少，所以這個動作並不好畫。
重點之一在於自然地描繪手肘與肩膀。

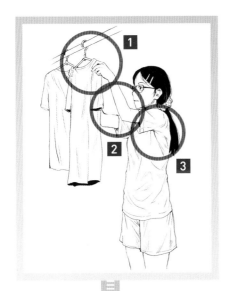

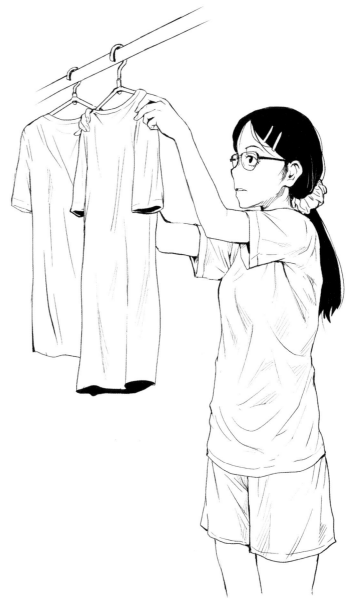

POINT

為了確實傳達「正在晾衣服」這個
狀況，要正確畫出拿著衣服的手

此處示範的是曬衣桿比自己的身高
還高時的狀況。手肘與肩膀的角度
接近直角

要注意是否確實畫出衣服的皺褶。
手臂一旦舉起，腋下就會產生皺褶

描繪場景

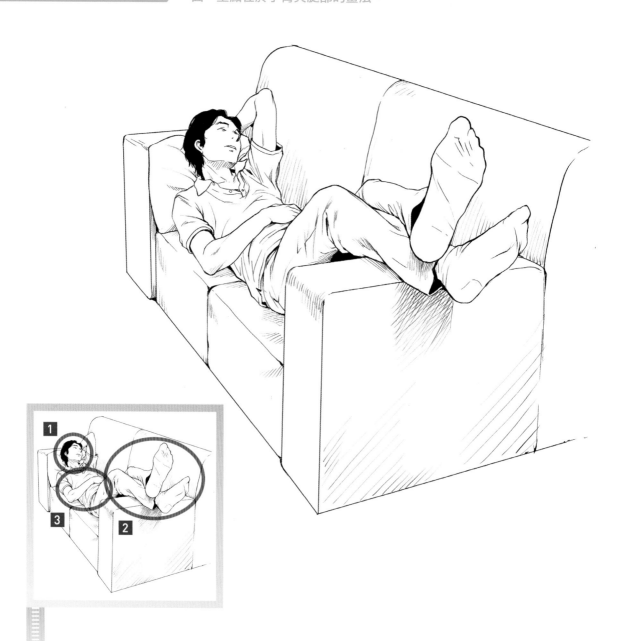

POINT

睡在沙發上時，會自然而然地將靠枕當成枕頭使用。如此一來，睡姿就會看得見人物的表情

繪製時很容易將重心放在以臉部為主的上半身上，但也要注意下半身雙腳交疊的姿勢

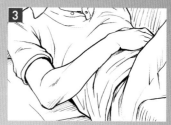

因為身體厚度的關係，從手肘到手腕會呈現某種角度而非一直線

POINT

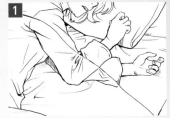

1 描繪手臂交疊的部分時，先分別畫出兩隻手的輔助線，可以比較容易畫出正確的樣子

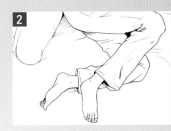

2 曲起的腿部看起來很放鬆，但要注意不要讓膝蓋與腳踝不自然地彎曲

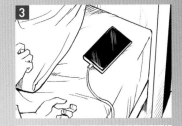

3 枕邊放有充電中的手機之類的物品。只要利用這些小道具，即可表現出人物是在家中睡覺的場面

04

描繪場景

很能代表日常生活的場面。特別能展現「早上很難起得來」這種角色的特徵。以衣服上的皺褶來表現人物的動作。

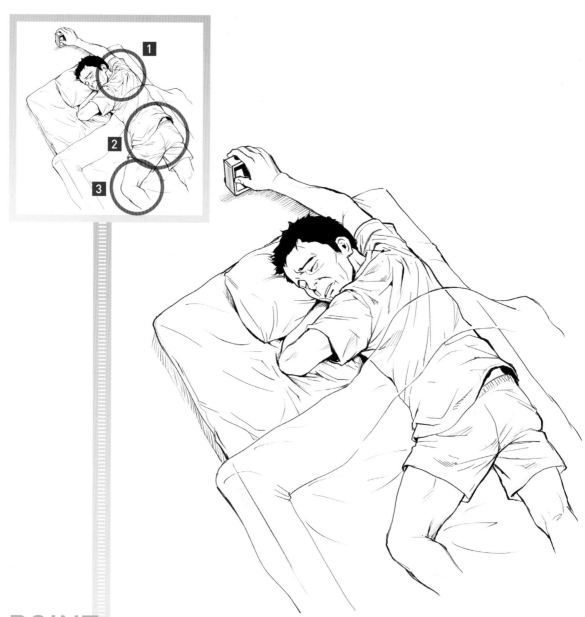

POINT

為了按掉鬧鐘而伸長手臂，身體會扭轉，衣服以肩膀為中心產生皺褶

畫出衣服下襬掀起的狀態以強調起床前邋遢的樣子

膝蓋上移，表現出角色掙扎地爬出被窩的樣子

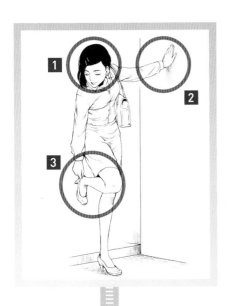

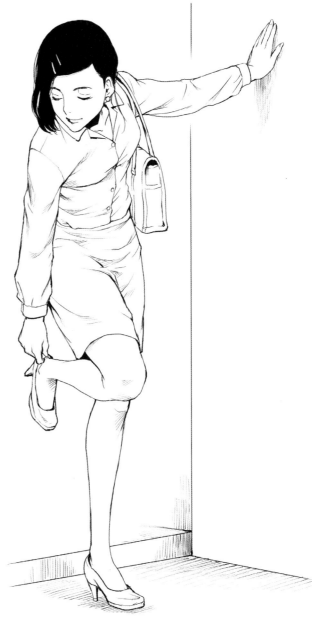

POINT

1 上半身前傾，臉部會自然地朝下

2 為了保持身體平衡而扶著牆壁。手肘略為伸直，微微彎曲

3 仔細描繪手指勾著鞋後跟的部位。此為「穿鞋」這個動作最大的重點

04

描繪場景

商店裡的某個場景

餐廳、超市和書店等平日隨處可見的許多商店都會出現在漫畫裡，將注意力放在人物的動作（姿勢）上，根據狀況來繪製吧。

看商店櫥窗

讓身體朝向櫥窗的方向略為傾斜，腳前後張開，可以表現人物不由自主停下腳步的瞬間。

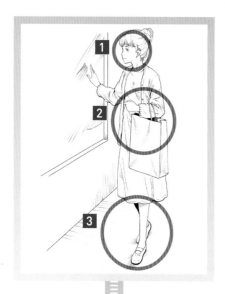

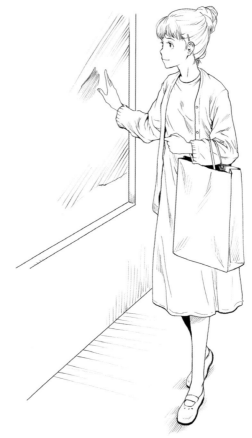

POINT

側臉，視線朝向櫥窗。從眼神的方向可以了解商品在櫥窗中的位置

加上提袋可以表現人物正在購物途中。提袋子的方式要配合角色的性格

腳前後張開可以表現出人物自然地停下腳步的樣子

為顧客結帳

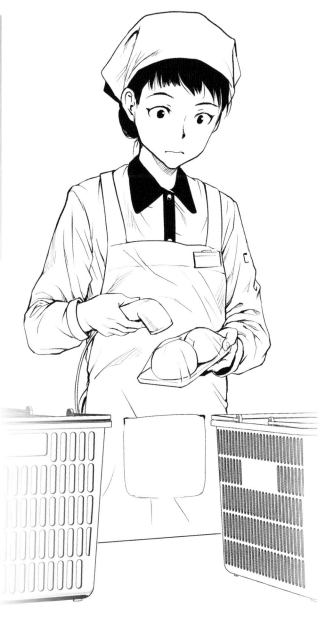

POINT

臉朝下，看向結帳中的商品

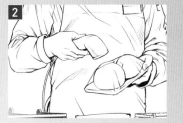

盡可能正確描繪拿著條碼掃描器和商品的手部動作

拿商品的那隻手的手肘彎曲。這裡要確實畫出手肘一帶的皺褶

04

描繪場景

上菜

「上菜」意為「將料理端上桌」或「將料理依人數分為數份」。在繪製時要注意盤子與桌面的相對位置。

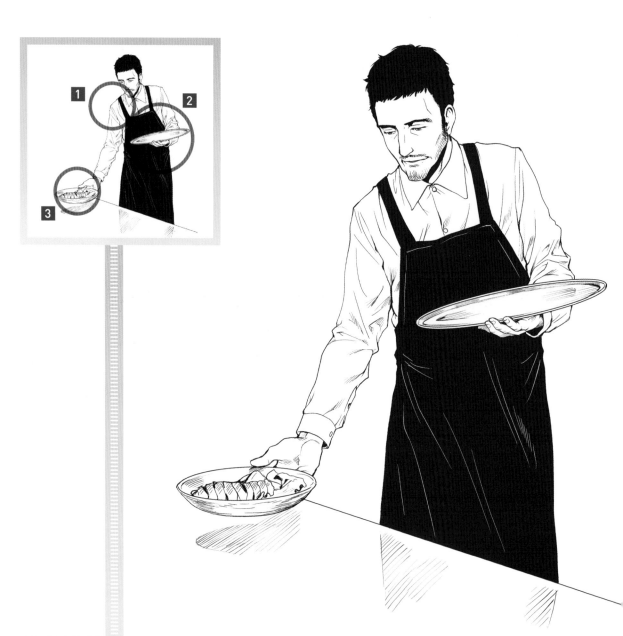

POINT

1 將料理放上桌面時右肩會往下，身體受該動作牽引而向右傾

2 持托盤的該側手臂手肘彎曲，位於比胸部略低的位置。以手指支撐著托盤

3 畫出料理即將放上桌面，兩者間有點距離的樣子，可以感受到動感

在居酒屋點餐

象徵性的場面就是邊看菜單邊點菜。正在點餐的角色以背影示人時，可以稍微讓他露出側臉。

POINT

接受客人點餐的角色，視線（臉部）為會了記錄而朝向手中的點菜單

仔細描繪持筆與持點菜單的手

畫出點菜的角色正在看菜單的側臉，即可表現出點餐當下的感覺

在書店裡找書

在書店裡找書也是很常見的場景。讓人物穿著風格接近日常便服的服裝，可以營造出「人在家附近的書店裡」的氛圍。繪製時要特別注意將書取出的手指。

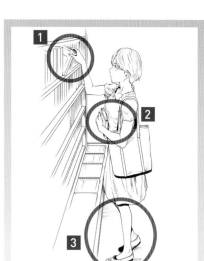

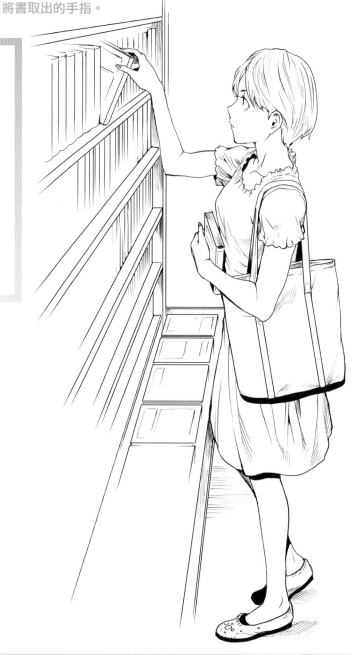

POINT

1. 這個場面中最具象徵性的部分。希望各位能仔細描繪為了將書本從架上取出而放上書背的手指

2. 從懷中抱著確定要購買的書籍這點，可以看出角色正在書店裡找書

3. 在日常生活中，腳很少會併攏站立，所以稍微調整雙腳的位置，可讓站姿看起來較為自然

乾杯

跟親密的好朋友乾杯時，表情會顯得開朗愉悅。啤酒杯和玻璃杯有各種尺寸，持杯的方式要配合杯子的大小。

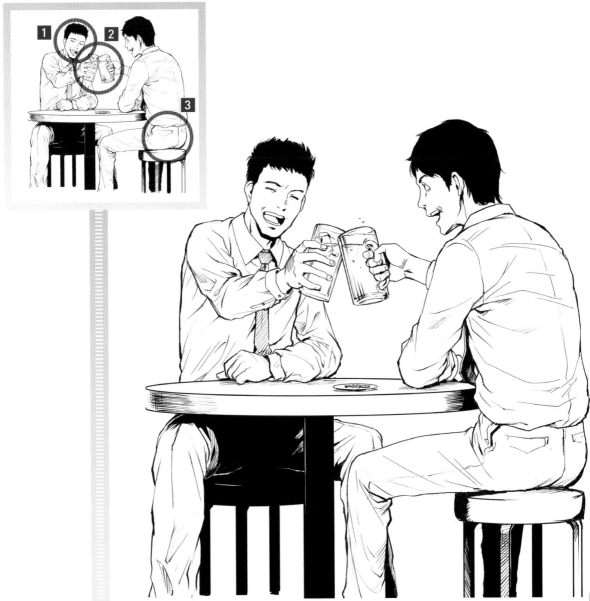

POINT

與好朋友乾杯是件令人開心的事，將表情畫成張嘴開懷大笑的樣子吧

玻璃杯與啤酒杯的拿法不同，希望各位可以仔細描繪

確實畫出臀部坐在圓凳上時呈現的弧度及穩穩坐在椅子上的狀態

04

描繪場景

繪製角色時，人物的視線很重要，在此處示範的場面裡，人物的視線朝向手中正在確認的商品。

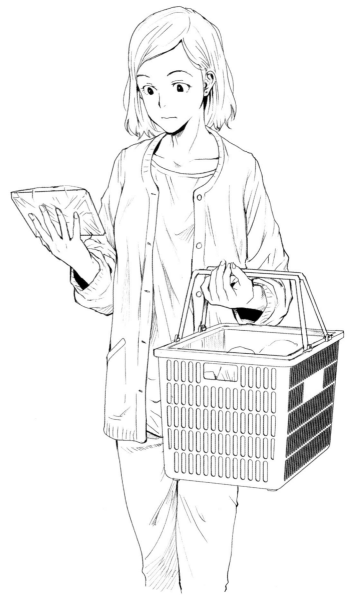

POINT

1 不只眼神，連臉部也朝向商品

2 拿著商品的手並沒有用力，是用手指輕輕托著物品的感覺

3 會這樣拿著購物籃的多為女性。平日多觀察他人的動作也是很重要的

吃蛋糕

希望各位能畫出角色在吃到期待已久的蛋糕的瞬間。視線落在要將蛋糕送入口中的手上，這一點也要確實描繪。

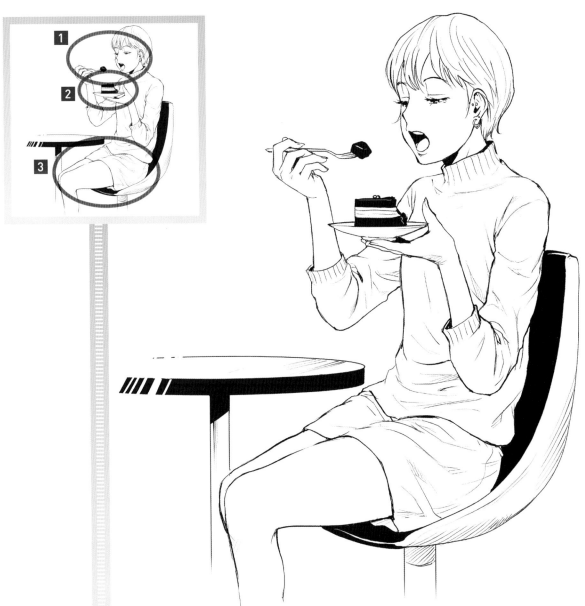

POINT

描繪吃蛋糕的場面時，蛋糕即將送入口中的這一幕是具有象徵性的瞬間

以手指托著盛放蛋糕的盤子。大拇指輕輕靠著盤子邊緣

繪製吃東西的場面時，很容易將重心放在上半身，但如果畫出人物全身，下半身也要仔細描繪

希望各位能特別注意角色熱唱時的表情。仔細畫出口腔內部，以及緊閉雙眼用盡全力的樣子，藉此表現出人物正在唱歌的狀態。

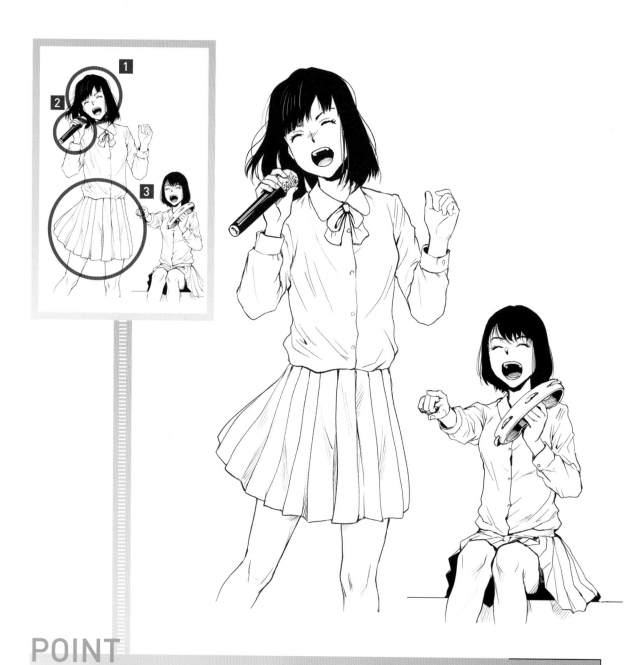

POINT

描繪唱歌的場面時，除了嘴巴大張之外，雙眼緊閉也能表現出人物熱情投入的樣子

拿著麥克風也是「熱唱」時才會有的狀態。希望各位能確實畫出手指的關節

揚起的髮絲與裙襬可以表現角色動作激烈的程度

在美容院剪髮

重點之一在於畫出顧客圍在身上的斗篷狀布料（圍兜）。加上不規則的細線可以表現布的質感。

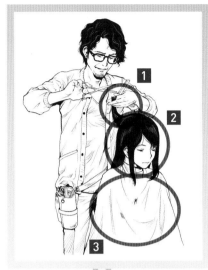

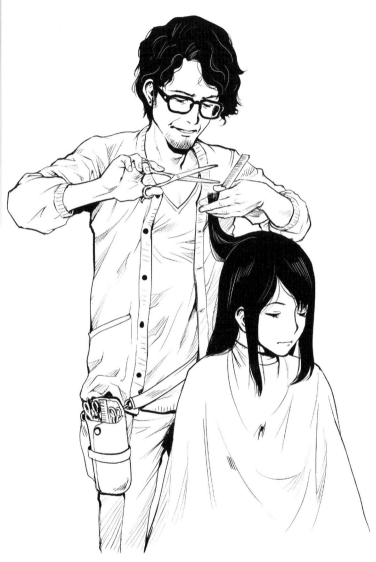

POINT

剪髮時的手部動作是職人展現專業技術之處。剪刀與梳子等工具也要仔細描繪

讓設計師修剪頭髮時，閉上眼睛也是很自然的

斗篷或床單這類由一大塊柔軟的布料所製成的製品，可以使用不規則的線條表現其質感

在候診室等待

POINT

在上了年紀的角色臉部加上皺紋，
即可表現與年齡相符的感覺

很多人都會在醫院的候診室看書，
要仔細畫出拿著書的手指關節

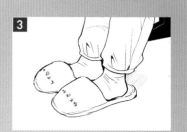

穿著拖鞋時會稍微露出腳後跟

學校裡的某個場景

描繪纖細易感時期的角色登場的校園場面，需要畫出這個年齡層特有的動作或行為舉止。
此外，配合各種狀況畫好制服也是另一個重點。

從後方與前座的人交談

向人搭話的角色身體前傾，即可表現出身在教室的氣氛。

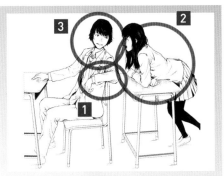

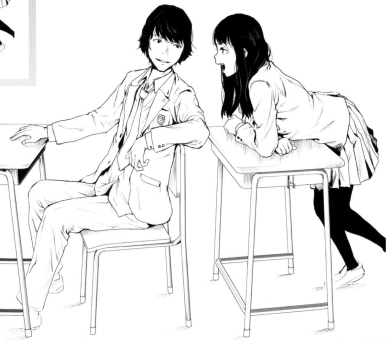

POINT

將手臂靠在椅背上時，與椅背接觸的地方會因為手臂的重量而凹陷。雖然只是小細節但也要仔細描繪

配合角色，使其做出相應的動作或行為舉止是很重要的。往前靠的動作可以展現兩人之間的關係

被人搭話的角色不單只是回頭，而是連肩膀和身體都向後轉

04

描繪場景

155

指導同學課業

描繪有兩個角色登場的場面時，希望各位也能留意，要向讀者傳達兩人間的關係這件事。在這個場面裡，可以將指導他人的角色畫得看起來有點神氣的感覺。

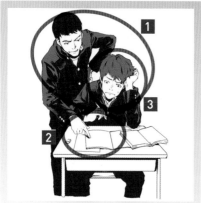

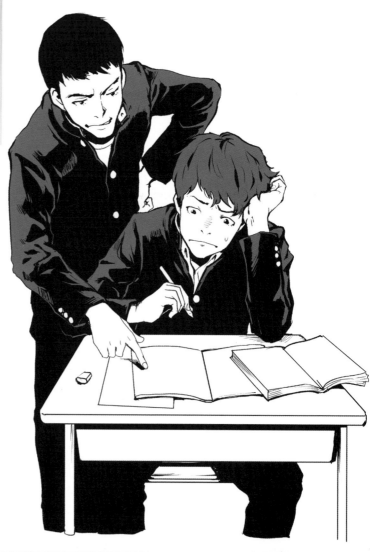

POINT

繪製時要時時注意角色的動作或姿勢。指導他人的學生將手叉在腰上會顯得很自然

指導他人的一方用手指著筆記或課本，可以妥善傳達出當下的氣氛

可將接受指導的學生畫成手撐著頭、正在苦戰的表情

在上學途中被人叫住的一方，沒有停下腳步、僅僅只是轉頭的樣子可以表現出早上趕時間的氣氛。

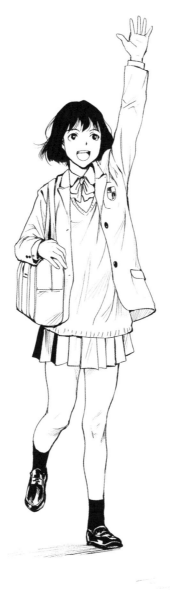

POINT

如果大聲叫住前方的人，嘴巴會大張，能夠看見口腔內部

單腳離地，表現出叫住他人的角色急急忙忙追上來的感覺

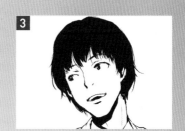

轉過頭時，視線會朝向出聲叫住他的對象

04

描繪場景

打掃時會使用掃帚、拖把和抹布等各種工具，重點在於正確地畫出各種工具的拿法。拿著打掃用具的手指關節也要細心描繪。

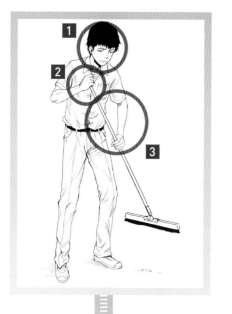

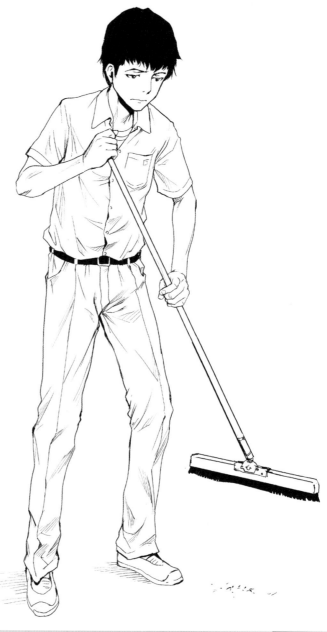

POINT

眼睛往下看，緊閉雙唇可以表現出默默地認真打掃的氛圍

要正確地畫出掃帚等工具的拿法。如果不知道怎麼拿，可以實際拿著身邊的用具試試看

手肘彎曲，可以看出寬版掃帚的動向是由右往左

跳土風舞

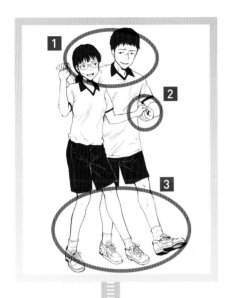

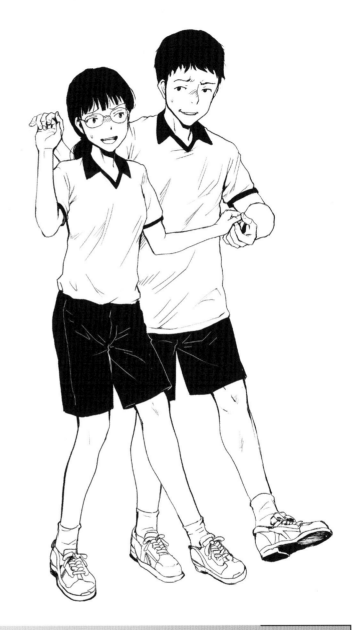

POINT

兩人的關係會展現在表情上。加上汗珠可以表現人物的困惑

牽手是跳土風舞時的特色。手部動作複雜，要細心描繪

此處刻意讓兩人的腳步不同步，以此表現彼此間尷尬的關係

04

描繪場景

這個場面的畫法會因角色的性格而有所變化。伸直手肘，讓手臂筆直向上，可以展現人物認真的個性。

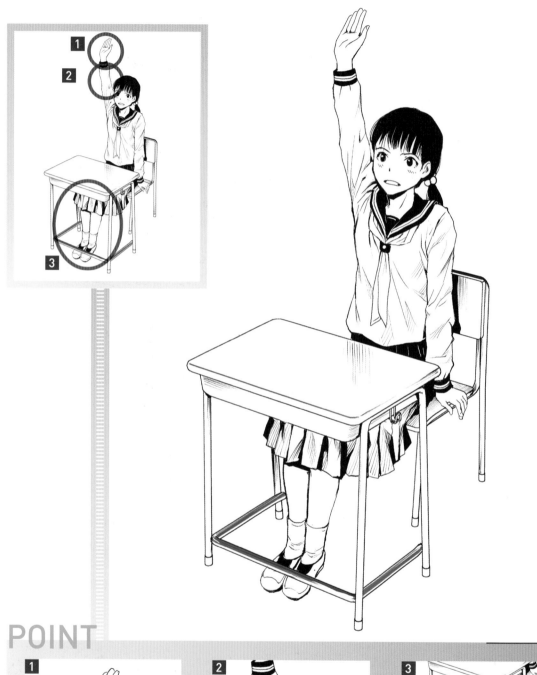

POINT

舉起的手臂手腕稍微往後彎，手指伸直，可以表現角色很有精神地舉手的樣子

手肘伸直，該處的皺褶會消失

坐姿會因角色的個性而有所不同。如果是性格認真的角色，可以讓雙腿併攏

做筆記

上課中的某個場面，將板書抄在自己筆記本上的一幕。視線朝向筆記本，畫出
人物雙唇緊閉，專心抄寫的表情。

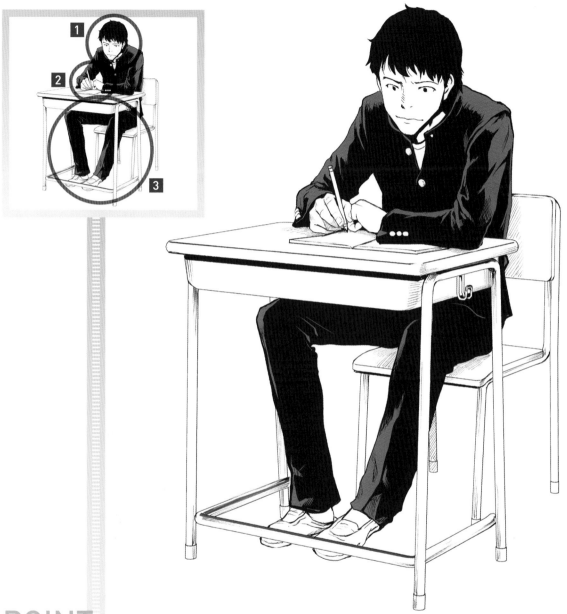

POINT

描繪場景

視線朝向筆記本。因為上課是認真
學習的時間，所以雙唇緊閉，表情
專心

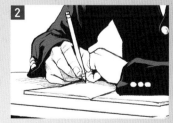

用食指與大拇指拿著鉛筆。沒有持
筆的手輕輕握拳，壓住筆記本

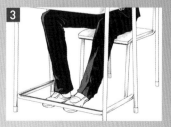

不只上半身，描繪下半身時也要注
意。繪製男學生的坐姿時，雙腿張
開較為自然

繪製看書的場景時，要注意書本尺寸與身體的平衡。如果手臂與手部等部位無法和書本大小取得平衡，最後的成品就會顯得很不自然。

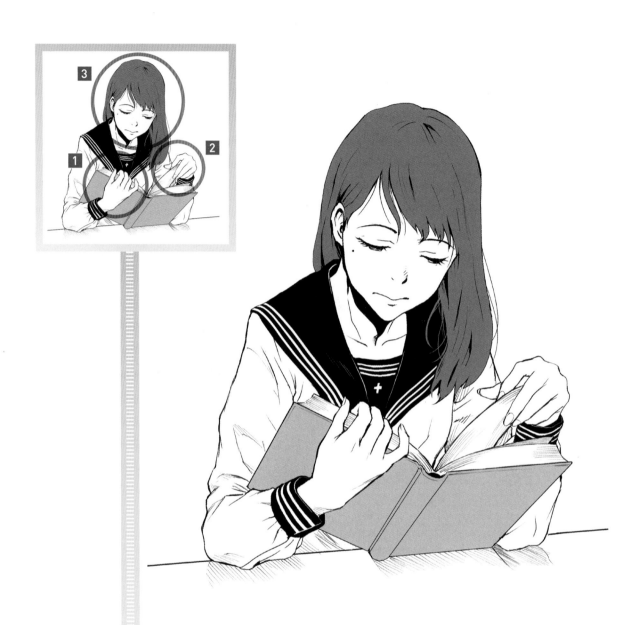

POINT

要注意書本尺寸與身體的平衡。B5尺寸的書籍，長度約與前臂等長

手指夾著書頁的動作可以適當展現「正在看書」這個場面的感覺

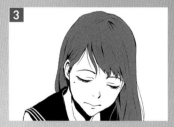

眼睛略為往下看。要將人物朝向書本的視線畫得能夠看出正在閱讀何處的感覺

在教室睡覺

校園中很常見的場面。雖然也可以畫成雙手重疊在桌上、臉部朝下的睡法，但一隻手伸直的姿勢可以看見角色的表情。

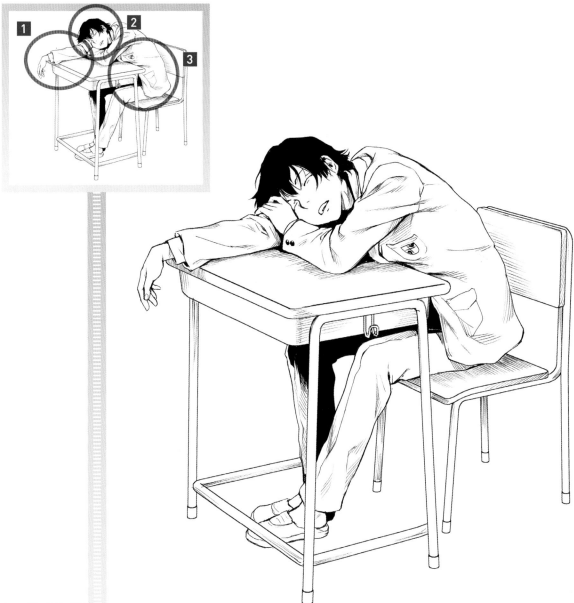

POINT

1

單手伸直是很常見的睡姿，手會因為重力自然垂下

2

描繪正在睡覺的角色時，除了雙眼一定會閉上之外，也可以將嘴巴畫成微張的樣子

3

因為身體壓在桌面上，制服會因為體重的擠壓而產生皺褶

膝蓋微彎站立，手的位置比視線略高，如此可以表現角色自然的動作。衣服的皺褶也要確實描繪。

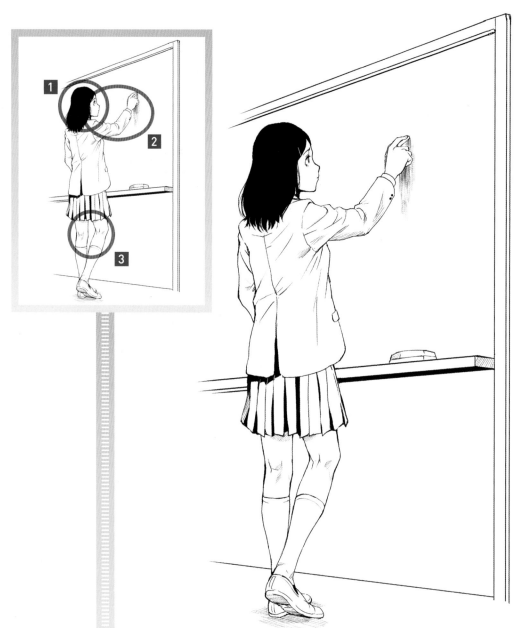

POINT

依照角度使用合適的方式繪製角色臉部。視線看著正在寫板書的手部一帶

寫板書的手差不多與視線同高較為自然

在這個場面中，單腳微彎的站姿並不會顯得很奇怪。然後在膝蓋後方加上線條

吃便當

與朋友一起開心吃便當的場面，表情要畫得活潑有朝氣。除了人物之外，便當盒等能夠表現這個場景的小道具也要用心描繪。

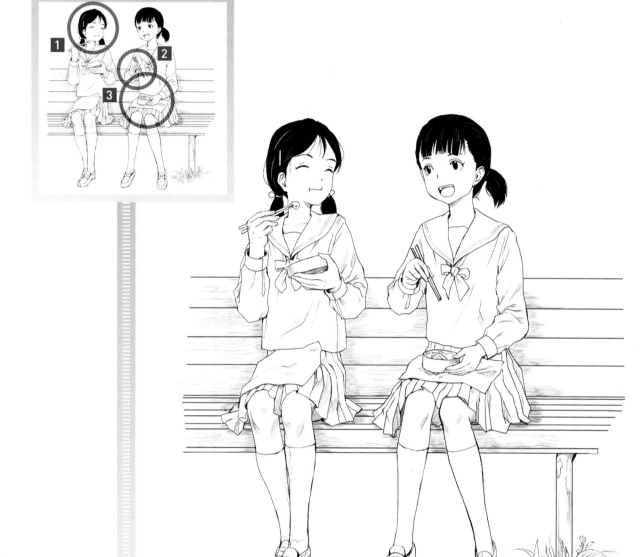

POINT

以圓弧的眉眼表現開心用餐的歡樂時光。嘴角也帶著笑意

仔細描繪持筷的手。這個角度可以看得見大拇指

放在膝蓋上的便當盒陰影，以及包裹便當盒的包巾上的皺褶也要確實描繪

04

描繪場景

在操場上奔跑

此處描繪的是體育課時的長跑。長距離慢跑相當耗費體力，以人物的表情和傾斜的身體來表現精疲力竭的樣子。

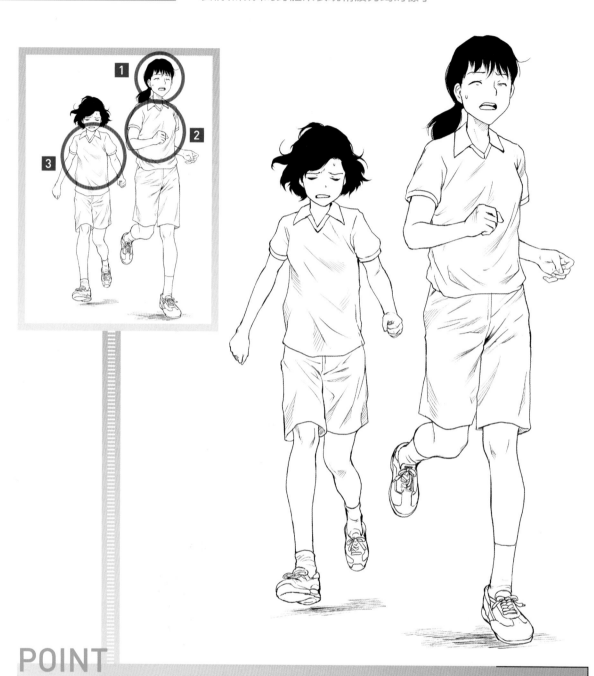

POINT

1 臉上的汗水與歪斜的嘴角透露出長距離慢跑有多累人

2 一般而言，人類在奔跑時手臂會擺動，肩膀與腰部也會自然地隨之扭轉

3 往前衝的力道越大，手臂擺動的幅度也越大，但當人疲倦或氣勢減弱時，手臂擺動的幅度也會跟著變小

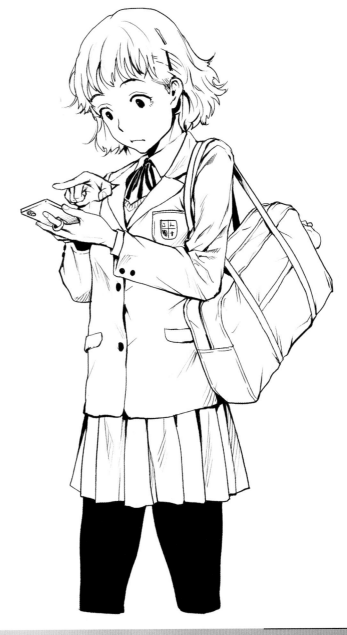

POINT

臉和視線朝向手中的手機。依狀況描繪不同表情

豎起慣用手的食指，可以明確傳達出「正在滑手機」的狀態

滑手機時，手肘會自然地用略小於直角的角度彎曲。制服上的皺褶也要確實描繪

04

描繪場景

騎腳踏車

腳踏車並不好畫，並且還需要注意腳踏車與人物大小的平衡，所以描繪這個場面的難度很高。在繪製時可以參考腳踏車的照片。

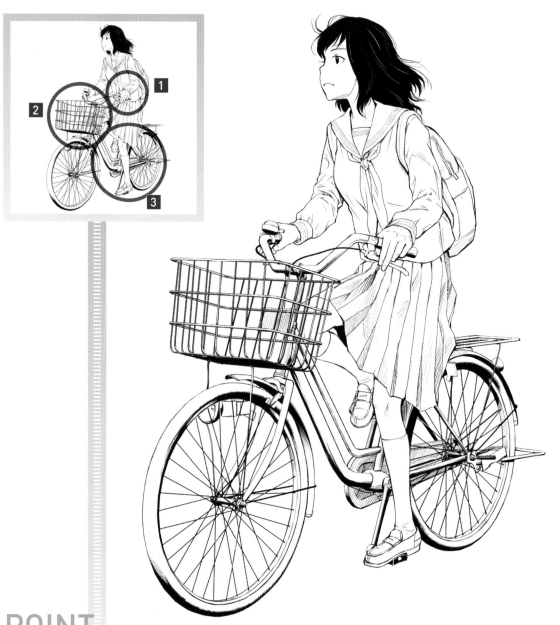

POINT

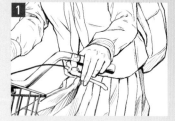

手肘彎曲的角度會因握著龍頭的手與身體間的距離而改變，希望各位注意這一點

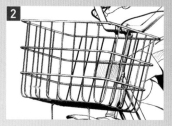

想要正確畫出腳踏車的細節時，可以拍下實物的照片，參考照片進行繪製

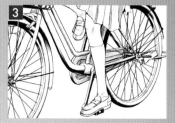

以足弓踩著腳踏車踏板。另一隻腳會因為踏板連動的關係而往上抬

學生時代有很多上體育課或從事運動的機會，在繪製「重心放低」這個運動的基本姿勢時，要注意彎曲的膝蓋與上半身的角度。

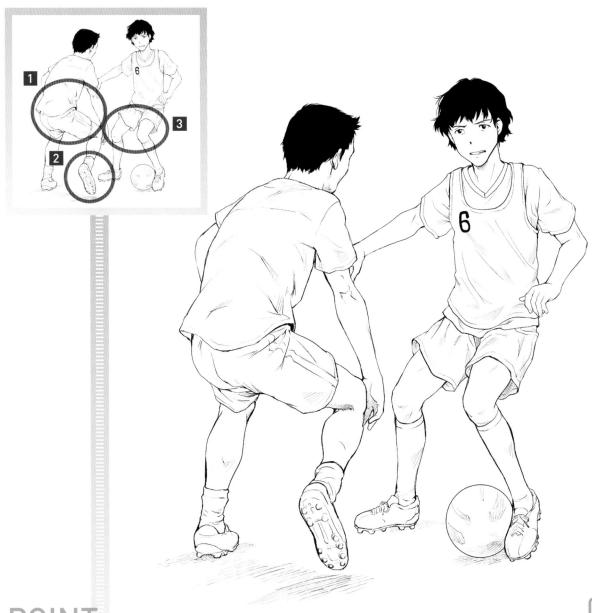

POINT

1 防守方的學生腰部微彎，上半身稍微向前傾。堆疊在腹部的衣服要仔細描繪

2 畫出單腳抬起的瞬間，可以強調學生彷彿下一秒就要採取行動的躍動感

3 進行運動這種需要快速移動的活動時，膝蓋會微微曲起。要注意不要將人物畫成在原地直立的樣子

傳遞講義

繪製把講義傳給後方同學的場面時，透視是一大重點。畫的時候要注意桌面呈現的方式，以及腿部位置間的關係。

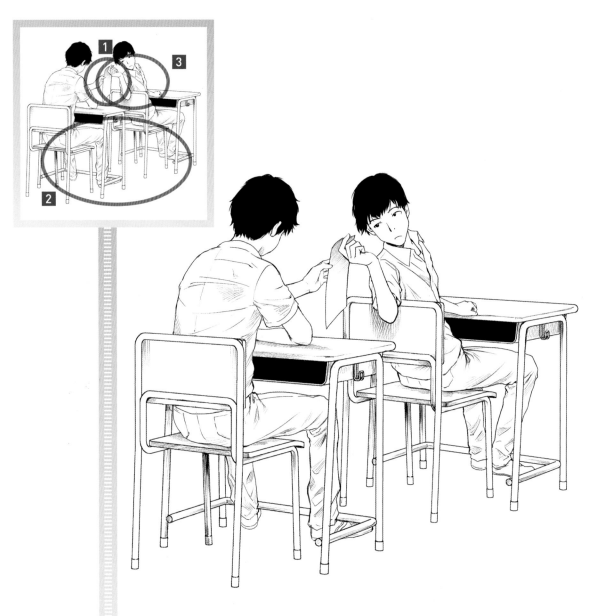

POINT

以大拇指和食指拿著講義較為自然。要連手指的關節都確實描繪

要確實使用遠近法來表現縱向（前後）併排的兩個人之間的位置關係

畫出扭轉身體，坐在椅子上等動作時，構圖會變得複雜，在繪製時要特別注意

職場裡的某個場景

主要角色為成年人，描繪西裝或套裝的機會也會增加。重點之一在於畫出緊張或疲倦等上班族會在辦公室中出現的表情。

操作電腦

使用電腦工作時的姿勢，不要過度地向前傾。頭部（頸部）稍微往前即可。

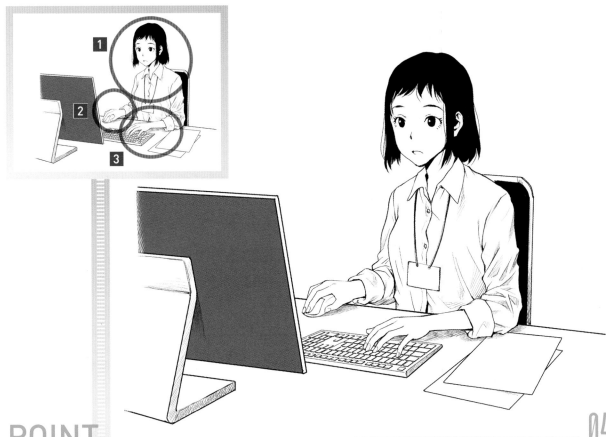

POINT

視線朝向螢幕，臉部微微前傾。但太過往前看起來會很不自然，要特別注意

手彷彿覆蓋住整個滑鼠。食指稍微抬高，大拇指放在滑鼠側邊輔助

手指如果放在鍵盤上，手會稍微離開桌面，可在下方加上陰影來表現此狀態

04

描繪場景

搭乘電車通勤

站著搭乘電車通勤時，會呈現近似挺直背脊站立的姿勢。握著吊環很能展現出通勤的感覺。

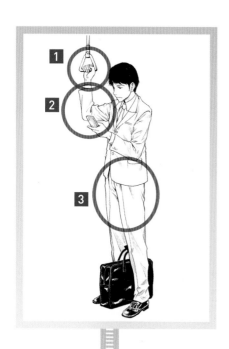

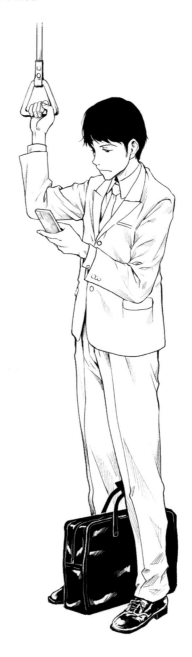

POINT

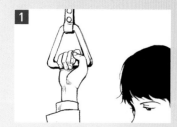

1	2	3
像是吊單槓一樣，用大拇指以外的手指握著吊環。有時也會只用手指輕輕勾著	握著吊環時，手肘彎曲的角度會因人物的身高而有所差異，但男性幾乎會接近直角	使用細線來表現柔軟的布料製成的西裝質感

接受指導的角色往前傾，可以表現出正認真學習的樣子。

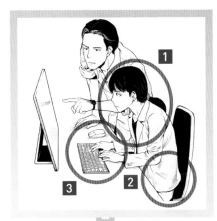

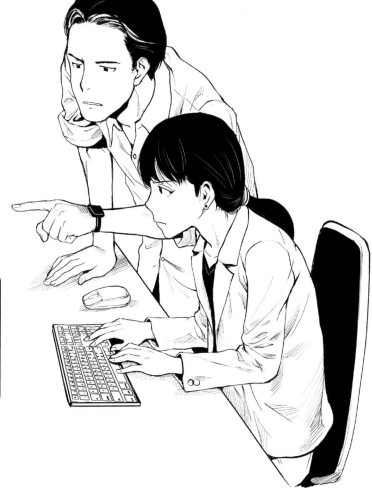

POINT

接受指導的角色注意力集中在螢幕上，身體前傾

人在往前傾時，椅子就會坐得很淺。要確實畫出腰部與椅背間的空隙

滑鼠和鍵盤等電腦周邊配件也要確實描繪

04

描繪場景

在辦公桌前喝咖啡

「工作空檔在辦公桌前喝咖啡休息一下」的一幕。杯子的拿法會依角色性格而有所不同。

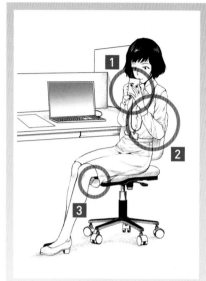

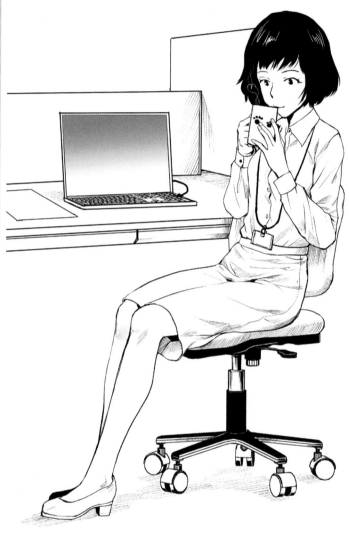

POINT

拿著馬克杯的方式會展現角色的性格。硬要說的話，很多女性會用雙手捧著杯子

以杯就口時，手腕會大大地彎曲。前臂會位於上臂前方

坐在椅子上時，裙子會因重力而下垂，可以看到裙襬內側

在吸菸區來上一根

在工作空檔抽菸時，常會邊抽邊思考工作上的事。請配合當時的心情來決定人物的表情。

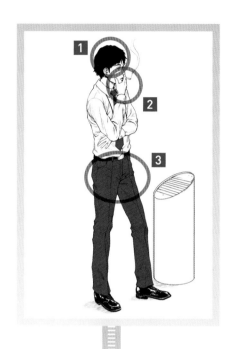

POINT

想表現「邊抽菸邊想事情」的樣子時，可將人物畫成視線放空、沒有聚焦的感覺

最普通的香菸拿法是用食指與中指夾住

西裝褲的大腿根部附近容易產生皺褶，以密集的線條來表現此狀態

記錄備忘事項

一邊接電話一邊寫下重點，很能表現身處職場的場面。左手和右手分別拿著電話聽筒和筆，這些都要確實描繪。

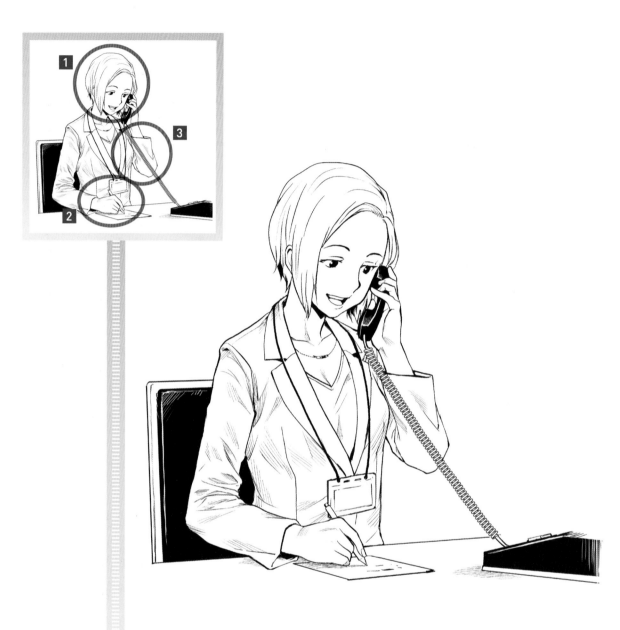

POINT

1 講電話時嘴巴會張開。拿著電話聽筒的手也要仔細描繪

2 以食指、大拇指和中指拿著筆。這個角度看不到大拇指

3 手肘彎曲時，在衣服內側會產生皺褶，相對的，布料被拉伸的外側則不會出現皺褶

被上司責罵

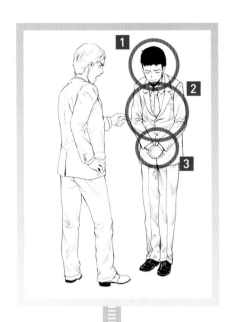

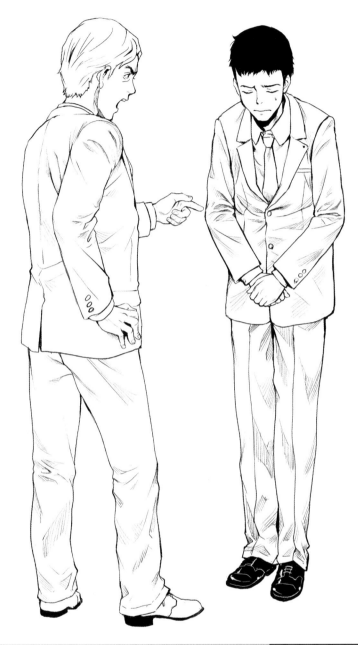

POINT

1 一般而言，挨罵時眼神都會往下看、緊閉雙唇。上半身會稍微往前彎

2 以西裝腹部周邊的皺褶表現出人物身體往前彎的狀態

3 雙手在身前交疊可以表現滿懷歉意的感覺，位置大約在大腿根部一帶

描繪場景

喝得醉醺醺、步履蹣跚地回家

日文中以「千鳥足」來形容「喝醉的人走路搖搖晃晃的樣子，有如千鳥一般」。將腿部畫成膝蓋彎曲，有點O型腿的感覺，可以表現角色酩酊大醉的狀態。

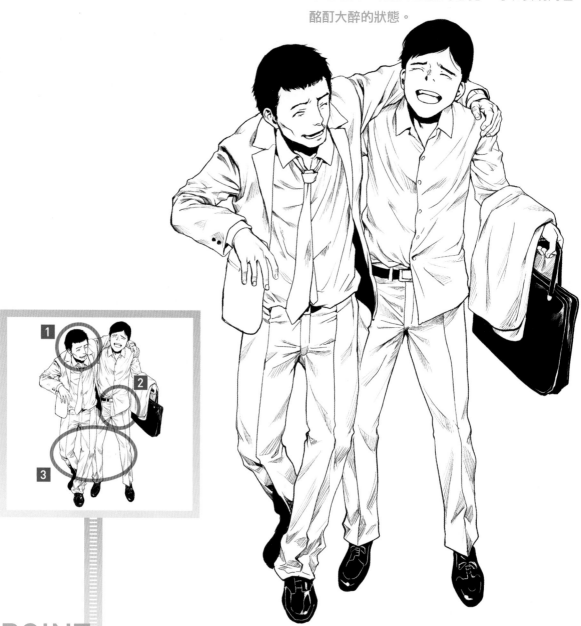

POINT

因為喝醉而心情大好，表情顯得很愉悅。重點在於嘴巴，基本上都會張開

衣衫不整很能表現出喝醉的感覺。產生陰影的部分要仔細描繪

將腿部畫成膝蓋彎曲，有點O型腿的感覺，可以傳達步履蹣跚的狀態

前去拜訪客戶

業務正在前去拜訪客戶的路上，也就是「正在跑外勤」的一幕。因為不是去玩，而是在工作，所以要表現出腳步的沉重感。

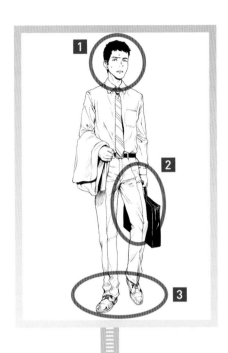

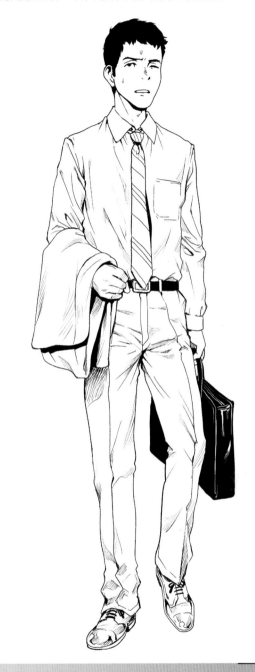

POINT

表情有點嚴肅。配合狀況可以加上汗珠

上班族常用的這款公事包，是很常出現在漫畫中的小道具，要仔細描繪

畫出單腳微微抬起的樣子，可以表現沉重的步伐

握手

與海外有商務往來時很常見的打招呼方式。除了要正確畫出握手的那隻手之外,也要注意另一隻手的動作(手勢)。

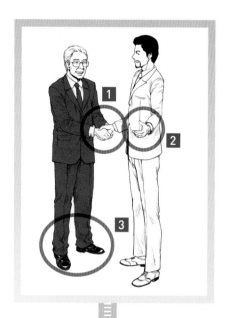

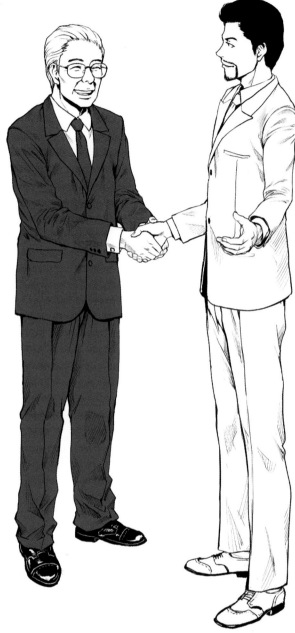

POINT

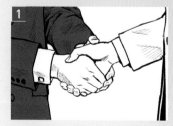

做出握手動作的手,要連每隻手指的關節都仔細畫出來

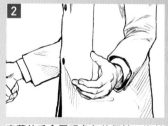

空著的手會展現角色的個性。海外人士常會張開手掌

褲管較長的褲子,要畫出褲腳積在鞋面上的狀態

穿上西裝外套

畫出人物手臂穿過其中一邊袖管的瞬間，可以讓讀者立刻理解這是正在穿上西裝外套的場面。

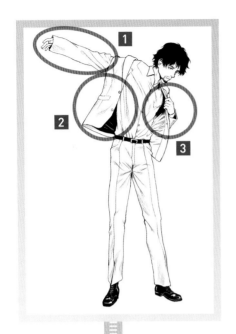

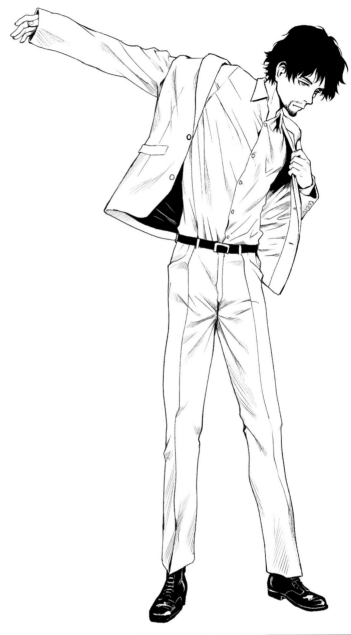

POINT

手指稍微露出袖口，這個細節可以讓人物的動作看起來「就是在穿西裝外套」

因為抬高右手，西裝外套會受到拉扯而產生皺褶

為了避免衣服在右手穿過袖管時受到拉扯，以左手拉著領子固定

04

描繪場景

除了打領帶的手指，表情也是一大重點。以凜然的表情展現「接下來就要開始工作囉」的心情。

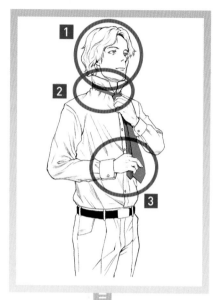

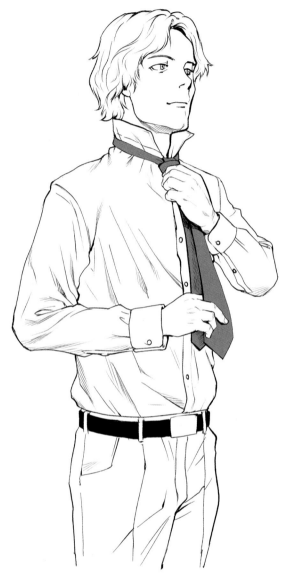

POINT

1 凜然的表情可以向讀者傳達角色對工作的幹勁

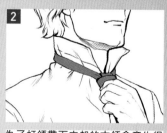

2 為了打領帶而立起的衣領會產生很多皺褶

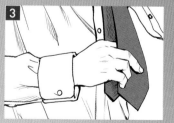

3 拿著領帶下端，為了將領帶拉緊而往下拉

鬆開領帶

與左頁「繫上領帶」相對的場面。打好的領帶可以從領結處拉開,是具有象徵性的瞬間。

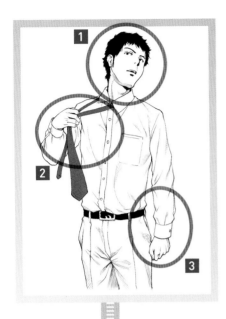

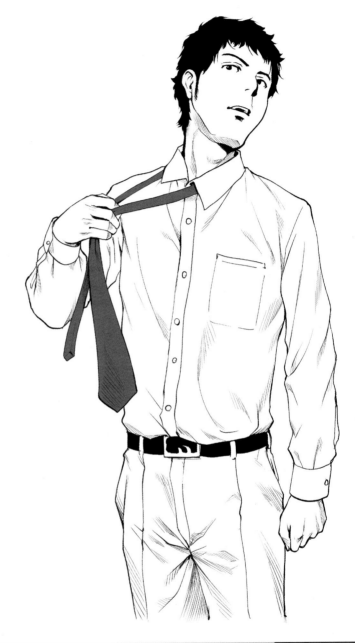

POINT

鬆開領帶時,頸部會往領帶拉開的反方向傾斜

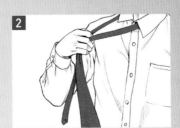

以單手拉開領結。此外,領帶前端部分要畫成自然垂下的樣子

為了讓另一隻手表現出放鬆的感覺,手部沒有使力,手肘打直往下

描繪場景

兩個人的場景

以下要說明在一幅作品中描繪女性和男性兩個角色時的重點。依照兩人的關係調整彼此間的距離,並且讓角色露出不同的表情是很重要的。

牽手漫步

牽手漫步是象徵兩個人情侶關係的場面。交握的手指要仔細描繪。

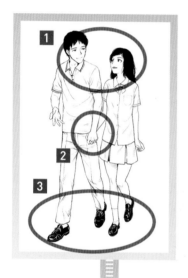

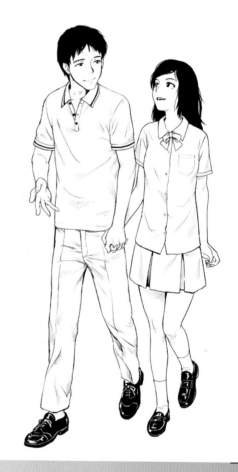

POINT

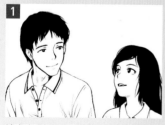

1

讓角色對視可以表現情侶的感覺。
要注意身高會影響臉部和視線的角度

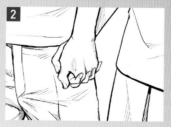

2

交握的手要連指尖都確實畫出來

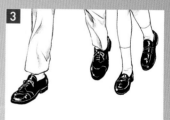

3

兩個人都抬起一隻腳,可以傳達「兩人正在走路」的感覺

擁抱

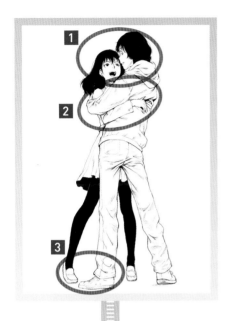

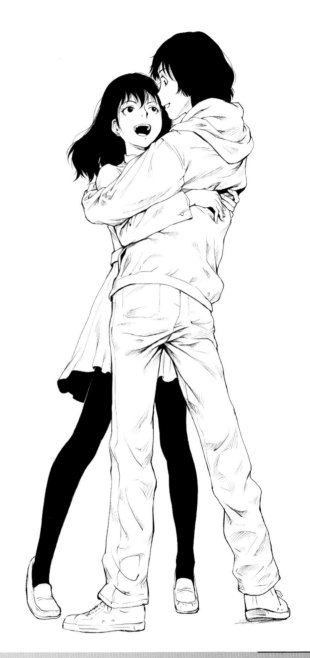

POINT

1 兩人都以開心的表情注視對方的眼睛。讓角色張開嘴巴可以表現喜悅之情

2 如果是情侶間的擁抱，身體會緊貼彼此。手環上對方的背部，緊緊擁抱

3 男性的腳緊貼地面，女性踮起腳尖，除了可以表現身高差之外，還能讓畫面變得生動

04

描繪場景

共撐一把傘

共撐一把傘的場面在漫畫中很常見，表情和動作會因兩個人的關係而有所不同。此處示範的是普通朋友有點尷尬的樣子。

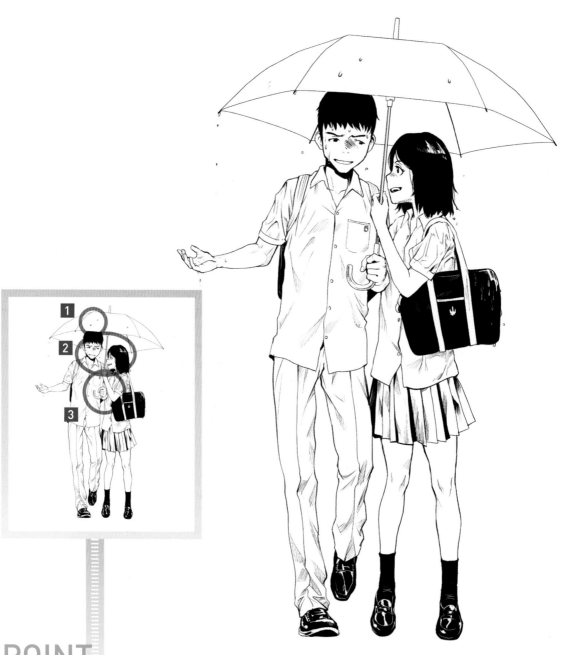

在傘面加上水滴來表現正在下雨的狀態

改變雨傘傾斜的角度，讓讀者可以看見角色的表情

要畫出持傘的角色緊握傘柄的樣子

演奏樂器

參加同一個樂團，女性彈吉他，男性彈貝斯的場面。繪製構造複雜的樂器時可以參考實物的照片。

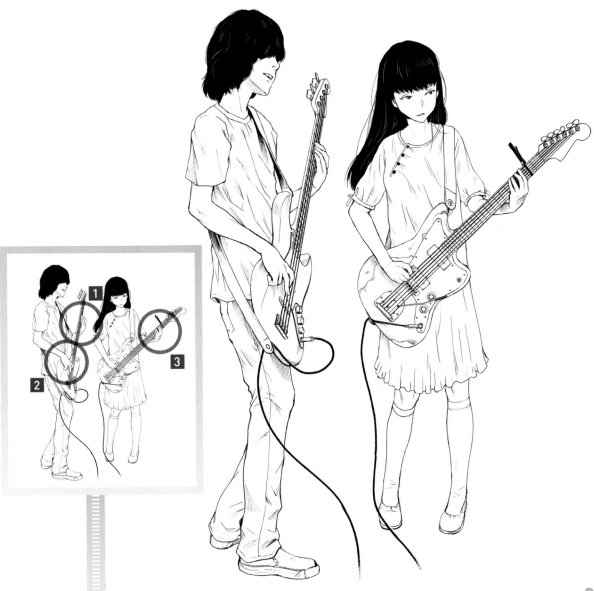

POINT

描繪場景

1

有些角度會看見背帶（讓樂器可以從肩膀吊掛在演奏者身前的帶子）的背面

2

用手指彈奏貝斯時，為了讓手指確實按在弦上，要注意手與手腕的角度

3

用吉他演奏和弦時的手指動作很複雜，如果不知道手指該如何擺放，可以參考照片

活動身體的場景

描繪活動身體的場景時，除了人物動作，也要注意到動作為身體帶來的變化。除了表情大多會變得嚴肅外，因為講到運動通常就會想到流汗，通常會在臉部或其他部位加上汗珠。

跳舞　　　此處示範的是會讓人大汗淋漓的激烈舞蹈。以飛散的汗水和揚起的頭髮表現角色的動作。

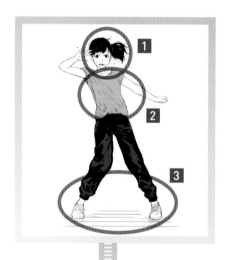

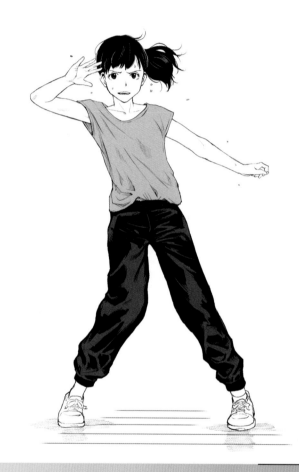

POINT

因為激烈運動而流汗。此外，以頭髮來表現動感

因為其中一隻手舉起，運動服受到拉扯而產生斜向的皺褶

描繪踩著節拍跳舞的動作時，要注意腳與地板的接觸面，並確實畫出腳穩穩踩在地上的樣子

進行重訓

重訓很耗費體力，所以表情會變得嚴肅。此外，平常較不顯眼的上臂與前臂肌肉會因為動作而浮現，這點也要畫出來。

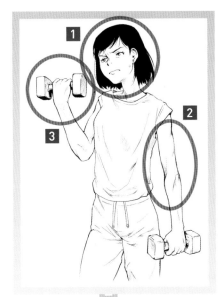

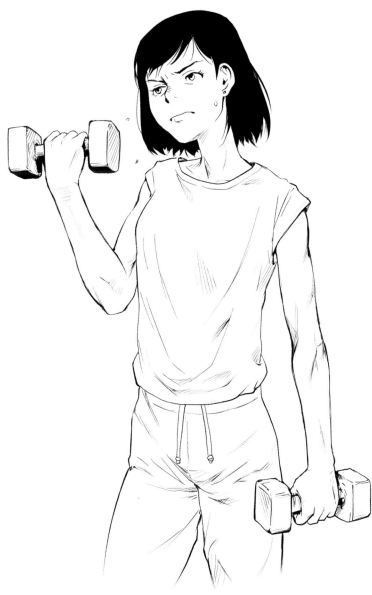

POINT

1 努力重訓而流汗。此外，因為重訓對身體的負擔很大，所以表情會變得嚴肅

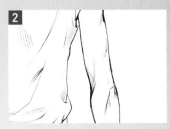

2 進行重訓後肌肉會變硬，變得比平常更顯眼。以線條和陰影來表現這個狀態

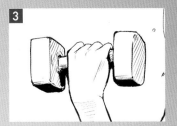

3 確實畫出手指彎曲的方式與突起的關節等細節，表現角色手持重物的樣子

描繪場景

結語

謝謝您看完本書，

不曉得您是否有所收穫呢？

這本書統整了我過去為了提升畫技而特別注意的地方，

還有希望讓想提升自己畫技的各位留意的部分。

由衷期望本書能夠幫助各位創造出具有魅力的角色。

今後也請繼續一邊享受畫圖的樂趣一邊練習，畫出很棒的作品吧。

最後，我想和各位分享兩件對於提升畫技不可或缺的事。

第一點，就是不要每天都畫同樣的圖，而是「給自己符合能力的課題」；

至於第二點，則是不要只是動手畫，也得「好好觀察描繪的對象」。

在這樣的前提之下描繪各種不同的場面，應該就是提升畫技的捷徑吧。

雖然一開始沒辦法將作品畫成自己所想要的樣子，

但後來終於能夠照著自己的意思畫出想畫的作品時，

這份成就感遠比想像中的還要令人愉悅。

那麼，就請各位以更上一層樓為目標，繼續加油吧。

監修　藤井英俊

繪師簡介

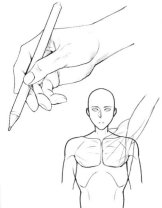

藤井英俊

自學繪畫,同時也把作品投稿至遊戲雜誌及模型雜誌。之後接受投稿雜誌的委託,成為一名繪師。擅長奇幻系、怪獸系插畫,曾參與TRPG及卡牌遊戲的圖像創作、小說插圖和漫畫製作等,活動範圍相當廣泛。

https://www.pixiv.net/users/162094

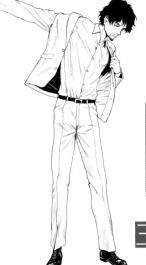

玉置勉強

漫畫家。

代表作有《東京小紅帽》(東京赤ずきん)、《我不是魚干女》(彼女のひとりぐらし)等。

https://www.pixiv.net/users/17548743

監修者

藤井英俊

自學繪畫，同時也把作品投稿至遊戲雜誌及模型雜誌。之後接受投稿
雜誌的委託，成為一名繪師。擅長奇幻系、怪獸系插畫，曾參與TRPG及
卡牌遊戲的圖像創作、小說插圖和漫畫製作等，活動範圍相當廣泛。
除本作之外，亦於2017年經手《360°無死角解析 漫畫角色設計入門》
（瑞昇文化）一書的監修工作。

TITLE

重點突破！漫畫角色&情境設計

STAFF		ORIGINAL JAPANESE EDITION STAFF	
出版	三悅文化圖書事業有限公司	編集	ナイスク　http://naisg.com
監修	藤井英俊		松尾里央　高作真紀　平間美江
譯者	林芸蔓	編集協力	小林英史（編集工房水夢）
		イラスト	藤井英俊
創辦人 / 董事長	駱東墻		玉置勉強
CEO / 行銷	陳冠偉	カバー・本文デザイン・DTP	小池那緒子（ナイスク）
總編輯	郭湘齡		
責任編輯	徐承義		
文字編輯	張聿雯		
美術編輯	謝彥如		
國際版權	駱念德　張聿雯		
排版	二次方數位設計　翁慧玲		
製版	印研科技有限公司		
印刷	龍岡數位文化股份有限公司		

法律顧問	立勤國際法律事務所　黃沛聲律師	
戶名	瑞昇文化事業股份有限公司	
劃撥帳號	19598343	
地址	新北市中和區景平路464巷2弄1-4號	
電話	(02)2945-3191	
傳真	(02)2945-3190	
網址	www.rising-books.com.tw	
Mail	deepblue@rising-books.com.tw	
初版日期	2023年8月	
定價	480元	

國家圖書館出版品預行編目資料

重點突破!漫畫角色&情境設計 / 藤井英俊監修
; 林芸蔓譯. -- 初版. -- 新北市：三悅文化圖書事
業有限公司, 2023.08
　192面；　公分18.8x25.7分
譯自：すぐ描けるまんがキャラクターデッサ
ン シチュエーション別描き分けテクニック
ISBN 978-626-97058-4-9(平裝)
1.CST: 漫畫 2.CST: 繪畫技法
947.41　　　　　　　　　　　　112010751